葉至誠 著

長者休閒療癒
的推展

序　言

　　當全球人口老化成為一種新的社會趨勢與潮流，聯合國於一九九一年提出了「老化綱領」（Proclamation on Aging），強調高齡者應該擁有的「獨立、參與、照顧、自我實現、尊嚴」原則，更將一九九九年訂定為「國際老人年」，倡議世界能走向「接納所有年齡層的社會」。人類壽命延長是必然的發展趨勢，如何讓老人能夠活得久，活得好，活得有尊嚴，是各界極度關切的議題。

　　面對人口老化的趨勢，世界各國紛紛提出因應策略，除試圖減緩人口老化速度的作為外，更積極提供老人更為完善的照顧服務，以協助其適應老化的過程並安享晚年。老化是每個人必經的過程，然而如何讓老化的過程能更為舒適、愉快，是我們現今所要學習的課程。高齡者若是越能保持獨立自主的生活功能，其子女與社會的負擔越輕，而本身也越能享受長壽所帶來的樂趣。

　　人類利用剩餘的自由時間，處於無拘無束的心理狀態時，所進行的活動就是「休閒」，利用閒暇的方式，甚至能決定社會文明與良好的生活品質。進行休閒活動時，可以達到生理健康、心理健康與增進社會關係，並且滿足自我實現的需求，得到成就感與自信心。爰以，如何協助銀髮族參與休閒活動，應為探討高齡問題的重要議題。臺灣人口老化快速，社會已有照顧高齡者的些許基本需求，但是國內卻仍然缺少關照高齡期生命階段身心靈健康福祉與協助，支持成功老化（Aging）的療癒式休閒活動的與運用與推展。

3

　　由於公共衛生條件的提升與醫療科技的進步，老年人比例隨著國人平均壽命逐年增加，除了人口老化的問題逐年增加之外，對於老年適應與老年人的社會照顧與福利政策等議題也開始受到重視。針對銀髮族的需求，鼓勵有自我表達及體驗自我價值的機會，並且得到社會支持；培養或吸引更多的參與休閒活動，帶動休閒活動的風氣並提高生活滿意度，從而提高其自尊、獨立感及服務社會等意義。

　　隨著高齡社會的變化，一九八六年美國老年學會提出成功老化的概念，世界衛生組織（WHO）從二○○二年開始，致力於推動「活躍老化（active ageing）」，並已成為經濟合作暨發展組織（OECD，Organization for Economic Cooperation and Development）等國際組織對於老年健康政策擬定的主要參考架構，老化被視為人生必經的過程，且每個人都希望自己的老化過程能夠順利、圓滿。高齡者生活品質指標有三：健康生活、財務安全，以及社會參與。老人也要有正面積極的生活態度、行為及意識、健康的心理、活到老、學到老的學習動機，才能迎面接受所遭遇的各項年老事實。要達到活躍老化的目標，就應正視老人在日常生活上的需求，提供資源、機會和關懷，以活得舒適而自在。透過扶老措施貼近高齡者生活的食衣住行育樂課程，引發學習的興趣、傳遞基礎知識，以促進健康。

　　「休閒」（Leisure）是國民基本權利之一，「休」有休息、休養的意思；「閒」是稍暇，所以「閒暇」有安閒、閒逸之意，綜合而言，休閒可說是行動的自由。「休閒活動」意指個體在工作之餘的自由時間，依個人意志與興趣，參與健身性、遊戲性、娛樂性、消遣性、創造性、放鬆性的活動，藉此以達到紓解壓力、增進個體健康、滿足心理及促進與社會交流之功用。一國或一社會人們的餘暇時間及休

閒活動項目的多樣性或性質，並常被用為衡量該國家、社會、生活素質的重要指標。美國學者 Austin（1996）提出「療癒式休閒」是「為了能讓健康受到威脅的個人，恢復生理機能或再次讓心靈獲得穩定與平靜，讓個人藉由休閒活動預防健康問題發生與充分發展潛能，以及達到自我實現的方法。」療癒式休閒以休閒遊憩活動來改進人類身心的狀態，同時亦可為當事人帶來身體、認知、情緒及社會發展等效益。

生活意義是指個人在生活內容中持續帶給個人快樂、感到有意義的活動內容，這已經成為人生中最重要的事，不同的環境對於每個人所追求的生活理念及方式也不相同，但是優質的生活卻是大家共同追求的目標。休閒為與工作、家庭及社會義務不相關的活動，是人們可以依隨自己的心意，或是為了放鬆自己，或是為了增廣見聞及主動的社會參與，而抒發的創造性能量。高齡者無可避免會繼續老化，也有可能會失去自主性或無法承受喪失、重大失落，以致觸發失能、臥床的機會，所以高齡者經由休閒活動與體驗，來克服、超越困境，並培養健康促進的意識，以減緩老化的速度及持續發展進步與整合。健康休閒對長輩帶來積極得促進作用：

第一、生理層面：適度的運動休閒能增強抵抗力維持健康，例如遊戲、運動、舞蹈……等，以增加體適能與耐力，強化身體機能，包括減少體脂肪、改善肌力與耐力、增加彈性或柔軟度。

第二、心理層面：運動對於促進心理健康的因素，包括：「學習新的運動技能」、「親自面對自己體能」與「心智能力極限的挑戰」。在克服挑戰的過程中會感受到不確定性與心情上的起伏，但是克服種種挑戰後，所產生的正面情緒能夠幫助個人擁有征服感、成就感、提升自信心，並且滿足心理的需求，讓內心產生愉悅，並且減少各

種負面情緒：例如沮喪、焦慮、憂慮。

第三、社會層面：透過運動與休閒會增加與人之間的互動機會，滿足對社會需求擴展生活圈，與家人或朋友建立親密關係。

二十一世紀是追求健康的世代，走過經濟成長、科技發達的時代，現今人們不再僅止於追求更多的物質，而是反思自我的價值，追求健康與生活品質。因此，休閒療癒隨著社會的需求而蓬勃發展，成為長者生活的重心。年老是人生必經階段，若用樂觀正面態度而對，便能活出精采豐盛人生，享受晚年生活。隨著壽命增長、健康意識的提升，「如何讓高齡者活得更好」也逐漸地受到重視。為此，「長者休閒療癒」實為建置老人福利服務重要的基礎工程，亦為推動周延完整的老人社會工作所不可或缺，為能有助於高齡社會的建構，以冀能有助於專業服務工作的落實，以期讓高齡者獲得尊嚴、合宜且妥適的生活與照護。

期望透過本書，可讓人們瞭解健康及休閒對長者的意義與重要性，進而身體力行，擁有美好的人生。感謝秀威數位出版公司的玉成，方能付梓呈現。知識分子常以「金石之業」、「擲地有聲」，以形容對論著的期許，本書距離該目標不知凡幾。唯因忝列杏壇，雖自忖所學有限，腹笥甚儉，然以先進師長之著作等身，為效尤的典範，乃不辭揣陋，敝帚呈現，尚祈教育先進及諸讀者不吝賜正。

<div style="text-align: right">

葉至誠　謹序

一〇八年十月十二日

</div>

簡　介

　　療癒式休閒在美國從一九六五年以來，陸續使用在兒童、青少年、成人及高齡者等年齡層的身上，其治療功效已普遍被社會群眾及醫院所肯定與接受。隨著我國社會人口結構快速高齡趨勢，世界衛生組織（WHO）的健康保健、疾病預防與健康促進的觀念，將療癒式休閒的目標與健康接軌。本書以療癒性的休閒理念與活動為主軸，說明「療癒」與「休閒」的概念，瞭解「療癒」與「休閒」相關活動的內容，以及選擇療癒休閒的方法，進而養成終生從事健康休閒習慣，豐富及美化人生。

　　近年來，健康照護的服務訴求已經從傳統觀念的「病痛解除」轉變成更為注重根本的「健康維護」。因此，相關的醫療服務也逐漸從「治療」擴大為「療癒」。「多用保健，少用健保」已成為增進長者生活品質的重要原則，健康並非是一個靜態觀念而是個動態的過程，並且需要個人積極的參與。提升個人的生活品質或是促進身心健康，都能夠享受到遊憩的服務，導入療癒式休閒將成為重要的作為。

長者休閒療癒的推展

目　次

第一章　休閒療癒與健康人生

前言

　　自從工業革命之後，機器代替了人力，使得人們的工作時間減少，休息的時間逐漸增加，對於這段可以自由支配的「時間」，予以適當的運用，是非常重要的。而所謂「休閒」就是必須的日常工作和必須活動以外的時間，換句話說，就是用自己願意的方法，喜歡做什麼就做什麼的時間，在休閒時間內從事的活動，即稱為「休閒活動」。

　　人類的平均壽命雖較以往延長，但並不表示能夠阻止原發性的老化過程，即由某種成熟過程所主宰的時間性生理變化，如視力和聽覺、神經系統等的退化。高齡化對人類生活的各面向都有重大的影響，在經濟方面，將影響經濟增長、儲蓄、投資、消費、勞動力、養老金、稅收和代際經濟關係。在社會方面，將影響保健、醫療、家庭結構、居住方式、住宅和遷移（United Nations，2003）。

　　老化是人生必經的自然現象，當人體各種器官達到某種成熟期之後會逐漸衰竭其功能，這種現象稱為「老化」。老化涉及的面向包括生理、心理、社會和環境各個層面。世界衛生組織（WHO）在二〇〇二年提出「活躍老化」（active ageing）政策架構，主張從「健康、參與以及安全」三大面向，強調老人絕對不是遺世獨立的一群，而是需要社會去關懷、尊重、接納和包容，以提升生活品質。

壹、休閒療癒的定義

　　休閒（leisure）其涵意是為廣泛的意思，其包含休閒（leisure）、休閒活動（leisure activity）、遊憩（recreation）以及休閒運動（recreational sport），此四者關係是密切的。休閒是現代文明社會的產物，人們在生活基本需求獲得滿足後，開始追求更高水準的生活，於是工作時間逐漸減少，自由時間相對增加，休閒的風氣開始盛行。休閒活動，又稱消遣，一種在餘暇時進行的活動。通常進行消遣的動機是為了自己的快樂，而不是為了工作或一些正式的理由。在閒暇時會尋找消遣活動，被認為是一種人類的天性。

　　「療癒」（therapy）原意是指解除痛苦、傷痛復原，現今，則演變成為療癒心靈，讓心情獲得撫慰、內心得到快樂之意，是幫助人恢復健康。休閒所強調的自由的心靈狀態是包含在很多人類活動中，如：自我自由的知覺、協助個人自我實踐等觀念，因此休閒的概念應該是根深於人類行為。「療癒」具有教育意義與休閒功能，優質療癒方法，對身心平衡、恢復元氣，達到和氣修心養生。休閒活動是人類統合時間、活動與體驗來產生自由的知覺與滿足感。休閒即是在自由的時間內，個體將自己全心投入活動中，並獲得許多感受。藉由這些方法來添福壽、活得更健康、更幸福。

　　「療癒式休閒（Therapeutic Recreation，TR）」或亦稱為「治療式遊憩」，是一種鎔鑄「輔助性治療」或「輔助療法」（Complementary Therapy）的作為。在美國實行多年，廣泛運用在醫療院所、社區機構、學校諮商；與使用於各種特殊族群的兒童、青少年、成人及高齡者等；與物理、心理及職能治療等復健治療方法，共同為病患提供復健服務，成效良好的專業。美國療癒式休閒協會（American

Therapeutic Recreation Association，簡稱 ATRA）為整體性的增進全民健康福祉，將療癒式休閒具有健康導向（Health Orientation）的內涵與世界衛生組織（WHO）所重視的健康促進理念接軌，主張治療式遊憩的介入，其目標為預防疾病或是健康促進。（曾湘樺，2002）

Matheson（1979）指出休閒是帶給人們興奮感，離開日常瑣碎之生活體驗舒暢的日子。在假期的自由時間中，有人願意在投入工作中，也有人選擇休閒活動。美國國家衛生研究院於一九九一年成立「另類醫學中心」（Office of Alternative Medicine），隨後擴充為「國立輔助暨另類醫療中心」（National Center for Complementary and Alternative Medicine），專門研究各種輔助與另類療法效應，以評估融入老年慢性疾病及癌症醫療之可能性（余家利，2009）。休閒可以發揮輔助與另類療法效應，就是希望藉著從事一些活動，獲得身心的休息與舒解，所涵蓋的範圍非常廣，其對休閒的界定不外乎是從時間、活動、經驗和行動、自我實現等五個向度來說明休閒的意義：

表 1-1　休閒的意義

類別	內涵
時間觀點	休閒可說是滿足生存以及維持生活之外，可以自由裁量運用的時間。是排除工作、生活所需，所剩餘的時間。
活動觀點	休閒人們依自己的意志選擇從事某些休閒活動，目的是為了休息、放鬆，或者增加智能及自由拓展個人的創造力。
體驗觀點	休閒是一種存在狀態，是一種處境，個體必須先了解自己及周遭的環境，進而透過活動的方式去體驗出豐富的內涵。
行動觀點	休閒行動為在社會情境下，人們自己做決定，並採取有意義、開創性行動。
自我實現	休閒可以促進個人探索、了解、表達自己的機會。是一種行動，表達參與者個人的自由意志，選擇自己喜好的活動。

（資料來源：作者整理）

　　對於休閒參與定義為在必要時間及義務時間以外，參與某種活動的頻率與情形。休閒參與通常是指參與活動的種類與參與活動的頻率而言，所參與的活動是指非工作性質的活動，且這種活動是可以自由選擇參與或不參與。通常這些活動是發生在個人的自由時間，不是義務性質的選擇或參與。休閒療癒提供老人在生活過程中得以經驗到較多的溫暖、情感性交流與互動、以及「自主性」、「參與感」、「可控感」（Sense of Self-Mastery）、「被尊重」與「價值感」等重要的心理感受，這些都是內在平安和生活幸福的重要指標。

　　依據我國傳統醫學的觀點，疾病由多種病因所導致：邪氣、飲食、情志，其中情志對身體的影響甚大。中醫說的「情志」就是指一個人內在的情緒、思想、心念。情志會傷害臟腑，「怒傷肝、喜傷心、思傷脾、憂傷肺、恐傷腎」，也會影響一身之氣，於是人就生病。休閒為以自由選擇的活動來滿足自身需求，擁有自主性的活動，則要有適用的技巧，瞭解可以運用的資源，創造出休閒的環境，包括環境氛圍、設施設備、以及人際間互動。是一種包含時間、活動、態度與心靈狀態的統合行動，是個人在工作、家庭以及義務之外，依照個人喜好從事自己感興趣的活動。

　　休閒是工作以外，甚至是義務之外的時間，是一種心理的狀態，強調的是一種主觀的體驗，參與活動就能體會到「心理知覺的自由」（perceived freedoom）；是工作之餘藉以休息放鬆的時間。休閒療癒融入輔助療法的照護現象，反映在老人養護機構尤其迫切。主要因為休閒活動視為不受外在強制力逼迫，依據自我內在的需求，追求愉悅體驗的活動。符合傳統醫學各種治療方法的核心，只要適當的引導、轉化，強調情志養生做得好，則：「悲勝怒、怒勝思、思勝恐、恐勝喜、喜勝悲」，就能疏解疾病的的困擾。

貳、休閒療癒的內涵

近年來，國民生活水準提升，使大眾更加重視身體的保健與修養，更由於休閒療癒活動的逐漸興起，帶動整體健康促進之風氣。個人是一個統一的、有組織的個體，驅使人類的是若干始終不變的、遺傳的、本能的需求，這些需求不僅僅是生理的，心理的，還有心靈的，社會的。世界衛生組織（WHO）認為：「健康是身體的、心理的和社會的完全安適狀態，而不僅是沒有疾病或殘障發生而已。」將健康的概念由原本的身體、生理健康擴充至心理、社會的健全安適。健康的定義不再是「單一」、「狹義」的，而是「廣義」、「多元」的。「休閒療癒」針對身心平衡、群我和諧，進而幸福安康。根據這些意涵，休閒療癒的內涵亦包括是對人類有益的生理、心理、社會等內容，強調的是自由的時間內，自行選擇對本身或社會有益的活動，並且在活動中可以感受到健康的知覺。

日本學者鈴木秀雄（2000）提出休閒療癒是「具有治療的，療癒的、療法的效果和休閒遊憩的效果，並同時以兩輪共存並列的型態，來幫助所有人預防、減輕障礙，回復社會的、情緒的、身體的健康與維持、增進健康福祉」的療法。休閒活動可有多種選擇，有些能活動筋骨、增進體能，有些則可增進知能、合群交流，獲得成就感。在休閒時間從事活動，能使人們達到紓解壓力、促進健康、增進社交友誼等益處。而休閒活動所涵蓋的範圍廣泛，參考行政院體育委員會、中華民國體育學會（2000）等所做的活動分類，大致可區分為以下類別：

表 1-2　休閒療癒活動的內涵

類別	休閒類別	內涵	
生理層面	體能運動	球類運動	籃球、排球、桌球、羽球、足球、棒球、壘球、手球、保齡球、撞球、網球等。
		舞蹈類運動	街舞、有氧舞蹈、國標舞、芭蕾舞、爵士舞、排舞等。
		空中運動	滑翔翼、飛行傘、跳傘等。
		水上運動	游泳、衝浪、浮潛、溯溪、泛舟、風浪板、帆船等。
		冒險運動	高空彈跳、攀岩、越野單車、越野機車等。
		極限運動	跑酷、滑板、極限單車、直排輪等。
		技擊運動	國術、柔道、空手道、跆拳道、拳擊、太極拳等。
		戶外運動	散步、慢跑、釣魚、登山、自行車、漆彈活動、定向運動等。
		民俗性運動	飛盤、毽子、跳繩、扯鈴、舞龍舞獅等。
心理層面	藝文活動	表演藝術	音樂、舞蹈、戲劇、文學等。
		視覺藝術	繪畫、雕刻、版畫、建築、手工藝等。
		科技藝術	攝影、電視、廣播、電影等。
社會層面	節慶活動	節慶活動與其他大型活動是休閒發展的驅力之一，許多節慶活動都以逐漸轉型成為國際活動，如：媽祖遶境、元宵燈會等，每年皆吸引大批國內民眾與外國觀光客共襄盛舉。事件活動包含了國際運動賽事（如奧林匹克運動會、世界盃足球賽等）、大型博覽會（如世界博覽會）、會議展覽等，此類活動能帶動當地觀光、商業、交通等產業發展，隱含之經濟效益龐大，是許多國家地區努力發展的領域。	
	志工服務	自我成長的方向與目標對於每個人來說都不一樣，有人喜愛從閱讀中吸取新知，有人從創作中獲得紓解，有人參加人際溝通課程，也有人喜歡運用休閒時間去幫助別人。志工服務是一種無酬的活動，也須履行一些必要的責任，對很多人來說，擔任志工服務他人，能讓自己從中獲得成長的機會，雖然需要付出心力，也可能非常辛苦，但仍是一種具有意義的「休閒活動」。	
	觀光旅遊	從事國內外觀光旅遊是國人喜愛的休閒活動之一，近年來興起了到國外打工度假的風潮，讓青年學子趨之若鶩。此外，許多面臨人口外移、人力老邁的農村社區，也開始從事社區營造，開創地方特色，讓國內旅遊市場更為蓬勃發展。	

類別	休閒類別	內涵
	社交活動	社交休閒活動主要目的在於將人們聚在一起，達到互動的效果，多以輕鬆活潑的活動風格為主，鮮少需要擁有特殊技能或規則，派對、宴會、聯誼會、舞會等都屬於社交活動類型。

（資料來源：行政院體育委員會，中華民國體育學會，2000）

隨社會經濟發展，休閒活動開始蓬勃發展，以努力表現自我、展現生命的意義及價值，活動開始普及於人們的日常生活之中，成為高齡者健康的要素。休閒療癒的最終目標在於獲得「well-being」（幸福）。這些屬於輔助療法的助人專業，已建立有獨立的知識系統與技術，在先進國家並有證照保障，輔助不是次等的意思，而是以其「異質」對有限的主流醫療，進行補充、輔助，以達身心靈整體的和諧與健康。

休閒就是除了工作與其他必要責任外，可自由運用以達到鬆弛、娛樂、個人發展以及社會成就等目的的活動。面對老人的醫療與照護，必須著重「身─心─靈」「全人」「整體」的「福祉」。基於前述的說明，我們可以發現休閒療癒應具有以下的特質：

表 1-3　休閒活動的特質

類別	內涵
餘暇性	必須有餘暇時間，才能有休閒，因此工作不能算是休閒。凡為了生存而做的一切活動，不具備休閒的性質，所以飲食和睡眠不能算是休閒。
自願性	休閒是自願而不受外力強制的，活動者可依照自己的興趣加以選擇。
樂趣性	休閒應帶給活動者心靈、情緒或身體上的愉快、滿足及輕鬆。同樣是吃，正常的三餐與野餐的性質就不同，因為野餐除了吃以外，還包含了交誼和遊戲。
建設性	可以消遣的活動很多，但若違反善良風俗、習慣或道德時，就不能列入休閒活動。例如賭博、大家樂、六合彩等，雖然也是消磨時間的方法，卻因缺乏建設性，不能視為休閒活動。

（資料來源：作者整理）

　　高齡者在工作和退休的轉換階段，休閒扮演重要的角色。雖然退休以不同的方式影響不同的人，但休閒活動能夠為高齡者提供失去的生活重心，能夠為他們提供一個新的時間表。老年階段是生命的最後一程，幸福感與生活品質，可能遠比壽命的延長更為重要，單單吃藥打針的餘生，並無幸福可言。音樂輔療、芳香療法、按摩療法、藝術治療等會大受歡迎，主要是帶來樂趣與幸福感。同時，休閒也是一種重要方式，它可以重建退休後失去的社會關係。珍視老人為「一個人而非物」、以及重視老人「身心靈整體」的需求，是輔助療法用心得力之處。而透過休閒療癒的參與能維持社會關係，對心理健康有幫助，愈能降低憂鬱程度。

參、休閒療癒的類型

　　隨著休閒時間的增加，為了提升生活品質，大多數的人們開始從事休閒活動，找尋釋放壓力的方法。休閒是在完成工作及其他維持生存活動之外的部份時間；人們去除維持生活所需的時間，所剩餘的時間，稱為空閒時間或閒暇。「休閒」已與日常生活息息相關，舉凡生活物品上有休閒飲料、休閒食品、休閒服飾、休閒鞋；在地點上有休閒農場、休閒餐廳、休閒渡假村；在概念上有休閒時間、運動休閒、休閒生活、休閒文化，在經濟上常提到休閒產業，在學術研究的領域，休閒呈現了多元的概念與涵義，由此可知，休閒已深深的影響我們的生活（劉泳倫，2003）。

　　美國休閒治療協會（National Therapeutic Recreation Society；NTRS）（2008）對休閒療癒的定義則為：「利用遊憩服務及休閒經驗來幫助那些身體、心智或社會互動上受限制的人們，讓這些人能充

分利用及享受生活」。休閒療癒活動的種類很多，有的能強健體魄；有的能增廣見聞；有的能陶冶性情；無論哪一種，只要適合我們，又不會造成體力、精神或金錢上的負擔，都可加以選擇。老年人將面對到的挑戰諸如外觀的改變、體能健康的衰退、退休、經濟困窘、角色改變、親友的死亡等，這經驗將影響著老年人退休後的生活。要紓解壓力，放鬆身心，就醫並非是最佳途徑，較適當的方式就是平常選擇適當的休閒養生保健活動、飲食與作息，所以應鼓勵高齡者多參與休閒活動以促進心理健康。

人類需要行動的自由，在免去義務、責任所從事的較自由、個人的活動，視休閒為一種自由的狀態。休閒療癒可以使老年人擁有健康的身體、良好的人際互動社交以及自信心，而規律的休閒運動將使老年人因為生活方式改變帶來許多正面的影響。Kaplan（1975）整合學者、專家對休閒的看法，將時間畫分成工作時間、基本生活所需的時間（如睡覺、吃飯等）和空閒時間三個時段。提出多項休閒觀點：

表 1-4　Kaplan 對休閒觀點的區分

類別	內涵
工具論觀點	休閒本身即目的，人們需要透過休閒自我療癒，著重於個體的內心感受的休閒體驗，是個體的存在感與實際行動。
整體論觀點	休閒是功能互補的社會機制所組成的社會系統，休閒乃是一個不可分割的整體，其充塞於生活的各個層面中。
認識論觀點	休閒是依照不同文化價值而定義，休閒與社會階層有密切的關係，即與職業、社會聲望、教育程度等因素有關。
社會學觀點	由行動者在社會範疇中所界定，視休閒是為了達到某種目的或功能。

（資料來源：作者整理）

　　休閒療癒關注老年的生活「品質」，WHO 首先把生活品質（QOL）定義為「個人在所生活的文化價值體系中，對於自己的目標、期望、標準、關心等方面的感受程度。」休閒療癒強調了個人在所處環境中主觀感受的重要性，且包含多層面概念（multidimensional concepts）的關注。輔助療法關注的是老年生活品質的身心靈多層面向，不再只是注重身體單層面向的健康與物質環境的舒適度而已。

　　人們在工作之餘的某一可自由支配的時間內藉著輕鬆的活動，來去除工作上的壓力、單調、乏味，或由於工作所造成的疲乏，以使得他可以恢復或再造而從事與遊憩有關之行為，致獲得個人滿足與愉悅的經驗。利用休閒時間，從事有益身心健康的各項活動，來滿足某既定目的，以增加創造力及從事該活動興趣，一般而言，休閒可分為下列幾類：

表 1-5　休閒活動的類型

類別	實例	功能
旅遊類	郊遊、旅行、露營、遠足等。	能夠親近大自然，欣賞各地風光美景，還可以鬆弛緊張忙碌的生活，怡情悅性，增廣見聞。
體能類	種球類、游泳、健身操、騎馬、登山、太極拳、潛水、跳繩等。	可以鍛鍊體魄，增進體力，有益身體健康。從事腦力工作的人，尤宜多參加體能活動，藉以調劑身心，激勵進取的鬥志。
娛樂類	觀賞電視、電影、舞台劇、錄影帶、舞蹈、平劇、音樂演奏等。	閱讀書報雜誌，都能夠使我們在工作之餘，得到輕鬆的機會，這是最普遍也最受人歡迎的活動。
收藏類	收集郵票、卡片、書籤、剪報、錢幣、火柴盒、徽章、貝殼、模型。	從收集、辨識、整理、分類、儲藏、展示的過程中，可以結交志趣相投的朋友，相互研究收集的方法，分享心得；更能藉此活動，培養我們的細心和耐心，以及整理的能力。

類別	實例	功能
思考類	圍棋、象棋、跳棋、拼圖。	可以培養判斷力、啟發智能及思考能力，所以有人稱之為益智活動。
創作類	插花、繪畫、書法、攝影、手工藝、彈奏樂器、寫作、歌唱等。	滿足人類創作的心理需求，培養審美的感覺，更可將創作出的成果，美化生活環境，豐富人生色彩。
社會服務類	參加社團、擔任生命線、育幼院、消基會、安老院、紅十字、張老師等義工人員。	可使參加者增廣見聞，發揮愛心，增加社交能力；同時，由於「知足感恩」，更能體會「助人為快樂之本」、「人生以服務為目的」的意義。
栽培飼養類	種花、養蘭、飼養寵物（魚、鳥、狗）等。	培養愛心、耐心，並可從中領會生命的可貴以及發現造物主的偉大。

（資料來源：作者整理）

　　過去談到老化（ageing）通常是從生理的角度出發，指稱一種隨著年齡的增長，身體的結構和功能發生一種衰退或退化的現象，由於健康與體力的衰退，變得愈來愈少參與組織化的社會結構，逐漸退出社交生活，整個社會也開始遺棄老人。隨著世界衛生組織的倡議，社會各界改以積極態度來詮釋老化的現象。根據腦神經醫學專家洪蘭教授的研究：「大腦努力學習，可以減緩失智。」（洪蘭，2018）將老年人視為一種社會資產，將老化視為一種契機（Andrews，2002）。轉折到正向老化（positive ageing）的觀點，在正向觀點的老化詮釋話語中，最廣泛被討論的概念乃是所謂的成功老化。隨著高齡趨勢，欲衡平預期壽命與健康壽命的落差，個人更有實施健康促進生活型態的必要。參與休閒療癒對老人有許多益處：

表 1-6　休閒療癒對長者的益處

類別	內涵
生理層面	可以幫助老人們減少疾病發生，延緩認知功能下降。隨著老年人口的增加，應該要開始注重老年人的生活品質，老年人由於身體機能的衰退與老化引起一些疾病的侵襲，而透過適當的運動能提高身體各部分機能，並能增加抵抗力也可以減少肥胖、高血壓和糖尿病等慢性病的罹病率。（Ghisletta，2006）
心理層面	依 Maslow 的主張，一個人在基本維持生命和安全的需求獲得滿足之後，就自然會去尋求自我實現的滿足，並可藉著參與活動提升老年人的心理舒適歸屬感，讓生活更健康。可以幫助老人增強抵抗壓力，提高生活滿意度，增進心理健康，以提高幸福感。（陳祥慈，2012）
社會層面	參與志願性服務的機會，不但可以填補老人空閒時間外，更可以賦予參與社會活動的機會，最重要協助他們建立正確的自我認知，有助於個人的社會的適應，調劑身心，充實生活內涵，讓生命更有意義。（Lampinen，2006）

（資料來源：作者整理）

隨著高齡化現象，世界衛生組織（WHO）延續 OECD 及聯合國的概念，在二〇〇二年進一步地闡述活躍老化的實質內涵為：以提升生活品質為終極目標，致力於提高各種有助於提高老人健康、社會與勞動參與以及安全的機會（WHO，2002）。

表 1-7　活躍老化的實質內涵

類別	內涵
選擇（selection）	老人為預防或因應退化而對生活目標做出優先的選擇。
最適化（optimization）	老人將資源做最適當的利用以維持最佳生活情況。
補償（compensation）	老人在問題出現時，運用資源和方法將損失降至最低。

（資料來源：作者整理）

休閒療癒以促進健康為目的,健康的概念發展至今,不斷的擴充,「健康」二字的定義已全面、多元的包含身體、心理、人際、環境各層面之內涵。在此健康定義下所發展之健康促進生活型態,亦整合各方面的概念,發展出一種多元化、全人化,以健康為最終目的的生活型態。參與休閒療癒活動對一般人而言不僅具有紓解生活壓力、增廣見聞的功能,更含有休閒娛樂、活化身心的效用,對於高齡者而言,除可促進身心健康之外,也可豐富社交生活與增強創造及學習能力,對於提升生活品質具有正面的功用。

肆、休閒療癒的重要

人口迅速老化,已經成為全球各國重要的議題,不論是他們的居住、生活型態、健康、安全甚至是他們的休閒活動都是很重要的問題。世界衛生組織(WHO)則在二〇〇二年提出「活躍老化」(active ageing)政策架構,主張從健康、參與以及安全三大面向,提升高齡者之生活品質(WHO,2002),並為學界與各國政府討論運用。針對長者生活的探討認為:遺傳基因與生活品質,都是長壽動力的源頭,長壽遺傳基因傳達了生命的延長但並不保證活得快樂,而包含個人、家庭、社會與政府力量積極動員才行。所以我們必須照顧好老人的生活品質,休閒療癒是其中重要且為必要的內涵。

世界衛生組織在「活躍老化:政策架構」報告書(WHO,2002)中,提出伴隨人口老化的發展趨勢,將帶來的挑戰包括:提高疾病倍增的風險、提高失能的危機、提供照顧給老年人的經濟負擔加重、老化女性化的人口結構易形成貧窮問題,以及老年歧視與不公平。

為回應人口老化所帶來的挑戰，提出下列活躍老化的原則，推展活躍老化的策略與作為：

表 1-8　活躍老化的原則

類別	原則
積極參與	高齡者積極參與的層面，不應侷限於有酬的工作，應廣泛地參與家庭、社區以及社會活動，並藉由饒富意義的參與過程，提升高齡者的幸福感。
預防觀點	採取預防的觀點（預防疾病、失能、依賴、失去技能）來建構活躍老化，強調協助所有年齡層的人，在人生全程發展歷程中，以積極的態度看待老化的過程。
全數成員	活躍老化應包含社會中所有的高齡者，包括失能和無法獨立自主的高齡者。
權利義務	活躍老化應包含權利和義務，在權利方面的訴求，包括社會保護、終身教育和訓練機會等；在義務方面則強調應將教育和訓練所獲得的利益，應用在其他層面並積極參與。
代間公平	活躍老化的推展宜強調代間公平的對待與發展的機會，亦即，活躍老化是所有人民共同關注的議題，而非只有高齡者。
因地制宜	活躍老化的政策制訂宜尊重國家的特殊性以及文化的差異性，以期發揮因地制宜的效果。

（資料來源：作者整理）

　　休閒是現代人生活中相當重要的一部分，舉凡靜態的閱讀，動態的慢跑、登山，又或是維持生命為主的餐飲，甚至是個人修行的沉思、靈修等等，都是休閒的範疇。臺灣在邁入高齡社會後，人口老化的壓力逐年遞增，對高齡者提供適當的協助成為政府、社會、家庭與個人的重要工作。除增加醫療、照顧產業外，可從健康促進（health promotion）方面著手，鼓勵高齡者多從事健康行為，從減少危險因子開始，讓疾病發生比率降低。休閒療癒提供了這種生命基本的存活要素，其溫馨愉快富趣味性的療癒過程，確實讓人經驗到

活在當下的歡樂。正如同《聯合國老人綱領》（United Nations Principles for Older Persons），開宗明義揭示「為已延長的生命豐富更多生活（To add life to the years that have been added to life.）」，強調要感念長者對社會的貢獻，保障他們的生活權益。

從事休閒療癒不僅是世界的潮流，更給帶給人們莫大的好處，規律的休閒運動可以使老年人擁有健康的身體、良好的人際互動社交以及自信心。以「醫學」角度來定義健康，「健康」即是個體身體、生理無病的狀態下能正常運作，並足以應付個體日常工作、生活、娛樂甚至應付突發狀況。銀髮族常見的內外變化：

表 1-9　銀髮族常見的內外變化

項目	內涵		
外在生活環境的變化	1. 大環境的變化。 2. 生活孤單與寂寞。 3. 重要親友的逝世與離別。		
內在身體環境的變化	整體身體功的衰退	平衡感與反應也開始緩慢退化。	
	慢性病與肥胖	三高	血壓高、血糖高、血脂高。
		兩低	體力日衰、心力日減。
	腦力與情緒的變化	整體功能減退之不安與懼怕，帶來情緒上的困擾，造成情緒的明顯波動。	
社會角色的變化	1. 工作職業角色因退休而改變。 2. 因年齡成長輩分增高，因子女婚姻或孫子女的誕生而趨於多元。 3. 青年才俊轉為德高望重，甚至逐漸老態龍鍾。		

（資料來源：作者整理）

健康促進是導引自我成長，增進安寧幸福的健康照顧。高齡者要維護健康，較為人重視的不外乎作息規律、正常飲食、保持身心愉快……等，各種生理、心理的相關防護保健措施，皆與健康生活型態內容深深切合。生活規劃包括下列幾方面：

第一、身體健康的維持。

第二、心理調適與因應。

第三、人際相處的調適。

第四、休閒生活的安排。

第五、經濟生活的規劃。

第六、學習生活的安排。

第七、環境安全的防護。

第八、疾病預防與保健。

由於人民生活水準提升，價值觀念及消費行為的改變，使得大家越來越重視休閒生活的安排，尤其是高齡者，或許因為這個年齡層已達退休年齡，與青壯年時期須肩負繁重的工作壓力及家庭經濟與事務的責任相較，已有更多的自主時間及經濟能力運用安排在休閒活動上。

休閒是生活中獨立的部分，不是工作附屬，而是生活中自我展現與自我滿足。休閒療癒對高齡者的身心健康與生命品質具有正面的影響，因此提倡休閒活動不僅可促進高齡者的身心健康，更可有效降低社會醫療成本，協助高齡者達到成功老化的目標。Baltes（1990）將成功老化定義為：

表 1-10　成功老化的意涵

類別	內涵
生理層面	避免疾病和失能（low probability of diseases and diseases-related disability）
心理層面	維持認知和身體功能（high cognitive and physical functional capacity）
社會層面	積極參與社會活動（active engagement of life）

（資料來源：作者整理）

　　根據聯合國所公布的全球人口預測報告，全球人口結構正趨向老化，至二〇五〇年時，全球有四分之一的人口都將是六十歲以上的老人，比現在約增加三倍（行政院主計處，2005）。老化人口迅速增加，世界衛生組織及先進國家陸續針對老人健康方面，擬定方針，制定策略，使各國家重視健康促進的重要性。一九八六年，世界衛生組織（WHO）在加拿大渥太華（Ottawa）舉辦第一屆健康促進國際會議，制定了《渥太華憲章》，認為「健康促進」是「使人們能夠強化其掌控並增進自身健康的過程」；健康促進是為促成個人、團體和社區具有健康的生活狀況所採取的策略或行動。休閒療癒為增進個體與團體的健康認知，導向正確的心態及積極的態度，以促使行為之改變，並尋求身心健康的方式，來提升生活滿意。

表 1-11　銀髮族發展任務

項目	內涵	
生理發展任務	首重健康，勤於養生，包括：順其自然、恬然寡欲、自強不息、勤於動腦、飲食平淡、心地坦蕩、知足常樂、運動好處多。為了健康，定時間康檢查，每天生活作息規劃，不諱疾病忌醫，不剛愎自用，適當的飲食，適切的生活習慣，良好的心情。	
心理發展任務	心靈的學習任務	樂觀豁達。
	興趣的培養任務	興趣廣泛。
	生活的發展任務	熱愛生活。
	心態的發展任務	知足常樂。
	情緒的發展任務	節哀制怒。
	智慧的發展任務	睿智融合。
社會發展任務	寬以待人，學習拋棄角色如工作的角色，學習新的角色，**家事**的重新分工，老友間相互支持、關懷，後**輩**的提攜，扮演家中長輩及其他家庭角色等等。	

（資料來源：作者整理）

Kahn（1998）的理論基礎，將成功老化的測量面向著重在生理、心理、社會等面向的正向發展。老年人應多重視身心健康的保養，多多參與休閒運動，發展多元化的老年人休閒運動，休閒療癒的推廣可依性別與興趣去做適當的選擇。人類行為、活動具有兩項特性，一是存在性，一是社會性，因此休閒是參與者付諸實踐的行動，並不只是一種心靈感受或心情而已。

休閒活動既不是可以自由裁量運用的時間，也不是只要我喜歡就可以的活動，而是一種活出自我，甚至超越自我的存在經驗。銀髮族培養休閒療癒的秘訣：1.常懷感恩心。2.常行善行。3.發覺並品嘗生活的喜悅。4.學習成為貴人。5.學習寬恕。6.關注朋友與家人。7.照顧自己的身體。8.發展因應困境的對策。惟有找到生命存在的意義，才會真正的快樂與充實，將「自我實現」在能力範圍內點點滴滴去做，這樣銀髮族的生活才會精采。

結語

隨著全球人口結構改變，人口老化已是世界各國共同面臨的一個社會現象，臺灣地區由於經濟繁榮，醫療科技不斷的進步，國人的平均壽命延長。推廣休閒療癒的正確觀念，培養或吸引更多的老年人參與休閒活動，帶動老年人主動參與休閒的風氣並提高生活滿意度。目前臺灣老人養護機構普遍實施的輔療活動有：音樂輔療、繪畫輔療、泥塑輔療、園藝輔療、芳香輔療等，以及各表達性藝術輔療活動（如音樂心理劇、沙箱治療與敘事療法等），以顧全身心靈整體健康的促進。

長者透過休閒療癒，能完成生命階段任務，達到統整。運用各

種療癒式休閒活動，且考量到高齡者的身體功能及活動能力、興趣、背景或個別需求，設計提供更多元、更多樣的治療式遊憩健康促進方案、教案，為高齡者帶來更多的福祉。

第二章　長者的身心變化與生活型態

前言

　　隨著時代的轉變，健康的定義亦有所不同。一九四七年世界衛生組織（WHO）對健康的定義有重大的轉變，為：「生理、社會與心理的生命要素，還有環境、精神、情感與理智的其他要素。」健康並不僅是意味著可以活得多久或多少年不受疾病困擾，而是能充實的過活，達到心中理想的快樂健康人生。

　　臺灣在二〇一八年邁入老年人口占總人口比率超過百分之十四的「高齡社會」，八年之後，更將成為老年人口占比逾百分之二十的「超高齡社會」；若從高齡社會轉為超高齡社會的時程來看，均較美國（十五年）、日本（十一年）、法國（二十九年）及英國（五十一年）還快很多。正當「高齡社會」因長壽而產生各種需要面對的問題，不論是高齡族群的社會問題、家庭問題、經濟問題與身體機能等問題，是現今政府機關、團體組織、研究機構與家庭均需思考與面對的新課題。

壹、長者的生理心理變化

　　現代社會，因為工作屬性的變化，由勞力密集的轉變為技術密集的職業型態，使得一般人普遍有勞動不足體能狀況欠佳的情形；

且因外食文化以及步調快速緊張的生活型態，導致了人們飲食習慣的改變，因而肥胖及心臟血管疾病患者亦有越來越多的趨勢。另者，為工作和生活上的競爭，帶給現代人們精神緊張、情緒不穩定、壓力過大，因而生理及心理方面疾病與日俱增。同時，因受文化與價值影響，從小就被過度強調智育教育的學習，忽略內在感受與性格陶冶的重要性，使老年人於退休後，失去生活重心。

Ewles 和 Simnett（1985）提出整體健康的概念（a holistic concept of health），從不同層面的概念來探討健康，強調健康應該是多層次的、動態的、積極的，是正向，而不僅只是沒有疾病就可算是健康；可以看成是世界衛生組織對健康定義的具體描述。Ewles 與 Simnett 指出健康應包含幾個不同的面向，將 WHO 提出的健康定義的心理健康，又區分為心理健康（mental health）與情緒健康（emotional health），並加入了靈性健康（spiritual health）的要素與社會結構的健康（societal health）。各個不同面向說明如下：

表 2-1　整體健康的概念

類別	內涵
身體的健康 （physical health）	指身體方面的功能健康，沒有疾病和殘障，身體與生理上具有充足的機能與能力，足以應付日常生活所需。
心理的健康 （mental health）	指有能力做清楚且有條理的思考，主觀的感覺健康。
情緒的健康 （emotional health）	指有能力認知情緒（如喜、怒、哀、樂等），並能適當表達自己的情緒，處理壓力、沮喪及焦慮等。
社交的健康 （social health）	指有能力創造與維持與他人之間的關係，和他人的互動能力，有滿意的人際關係並能履行角色義務。
靈性的健康 （spiritual health）	靈性的健康是個人的行為信念或行為的原則，是一種達到心靈平靜的狀態，反應一個人的價值系統，或是超越信仰的力量，或許更為接近自我實現的概念。

類別	內涵
社會的健康 （societal health）	指健康的生活圈，生活在健康的環境中，個人健康與周遭人、事、物和諧相處。

（資料來源：作者整理）

　　老化通常被視為是一種生物功能漸進緩慢與身體系統衰竭的生理發展，同時也包括社會和心理要素（Kraus，2000），因此，老化的現象除了在個體內部產生，外部環境的刺激也會影響老化的速度與狀況。因著老化而使得身體各系統功能退化，在生理上的老化是無法避免的。老化是全身性的變化，其中以心肺功能的衰退最為明顯，並且伴隨著血壓增高、肺活量降低等，因而使得對活動的耐力降低。以下分別從生理、心理、社會文化的觀點，探討老化發展，以及因老化而產生的相關現象。

　　國內高齡者福利政策的考量大多注重在醫療需求及經濟需求，對於教育及休閒需求、心理及社會調適需求及家庭關係需求等方面卻較少為人所重視。老年人面臨社會結構轉型、時代與觀念的急速變遷、身體功能逐漸退化、親朋好友的死亡、經濟自主能力喪失與自我照顧能力日趨不足，使老人生活在孤寂、無助、憤恨、無望中，憂鬱症狀亦隨之產生；常待在家裡少外出，做家事屬勞動非運動，對身體機能保健幫助不大；遇到情緒不好時，多悶在心裡，日久就會影響健康。高齡者一旦從事規律的休閒活動，不但能夠提高自我的肯定和情緒的紓解，並可增強身心功能、減緩身體機能衰退的速率保持獨立自主的生活、增進生活品質。

　　二〇一八年臺灣平均壽命已達八十歲，但衛生福利部統計發現，國人健康餘命只有七一歲，也就是說國人晚年平均近九年臥病在床。如何長壽又健康？必須及早開始「存健康老本」。休閒的參與是達到

表 2-2　老年人生理、心理的變化

項目		內涵
生理變化	肌肉	老化造成肌纖維的數目變少、體積變小，同時，身體活動降低，減少肌肉使用機會，造成肌肉組織的退化，所以老年人肌力的降低及反應延遲是必然的現象。
	骨骼系統	骨骼系統主要的問題為鈣質流失所導致的骨質疏鬆，在骨關節方面，由於關節軟骨的磨損及關節周圍的組織彈性變差，容易導致關節退化並影響關節活動度。
	神經系統	運動神經細胞的喪失，使反應時間及肌肉收縮速度降低。視力、聽力及內耳平衡系統的退化，導致動作的遲緩或懼怕的心理，增加跌倒的發生率。
	心臟血管系統	每分鐘心臟輸出之血液量及最大心跳率降低，血壓上升，左心室肥大等因素增加心肌的耗氧量。
	呼吸系統	肺臟是人體老化最迅速的器官。年齡增加會使胸廓逐漸失去彈性，肺泡表面積減少，呼吸肌的肌力與耐力下降。
	退化性關節炎	六十歲以上的老人，因老化或肥胖造成的原發性退化性關節炎。隨著年紀的增長，軟骨內的分解酵素增加；而肥胖的人，給予關節的壓力較大，造成關節軟骨的磨損，因此容易引起關節炎。
	骨折	老人容易跌倒的主要原因是由於下肢肌力變弱、關節可動性變小、平衡感變差、反應變得遲緩、視力降低等所致。常見的骨折部位有：手腕附近橈骨、椎體、股骨頸、股骨轉子間、肱骨上端等。
社會及心理層面		心理層面的變化包括退休及收入不穩定的經濟問題，長期慢性疾病困擾心理壓力，因喪偶或面對死亡之無助感，這些都可能導致參與活動的意願降低，也使退化加速。

（資料來源：作者整理）

成功老化的重要途徑，其可以維持身體機能、促進身體健康，且對心理健康、社交生活也有所助益。

　　根據世界衛生組織二〇一五年出版的「全球高齡與健康報告」，重新定義「健康老化」（Healthy aging）。臺灣六十五歲以上的男女健康餘命有差距，女性雖然活得比男性久，但女性不健康存活年數比

男性多近五年，顯示生命末期平均品質較差，這也是導致女性晚年孤苦無依、臥病在床居多的原因。男性壽命較短主要與生活、心理及飲食有關。不少男性生活不規律、抽菸、喝酒，且在外時間多，意外事故機會相對增加。至於女性晚年健康品質不好的原因，包括老伴先走心理上缺乏依靠，精神易受影響。

　　健康老化是一個發展與維持功能的過程，重點在於強化晚年期的幸福，因此強化個人在歲月增長中的功能，也就是避免「失能」與「失智」，正是扭轉晚年幸福感的關鍵。是以，在鼓勵老人參與社交活動前應評估其活動功能。評估身體活動功能的工具以巴氏量表（Barthel Index）及工具性日常生活活動功能量表（IADL Scale）最常使用，巴氏量表主要評估日常生活活動功能，其項目包括洗澡、進食、穿衣、如廁、個人衛生、行走、上下樓梯、上下床及大小便的控制等十個項目；而工具性日常生活活動功能量表受文化和社會因素的影響較多，此量表包括使用電話、上街購物、做飯、做家事、洗衣、交通工具使用、自行服藥及處理財務的項目。Rowe 和 Kahn（1987）則將老化區分為一般老化（usual aging）和成功老化（successful aging）兩類，前者係指非病態但具有高患病風險，後者則為老年人保有獨立日常生活的能力。

貳、健康促進的生活型態

　　過去認為「長壽是福」，但無法健康活著恐怕會變成「長壽是苦」。邁入老年之前就要開始存身體的老本，「睡得好、吃得好、常活動、樂天知命」是成為健康老人的不二法門。老人因老化關係，器官機能及新陳代謝漸漸減退，使得身體內部的調節能力下降，或生理控

制機變差的情況；即反應變慢，抵抗疾病的能力變弱、工作能力下降、工作後的恢復時間較長、身體組織結構恢復能力變差等狀況。

曾任加拿大衛生福利部部長的學者 Marc Lalonde（1974）指出：影響人類健康的因素有四：第一、醫療體系，第二、遺傳因子，第三、環境因素，第四、生活型態。老人的生活型態具有特殊的內容和社會意義，有關老年人生活型態的研究中，休閒療癒是一種生活型態。Pender（1987）指出健康促進是一種開展健康潛能的趨向行為，包含任何以增進個人、家庭、社區和社會安寧幸福層次與實現健康潛能為導向的活動。健康生活型態（healthy lifestyle）是：「個人為了維持或促進健康水準、自我實現和自我滿足的一種多層面的自發性行為和認知。」（Walker，1987）經由這種認知「可將個人生活品質極大化，並可降低對於負向健康結果易感受性的行為型態。」將健康促進生活型態擴及個人自我實現、自我滿足的精神層面。強調健康促進生活型態的功能不僅能促進健康，並能提升個人生活品質。生活型態的養成，並非一時半刻，長期下來所養成的習慣導致的生活方式，是左右健康的關鍵。而「健康促進生活型態」的內涵，是全面、多元的，涵蓋了生、心理，以及人際、環境；除了一般較常見的飲食、營養、睡眠、菸酒的生活生理層面，更包含環境、人際、自我、靈性等心理、精神層面。

健康的涵義已不再像過去僅狹義的注重生理健康，心理健康對人的影響也很重要，甚至心理上的疾病亦有可能連帶影響生理上的正常運作。良好生活習慣的培養不僅能保持良好的生理健康，在良好生理健康的基礎下，更讓人有餘裕發展志業、照顧家庭、和諧人際。不論是娛樂性的、學習性的、志工性的活動，都可以在自己體能容許之內，而且沒有壓力的情況下多多參與。目的是在

建立一個社交支持網路，彼此交流鼓舞，增加生活的樂趣，促進心理健康。

Plummer 提出的生活型態（life style），認為生活型態是個人或群體獨特行為的統合，是一種認知建構體系，每個人有不同的認知建構，即會有不同的生活型態，且會隨著環境的變化，去改變適應它。同時，可以視為是分配時間、心力和金錢的方式，在有限的資源下，個人或群體如何安排時間，從事各種活動。生活型態反映出民眾因來自不同文化、職業及社會階層，而表現出不同之生活類型，也可歸納為：（涂靜宜，2000）

第一、生活型態是一種表達性行為。

第二、生活型態是一種一致性知覺。

第三、生活型態隱含著個體的價值。

第四、生活型態展現在態度與活動。：

所以，生活型態的探討包括：時間分配、家庭互動、工作習慣、人際關係、休閒活動及其他特殊活動。長者為實行健康促進其生活型態為：

表 2-3　實行健康促進生活型態

類別	內涵
生理與心理並重	生理上的健康保養，不外乎注重飲食、作息規律、保持運動……等。心理的健康作法為培養樂觀積極的態度、保持輕鬆愉快的心情、以及身邊親友的支持與協助……等。
個人與他人連結	個人皆無法離開他人離群索居，學習如何與他人融洽相處、建立關係，更是個人「健康」與否之指標。人際關係良好，需要充分的認識、瞭解自己，掌握自己的個性，而能適當的調適人與人之間的差異，融洽的連結人我之間的關係，以開放的心胸接納他人、樂於對他人伸出援手、能適應並處理人我差異……等。

類別	內涵
自我與環境協調	環境所指涉者，不只是有形的物質環境（如：天氣、城鄉、建築），亦有無形的環境（如：人際、氣氛、風俗、文化），適應環境的可行作法如培養開放的心胸態度、減少適應期帶來的不適、多方面接觸多元環境培養適應能力……等。
良好習慣的養成	良好的生活習慣不外乎規律作息、飲食正常、保持運動等，進而兼顧心理、人際、環境各方面的健全發展。
不良行為的防杜	不良健康行為，除了因為工作壓力、飲食失衡或作息紊亂，更有抽煙、酗酒甚至吸毒等積極性的戕害身體的行為，對生理的影響尤有甚之，更會扭曲、影響個人的人格、精神，產生精神、心理疾病。

（資料來源：作者整理）

　　就生活型態而言，休閒療癒活動是裨益長輩人際互動的作為，是一種以健康促進為目標。由於人類的平均壽命雖較以往延長，但並不表示能夠阻止原發性的老化過程，即由某種成熟過程所主宰的時間性生理變化，如視力和聽覺、神經系統等的退化。老化的現象十分複雜，並非單一因素或單一現象，Turner and Helm 認為老化是過程間的交互作用，而非單一事件，他們認為老化應由生物、心理與社會三方面來加以解釋。生物的老化是指由於時間而導致身體功能的改變，心理的老化是指個體對老化過程的知覺，而社會的老化則指社會對老化與自己所扮演的角色的一種態度；這三種老化的現象在整個生命週期交互產生，是一種多重的經驗，而非單一的現象（黃富順，1989）。休閒療癒不僅會提高個人的幸福感，同時也可以降低生活中的壓力，幫助維持身心的健康，休閒療癒的功能歸納成以下幾點：

表 2-4　休閒療癒的功能

類別	內涵
生理的需求（physiological demand）	提升身體的適能、促進新陳代謝、血液循環、加強身體的防禦能力等。休閒療癒提供了許多的利益，能調適壓力、提供正向的心情、減低負面的情緒及生理機轉。
心理的需求（psychological demand）	休閒療癒降低憂鬱癥候、減緩老年人心理功能下降、提升自我尊重及精神專注力、滿足成就感、自我實現、獲得樂趣與經驗、自尊、冒險與挑戰、了解自己、發揮想像與創造力等。
閒暇的需求（demand of leisure）	休閒療癒具有自由選擇、休息、放鬆、娛樂及創新的功效等。人們從中獲得愉快、滿足、調和情感與促進健康，並增加生活經驗。
社交的需求（social demand）	參與休閒療癒是可以帶動一個人進入到社會互動中，有擴大生活圈、守望相助、增進朋友間友誼、人際關係、人際處理能力、與異姓相處能力、認識新朋友、團體隸屬感等。

（資料來源：賴清財，1999）

　　健康狀況會限制老人參與社交活動，生理及心理健康較差的較少有社會性的接觸；調查結果亦提出社交活動可促進老人維持功能性的能力，社交活躍的人會降低其失能的程度。銀髮族的功能性獨立情形顯著影響休閒參與、銀髮族的休閒阻礙顯著影響其生活滿意。因此銀髮族的生活規劃必須考量其身心健康的維持。經由多項調查歸納：參與休閒活動項目最多的看電視，其次是散步和泡茶、喝咖啡、聊天。所以在身體功能可以耐受的程度下，應鼓勵老人參與社交活動，以維持或增進其身體活動功能，進而提升生理健康狀態。

　　老化是內在與外在因素互動而產生新的抗原性細胞物質，這些物質造成生物整體老化結果。人們從事休閒療癒活動有多項功能：包括經由遊戲與休閒的參與可獲得社會化經驗、藉由休閒所增進的工作技能有助於個人的表現、發展與維持人際行為與社會互動技巧、

娛樂與放鬆、有助人格發展、以及避免行為遲緩及反社會行為。
（Godbey，1994）。

參、休閒療癒與生活效能

休閒將如同工作一樣，同時反應人們的生活型態，但如何維持
工作與休閒的平衡，對現代人而言是非常重要的。銀髮族在退休後，
常因角色轉變而難以適應，或無法妥善安排自己的退休生活，使其
身體機能加速退化，再加上子女長大離家等環境改變，容易產生不
安、疏離、寂寞與孤獨感，進而引發各種生活效能的困擾。休閒療
癒具有多元效益，在心理健康方面：有助於個人建立完整性的人格，
鬆弛身心，消除鬱悶、浮躁等不良情緒；在社會健康方面：擴展生
活經驗，增廣見聞及發展社交能力。

生活效能（life effectiveness）是指一個人在各種生活情境中，可以
成功勝任的能力，包括時間管理、社交能力、成就動機、智能靈活性、
工作領導能力、情緒控制、主動積極性、自信心、制控觀等多個面向。
高齡者一旦從事規律的休閒活動，非但能夠提高自我的肯定和情緒的
紓解並可增強體能、減緩身體機能衰退的速率、增進生活品質減少醫療
支出。提升老人參與休閒活動，為老人開設休閒性、康樂性、教育性及
運動性的休閒活動課程，才不會認為自己本身已喪失在社會上的用處。

現今臺灣社會講求的是休閒化的人生，但在步入老年時期後大
多參與身體性的休閒活動（健康操、散步、登山、健行）、益智性休
閒活動（園藝、釣魚、下棋）、宗教性休閒活動（信教、宗教活動、
慈善活動）、社會性休閒活動（義工、法律諮詢、財稅服務）。長者休
閒活動歸納成四大類型：（劉宛蓁，2011）

表 2-5 高齡者休閒的類別

項目	內涵
社交類	聚餐、聚會、聊天、上教堂、參加社團、志工服務、和他人一起去看電影、拜訪親友、購物逛街等。
觀賞類	看電視、聽廣播、現場觀賞運動比賽、現場觀賞戲劇表演、看錄影帶等。
健身類	慢跑、登山健行、國術、韻律操、打球、游泳、散步等。
嗜好類	蒐集物品（郵票、電話卡、錢幣等）、手工藝、書畫、園藝、旅行、進修學習、家庭修繕工作（如木工）、閱讀等。

（資料來源：作者整理）

　　生活型態會隨著環境變化，例如：老年人面臨社會結構轉型、時代與觀念的急速變遷等，但他們所從事的休閒活動大部份都沒有太大的轉變，一般在中年時期已確定並維持至晚年，因此到了晚年仍部分持續以往休閒活動型態。老年人則會因為體力或是經濟不如從前，而選擇的休閒活動類型有所不同。就廣義而言，只要是能提供健康愉悅生活經驗者，都可稱為休閒。成功老化過程中，個人能在各項生活目標上，應用不同選擇和補償策略，即能反應出具體的發展成果。（Steverink，1998）

　　Erikson（1980）主張，生命發展可分為八個階段，各自代表生命全程中所要處理的一系列危機或問題。個體必須完整經歷每一個危機，才能前進到下一階段，如能經由正向而健康的方式圓滿解決，將有助於下一個階段衝突的減少。積極推動老人社會福利、增加休閒設備及社區環境的改善，促進老人身心健康，落實在地老化，以延緩長者老化速度，發揮自助互助照顧的功能。休閒活動是我們生命中不可缺少的一部份。長者退休後，每天擁有較多的空間時間，所以活動對長者更為重要。「要活就要動」，「戶樞不蠹，流水不腐」，都說明了活動的重要性。尤其是老年人，雖然說是要活就要動，但

他們的動作已經較以前衰退了，和年輕的時候不同了，不能過度的要求強烈動作，例如打網球、打乒乓球等等。我們每天若能參與不同的活動，包括一些自理活動、休閒活動、服務活動等。只要參與該活動時是有目的、自願參與的，及在參加後有滿足、愉快或成功的感覺，這些便是有意義的活動。

《黃帝內經》認為「上古之人，春秋皆度百歲，而動作不衰；……其知道者，法於陰陽，和於術數，食飲有節，起居有常，不妄作勞，故能形與神俱，而盡終其天年，度百歲乃去。」光陰催人老，歲月白人頭，從出生至老年，每一個時期，都應該有那個時期的生理狀態。「老」是人生必然的過程，不是壞事，因為要活得夠久，才有資格稱老。而且，唯有老了之後，才有機會心安理得的卸下各種擔子，然後全心全意的去享受生命。只要營運得當，養生有方，將身心保持在最佳狀況，銀髮族的日子將是快活、無負擔的歲月。參與休閒活動可為長者帶來莫大益處。以下是一些例子：

表 2-6　參與休閒活動可為長者帶來的優點

項目	內涵
改善健康	長者可能會因為一些個人的健康問題，只顧多休息，而不願意參加任何活動。事實上參與一些鍛鍊體能的活動，例如：太極、跳舞、游泳等，可以強健四肢的活動能力、手眼協調，甚至可強化心肺功能。
鍛鍊腦筋	例如下棋、電腦遊戲、桌遊、園藝等活動，可以鍛鍊腦筋、減慢記憶力的衰退。
抒發感受	有些長者可能會因為情緒低落以致沒有興趣和動力做其他事情，卻沒想到參加一些娛樂活動，如飲茶、唱歌、看電影等，可以幫助我們抒發感受和減低焦慮，從而把心情改善過來。
改善溝通	長者可能因為害怕不懂得怎樣與別人相處而避免參與活動。多參與一些集體活動，例如：與長者一起做運動、旅行等，透過與別人的交往及分享，可改善社交能力及拓展社交的圈子。

項目	內涵
獲得新知	長者可能因為怕接觸新事物而不參與活動。但相反地，只有透過活動，長者才可多嘗試、多接觸新事物，長者對新事物掌握更多後，自然便可以減少對接觸新事物的焦慮。
自我照顧	長者每天料理自己日常起居生活，例如梳洗、煮食等，可以維持或提高自我照顧的能力。
增加自信	參與義務工作，既可幫助別人，又可提升自信心及得到滿足感。長者亦可以依照自己的興趣，參與書法、繪畫、手工藝等活動，發揮個人的創作，從而提升自我價值。
減低焦慮	多參加有意義的活動，除了可幫他們減低焦慮、維持認知及自我照顧的能力，更有助消耗過剩的體力，從而減低焦慮行為。

（資料來源：作者整理）

　　任何人都需要經常運動，老年人尤其需要，而且必須持之以恆。因為一旦停止運動，老年人不論生理或者心理上的退化都會加快很多。所以「要活就要動」不只是口號，而是銀髮族養生的重要祕訣之一。選擇活動的時候，除了依照自己的嗜好及興趣去選擇自己喜歡的活動之外，長者亦需要瞭解自己的能力及身體狀況、及每項活動對自己能力的要求，然後再選擇合適的活動。好像在體能方面，不同的活動會對手部及腳部功能會有不同的要求。例如：桌遊需要手部活動，而太極拳則需要手腳並用。長者若因為膝關節痛而不適宜步行太多的樓梯，固然不適宜步行過百級的樓梯到山頂做運動，但只要改為往不需步行樓梯的公園，亦同樣可享受到運動的樂趣。同時，各種活動對於記憶力、閱讀及書寫能力、聆聽及表達能力等的要求，亦會有所不同。例如：長者需要識字才可閱讀小說，而下棋就對記憶力有一定的要求。此外，部份長者亦可能在視覺或聽覺方面出現問題。例如一位聽覺衰退的長者，雖然聽不到收音機或電視的新聞報導，但可選擇看報紙以掌握時事。由此可見，只要依據個別身體狀況而作出小心適當的選擇，長者是仍然可以參與活動的。

休閒參與（leisure participation）可以改善神經、消化、肌肉、骨骼系統等生理機能，亦可以降低或消除過度的負面情緒，有助於維持情緒的平衡，進而使年長者維持生活自主的時間更長（吳震環，2006）。經常運動可以延緩心肺功能及骨骼肌肉系統的退化，可以讓人產生欣快感，更有自信，看起來更年輕，更有活力。老年人從事合宜的休閒活動可以達到身體健康、降低疾病發生率、提高生活品質、生活滿意及個人成長等利益，故老年人從事休閒運動，提高生活品質，達到降低疾病發生率與提高健康。

成功老化是一項持續性發展過程，當個人遭遇老化的生理失能以後，便會產生生活壓迫力（losses stressor）而降低生活品質，休閒活動能增加心臟血管能力、減少體脂肪、改善肌力與肌耐力、增進彈性與柔軟度、減少心理緊張、增加社交機會、增加疲勞的抵抗力、改善體適能。長者最常從事的動態休閒活動項目為「散步、健行、騎腳踏車」，靜態休閒活動則為「看電視」，而具有啟發性休閒活動如看書報雜誌、下棋或藝術活動較少從事；從事休閒活動的動機為「有益健康不易老化」，影響受訪者從事休閒活動的主要因素為「活動資訊不足」。個人會依最適化選擇的調整途徑而產生補償作用，偏好低體能、隨性、容易從事的休閒活動，喜好有人陪伴、人際交往的休閒活動，以平衡流失而維持人生過程（life courses）的福祉目標和滿足感。

肆、阻礙長者休閒的因素

每一個人的老化速度和程度都不盡相同，這與個體遺傳、國家環境、營養情形、生活習慣、身體活動量與健康知能等都是息息相

關的。高齡者參與休閒可以反映四個層面的功能：心理的層面、生理的層面、社交的層面、自我實現層面。而休閒生活滿足更顯現在高層次的精神層面，因此休閒應是多元而豐富並可達到其他需求層面滿足的目的。Erikson 認為老化雖會帶給人們生理上無可避免的衰退與行為限制，但透過解決統合與絕望之間的對立，仍發展出圓融的智慧以及自我統整（Dacey & Travers，2004）。老化是必然，疾病是偶然。但老化和疾病兩者常會互相影響，把疾病的初徵忽視為老化的必然過程，因而錯失早期處理的契機。所以，定期健康檢查對銀髮族來說尤為重要。對於一些可有效治療的慢性病，如：高血壓、糖尿病、高血脂等，要配合醫療加以控制，以免併發症，不但減損生活品質，也會加快老化的速度。

選擇休閒活動，往往不是單一因素，是許多原因的交互影響作用。老年人除了怕生理上的退化，也要擔心心智上的退化。有較多與人互動機會的銀髮族，心智上的退化會比較慢。休閒阻礙（Leisure Constraints）是指休閒參與過程中，阻礙帶來的挫折，無法使個體經由休閒活動中獲得滿意的體驗，且容易因為休閒阻礙的問題，而阻撓了活動參與的機會。長者參與休閒活動的困難原因有：

表 2-7　長者參與休閒活動的困難因素

項目	內涵
自我封閉太久	若銀髮族的身體健康狀況良好，對其個人生活的勝任能力也會愈高。雖然銀髮族的生理機能逐漸退化，多年的家庭主婦或二度就業的婦女，因為封閉過久、生活空間有限，逐漸的失去自信心。
個人心理障礙	指個體因內在心理狀態或態度影響其休閒喜好或參與，如壓力、憂慮、信仰、焦慮、自我能力及對休閒活動的排拒。不信任也不關心休閒，認為休閒只是特殊階級才有。

項目	內涵
非生活所必要	銀髮族會因感受到社會支持而覺得安全、滿足且自信心增強；若社會支持薄弱或中斷時，容易使銀髮族陷入精神上的困境。
自覺身體不好	自覺健康狀況（perceived health status）對生活效能亦具有顯著性的影響。自覺健康狀況是個體以自我感受的主觀認知來評估自己的健康情況。老年人因年齡增加導致生理機能逐漸下降或退化等緣故，會減少參與社會性的活動。
不擅人際關係	個體因沒有適當或足夠的休閒參與伙伴，而影響其休閒參與及喜好。休閒活動本來就帶有人際互動的功能，積極參與活動，擴充自己的交友圈。正因為如此，藉著休閒，增加自己的活動機會與空間，使身心雙方面都得到磨練而更加靈活。
社會結構阻礙	影響個體休閒喜好或參與的外在因素，如休閒資源、設備、金錢、時間等，結構上的阻礙極易因高度喜好而克服。鄉村地區主要是缺乏休閒機會的發展，都會區居民則可能面對太複雜的選擇而阻礙了休閒的實現。
忙於家計生活	一般從事休閒活動都要花錢，對經濟地位不利者，這種阻礙更顯著。
缺乏參與動機	如果缺乏休閒經驗的基礎，會形成休閒的阻礙，一個人如果缺乏對休閒體力、智慧及社會的技巧，通常會避免參與休閒活動，沒有人希望在休閒中失敗或得到負面經驗。

（資料來源：作者整理）

　　目前護機構普遍實施的休閒療癒有—音樂療癒、繪畫療癒、陶藝療癒、園藝療癒、芳香療癒等；潛在發展的則有戲劇療癒、沙游療癒、攝影療癒、肢體療癒（包括體適能、銀髮太極、輪椅瑜珈等），以及各種複合式的表達性藝術療癒活動（譬如音樂心理劇、沙箱治療與敘事療法等）。休閒療癒所重視者並非在於績優選手式的競技活動，而是旨在讓一般人無論是否受過專業訓練，都能夠愉快的從事他所感興趣的活動，藉此，獲得了身心的愉快和滿足。休閒活動對老年人的重要性，在於促進老年人常保心情愉快，能滿足老年人喜歡從事休閒活動的需求，且有助於培養終生從事休閒活動的興趣與習慣，使之成為生活的一部分，以提升生活品質。

　　老化的現象在整個生命週期交互產生，是一種多重的經驗，而非單一的現象；應由生物、心理與社會三方面來加以解釋。其中，生物的老化是由於時間而導致身體功能的改變，心理的老化是個體對老化過程的知覺，而社會的老化則是社會對老化與自己所扮演的角色的一種態度。（黃富順，1989）年齡越大越會自活動中撤離或僅維持以往的程度，也就是說休閒活動參與所需的知識與技巧，一般在中年時期已確定並維持至晚年，因此在成年老人方面仍部分持續以往休閒活動型態，而老年老人則減少或撤離。（Searle et al，1995）

　　Merriam and Caffarella（1999）強調人們的自我感是和其他人一起不斷共同形成的，其關鍵在於和他人秉持著同理心互相協調，並認為學習是透過一個人的經驗和想法的與其他人的經驗和想法的相互作用所促成的。基於此，教學者必須採取合作的溝通方式，關注共同互動與互相支持的學習氛圍（楊慧君，2004）。如果可以改變他們的休閒習慣，並引導他們去從事對他們更好的休閒活動，那麼對於他們的心情、生活、與人之間的互動甚至是他們的平均壽命也有可能因此而提高。

　　Havighurst 認為老年期的發展任務為適應退休、適應健康和體力的衰退、加強與同年齡團體的聯繫、建立滿意的生活安排、適應配偶的死亡、維持統整等（黃富順，1989）。老化是指身體結構或功能的一種減退或退化的現象，是一種隨著年齡增加，一種生存適應機能減弱的情形，這種變化是人體自成熟期以後就開始的。休閒活動是以增進體能及娛樂為目的，強調健康體能（health related fitness）與娛樂性質。（張廖麗珠，2001）休閒療癒對活躍老化、成功老化、理想老化，與未老先衰者，各有其截然不同的運作方式，需要依照「次族群」的屬性量身作為。每個人可依據在身體、心理、生理、經

濟上的考量而適當的參與。休閒療癒可以提升老人的生活品質，所具有的心智健康理念對老人的人格、生活滿意、幸福感、自我效能、自我觀念、形象及生活品質皆有正面的助益，而且也有助於減少壓力、肌肉緊張、自身焦慮及沮喪。

結語

　　高齡趨勢是世界許多先進國家共有的一種特殊人口發展現象，臺灣人口的老化速度居世界前列，怎樣構建一個對老人友善的社會，刻不容緩。Havighurst 提出，依照年齡的不同而呈現一種有次序的變化，生命的每個階段均有其發展任務與關鍵期，發展任務係來自於生理的成熟、成長，文化和社會的要求或期望，以及個人的價值、期望三方面，並因發展任務的需求而形成圓融人生。

　　休閒療癒是一種遊憩活動的實際執行，針對長者實施休閒療癒時，需要先行評估老人基準行為，包括認知、情緒與身心狀態，個別設計符合老人需求的療法。它是一種經個體評估、選擇、決定的過程，參與者的感官知覺，心智和行為會不斷的和周遭產生互動的關係，參與者從這些互動關係中所得到的感受與經驗，並使該活動朝向某一目標進行的歷程。休閒療癒從高齡群體的生理層面、心理層面、社會層面等，解決高齡族群的問題及需求，追求全人健康與健康社會的最高宗旨。

第三章　休閒療癒對活躍老化的功能

前言

　　老年人所面臨的生理、心理、社會問題隨著年齡的增長而有不同的改變。要達到成功老化，首先在生理上要注意飲食，營養均衡、不吸煙、不酗酒，攝取有益健康的食物，避免肥胖，經常運動；在心理上要樂天知命、多使用腦力，培養對事物的好奇心，參與社交活動，保有對環境的控制與自主感；在情緒上要樂觀開朗，保持平靜溫和，不隨便動怒，具有平心靜氣的修養功夫。

　　休閒活動是人們自願參與，並以獲取享樂和滿足為主要功能，其目的是使本身獲得休息和放鬆，並恢復體力與精神，解除煩悶即降低情緒上的緊張，獲取成就感，產生新的情緒，增加自我充實感，以及強化在創造的能力。為了使老化成為正面的經驗，長壽必須具備持續的健康、參與和安全的機會，因此活力老化的定義即為：使健康、參與、和安全達到最適化機會的過程，以促進民眾老年時的生活品質。

壹、休閒活動對高齡者的功能

　　「休閒」有其「休息」與「閒暇」意涵；既包括了「閒暇的自由時間」，同時也指從事足以「令人恢復精神或體力的休閒活動」。休

閒活動可歸納成：含有重新創造的意思、閒暇時間內所從事的活動、從事可使人身心感到愉悅的活動。對個人可促進身心健康，調劑身心，擴大生活視野與改善人際關係，豐富精神生活，促進人格發展，發展潛能以得到幸福的生活。

休閒本身就是一種享受，而且能夠得到身心滿足，更是一種生活上的平衡，為發展個人或社會關係而選擇從事活動，進而表現自我或釋放感情。透過參與各類型的社會活動，有助於健康促進，亦可節省醫療資源及創造社會資本，更能達到老人生理、心理、社會及靈性各面向的全方位健康。而所謂的「健康」即儘可能減少慢性疾病及功能障礙的可能危險因子，讓老人不但活得久，且活得有品質，相對地減少醫療及照顧費用的支出及負擔。老年人可以針對他們習慣的休閒活動及身體機能，去觀察是否是適合他們的休閒活動，若不是最適合的，可以依據他們的身體機能、經濟能力和興趣嗜好去找出最適合他們的休閒活動，並且引導他們去從事，養成良好的休閒習慣，進而促進身體健康並且擁有良好的心靈發展。

「休閒活動」對個體的好處不論是心理或生理方面，都有很正面的影響，讓個體在忙碌社會中停下腳步下，藉由休閒活動的方式，讓身心靈達到完全放鬆的狀態，以恢復以往的活力。健康生活積極性方面即銀髮族如何妥善自我生活規劃，預防性防止老年身心疾病，培養自我生活照護的習慣，經濟上有足夠的支付能力，人際的相互照應與關懷，達成品質及有尊嚴的生活。

老化是一生當中隨時間變化而形成的正常過程，其發生包括身體、心理及社會的改變；這些改變對行為和適應力產生影響作用。Paul Baltes（1990）認為老化主要有三個導因：基因與環境、生活型態、病理因素，其將老化區分為三類：

表 3-1　老化的類型

類別	內涵
一般老化（normal aging）	指無明顯疾病（manifest disease）。
病態老化（pathological aging）	個體承受疾病的侵害，是不良的老化。
成功老化（successful aging）	是指個體對老化的適應良好，對疾病的危險因子得以控制與預防。生理、心理、社會皆能保持最佳的狀態，進而享受老年的生活。

（資料來源：作者整理）

　　銀髮族的生活滿意度會受到經濟、健康、退休前工作滿意度、休閒活動，居住狀況等影響。隨著年齡的增長，透過健康的作為，讓個人生命歷程中發揮身體、心理、社會的潛能，透過個人需求與社會參與的互動歷程中，實現自我獨立自主，增進長者生活效能。

　　生活效能（life effectiveness）是指一個人在各種生活情境中，可以成功勝任的能力，包括時間管理、社交能力、成就動機、智能靈活、情緒控制等多個面向（Neill，2000）。休閒療癒適用的對象多元且廣泛，主要可分為精神患者、重症疾病患者、殘障者及行為問題者以及老人等。生活滿意度及休閒滿意度與老人的健康有正向關係。（陳惠美，2003）生理的衰老通常會導致行動上的不便，如走路需人攙扶、因老花或白內障而視力不佳、重聽等。老年人因自覺「年紀大，什麼都不行了」，而退怯、減少社交活動、不想嘗試新的事務。是以，不論是活動的設計或是照護策略應該首重支持長者的自治力，使居民可以在環境上具有選擇與支配的自主權。休閒活動在老年期的生活調適上佔著很大而且正面的功能，銀髮族若能多參與休閒活動，對其身心健康必有相當助益，能成功的老化的老年人通常具有下列四種特質：（黃富順，2000）

表 3-2　成功老化的特質

類別	內涵
避免疾病與失能	缺乏蛋白質，肌肉會流失；缺乏 B12 會瘦弱、加速神經系統退化，老年失智症、帕金森氏症……等，都與神經系統退化有關，補充優質蛋白與運動，可降低疾病的危險因子。
展現健康的心智	盡可能維持獨立生活，才能擁有自尊與滿足。有較高的士氣、較積極的鬥志，使其行為舉止更加成熟，並能安排自己的生活而達到自我實現的境界。對於個人的健康與經濟狀況感到滿意，而不會認為家人或社會對他有所虧欠。
營造積極的人生	生活的滿意程度來自個人積極地維持人際關係，持續從事社會參與。常保持愉快的心情並參與較多的社會活動（尤其是有組織的活動），如此才不至於因老化而傷感，也不會與世隔絕，而能過有自信的生活。
踏實從容的心靈	宗教（religion）與靈性（spirituality）寄託，可強化對自我人生的意義與定位，訓練正向思考，享受餘生的幸福。

（資料來源：作者整理）

　　透過休閒活動持續地參與，並有良好的健康狀態，才能協助銀髮族適應及維持生活滿意、提高自我的肯定和情緒的紓解，亦可增強體能及認知能力、減緩身體機能的衰退，尤其隨著年齡的增加失智症的罹患率也增加，且越不用腦思考的罹患率較高，而啟發性的休閒活動有助於失智症的預防。

　　老年人規律的從事身體活動對其身體、心理社會及健康有很多正面效益，對於慢性病的預防、治療及復健也都有作用。（Prohaska，2007）休閒治療可以說是一種方法，是利用舞蹈、音樂、遊戲、騎馬、野營、攀岩、水上活動等各種靜態或動態之休閒活動，來作為一種醫療方式，使病人達到治療目的的一種方法。是為了能讓健康受到威脅的個人，恢復生理及心理機能；讓個人藉由休閒活動，達到自我實現，以及預防健康問題的發生」（Austin，1998）。以烹飪為療癒式休閒的介入處方，不但能使高齡者分享過去美好的回憶和擁

有的智慧，並刺激了他們認知的能力，而且在烹調過程中，透過觸覺、味覺、視覺以及聽覺的刺激，來幫助高齡者減緩病情的惡化及防止健康的迅速衰退。（姜義村，2004）療癒式休閒旨在打破社會長期以疾病照護為主體的觀念，鼓勵人們運用休閒遊憩主動負起自我保健、疾病預防、健康管理、健康增進的責任來減少沉重的醫療負擔，這將為高齡者參與休閒活動帶來許多的幫助，而學者採用不同角度說明休閒活動對老年人的功能，為長者帶來莫大益處：

表 3-3　休閒活動對長者的功能

類別	內涵
改善健康	參與一些鍛鍊體能的活動，例如：太極、跳舞、游泳等，可以鍛鍊四肢的活動能力、手眼協調，甚至可強化心肺功能。
鍛鍊腦筋	長者會因為一些個人的健康問題，只顧多休息，而不願意參加任何活動。事實上例如下棋、電腦遊戲、橋牌等活動，可以鍛鍊腦筋、減緩記憶力的衰退。
抒發感受	長者會因情緒低落以致沒有興趣和動力餐與休閒活動，卻沒想到參加如唱歌、看電影等，可以幫助抒發感受和減低焦慮，從而改善心情。
改善溝通	長者因為害怕不懂得怎樣與別人相處而避免參與活動。其實多參與一些集體活動，例如：運動、旅行等，透過與別人的交往及分享，可改善社交能力及擴闊社交圈。
學習新知	透過活動，可多嘗試、多接觸新事物，便可以減少對接觸新事物的焦慮。
自我照顧	每天料理自己日常起居生活，例如梳洗、煮食等，可以維持或提高自我照顧的能力。
增加自信	參與義務工作，既可幫助別人，又可提升自信心及得到滿足感。可以依照自己的興趣，參與書法、繪畫、手工藝等活動，發揮個人的創作或藝術天份，從而提升自我價值。
減低焦慮	多參加有意義的活動，除了可幫他們減低焦慮、維持認知及自我照顧的能力，更有助消耗過剩的體力。

（資料來源：作者整理）

　　根據世界衛生組織（WHO）為健康所下的定義：「一個人在身體的、心理的和社會的三個層面，能夠維持一種平衡的狀態，稱之為健康。」因此，高齡者的整體性健康（holistic health）問題，可以從身體生理層面、心理情緒層面、社會社交層面來探討，藉由此三方面來瞭解正常老化過程高齡者的健康問題。

　　休閒的正向功能，是使人們能擺脫掉工作中的疲憊、枯燥與單調，更重要的是可以使人轉移目標，脫離工作之壓力。多數學者以老年人的角度出發，提到認為休閒活動可以產生生理、心理以及社會層面的幫助。「成功老化」（successful aging）即為老人在生理、心理、社會等多個層面的良好主觀感受。如：

表 3-4　休閒活動對的益處

類別	內涵
生理層面	若想要有效的促進老年的身體健康，就應該讓老年人參與休閒活動。這些活動雖然不是馬上會使高齡者個人的身體健康、心理情緒、休閒社交、人際關係或社會貢獻增進，但是將提供一個介入轉化學習的契機。
心理層面	休閒活動對老年人具有多種功能：1.解除焦慮、放鬆心境；2.增添生活的變化或擁有服務他人的機會；3.獲得快樂、學習的滿足感及求知慾；4.擁有創造力、自我表達及展現的機會；5.獲得愉快以及對自我的肯定；6.保持活力並有與人接觸的機會，降低孤獨感。
社會層面	1.享受與友人交流樂趣。2.得到心境平穩及安樂。3.使身體休息。4.享受與親人交流樂趣。5.增進健康及體力。6.接觸自然。7.體驗從日常生活中解放出來。8.提高知識及教養。9.滿足自己動手的樂趣。10.滿足對藝術極美的關係。11.滿足好奇心。12.提高技術及能力。13.沈醉在愉悅的氣氛中。14.對社會及人有益處。15.得到工作及學習中的新熱情。16.對工作及學習有幫助。17.增加收入。18.發揮創造力。
心靈層面	能使人獲得成長、平靜、流暢、滿足與喜悅、自我實現等；藉以滿足自我，享受、完成生命的充實感。

（資料來源：作者整理）

　　高齡化社會的來臨，對於高齡者各項需求也越來越重視。「人生七十古來稀」在現今的社會早已不適用，由於生活品質與醫療體系的提高與健全，人們的生活已非為了吃得飽而過，而是為了進一步享領生命的意義及價值。然而，人體的生理現象也依年齡的增加而成比例的下降，照此推算，若沒有適當的營養、保養及修養，便難以達到飽滿的精神、良好的社會互動關係。雖然年齡增長，但是體力卻衰弱到需要大量醫療的挹注與延續生命，這樣的生命是沒有品質可言，對社會亦造成某種負擔。從事休閒活動能延緩身體機能的衰退，鼓勵老年人從事「促進健康」的休閒活動能滿足提升生活品質的需求。

貳、生理性休閒對長者的功能

　　休閒活動有助於長者「活躍老化」（active ageing）意味著活躍的老年生活參與和獨立，因此除了達到成功老化的標準，同時涵蓋身體、心理、社會三個面向之外，應強調生活的自主，以及積極的生活投入。根據腦神經醫學專家洪蘭教授的研究：「學新東西時，瞳孔會放大，瞳孔放大表示正腎上腺素在分泌，這是心智活動的指標，正腎上腺素是神經傳導物質，更是大腦的神經調節物質，能提升大腦學習和記憶的功能，使學習更有效。人在面臨挑戰時，大腦會分泌正腎上腺素使我們瞳孔放大，觀察力更敏銳，更能做出正確的判斷。看電視時，人對訊息進入大腦的速度沒有主控權，來不及處理時，訊息便會流失，大腦活化的程度遠不及主動思考來得大。正腎上腺素跟認知儲備有關。」（洪蘭，2018）老年人自工作崗位退休後，可以自由運用的時間明顯增加，該如何選擇對個人生理、心理、社會

和靈性具有正向積極效果的休閒活動，以期老年人在晚年能夠成功老化，讓老人能夠成為國家的資產而不是負擔，是值得重視的議題。

老化是指身體結構或功能的一種減退或退化的現象，是一種隨著年齡增加，一種生存適應機能減弱的情形，這種變化是人體自成熟期以後就開始的。老人因老化關係，器官機能及新陳代謝漸漸減退，使得身體內部的調節能力下降，或生理控制機變差的情況；即反應變慢，抵抗疾病的能力變弱、工作能力下降、工作後的恢復時間較長、身體組織結構恢復能力變差等狀況（林麗娟，1993）。休閒療癒始於個人，並及於尋求發展社區和個人策略，以協助人們採行有助於維護和增進健康的生活方式。

人類的構造和機能不是為靜止而設計的，而是為活動而造的。骨骼（支持系統）、肌肉（運動系統）和心臟、血管（循環系統）等都需要適當刺激，才能維持原本的功能。維持健康有效可行的辦法就是活動了，鼓勵積極從事休閒活動，以紓解生活壓力、健全生活內涵、提升生活品質，並促進身心健康。當四肢運動時，部分的新陳代謝增加，氧的需要量隨之增加，四肢的血管便會擴張，並促進肺泡的活動量，結果血流量增加，身體對氧的攝取量也提高，且脂肪、醣類的燃燒都需要氧的參與，變成生命所需的熱能，熱能的產生增加，因而促進心臟、肺臟的機能；肝臟的解毒作用，使身體充滿活力。如果體內有脂肪屯積或其他新陳代謝的廢物蓄積，氧氣又不充足時，醣的代謝便在氧化的過程中斷，醣不完全變為二氧化碳和水，而以乳酸作為代謝的終產物，積蓄在體內，容易疲勞。所以四肢活動是非常重要的。

Havighurst 提出，依照年齡的不同而呈現一種有次序、有順序的變化，生命的每個階段均有其發展任務與關鍵期，發展任務係來自

於生理的成熟、成長，文化和社會的要求或期望，以及個人的價值、期望等方面。Havighurst 認為晚成年期的發展任務為適應退休、適應健康和體力的衰退、加強與同年齡團體的聯繫、建立滿意的生活安排、適應配偶的死亡、維持統整等（黃富順，1989）。提倡預防保健，促進健康老化，可朝向：

第一、整合預防保健資源，推展促進健康方案。

第二、推廣慢性病防治加強心理衛生健康服務。

第三、推動老人休閒活動，建立專業指導制度。

第四、宣導健康飲食、正確用藥及就醫等觀念。

第五、推動失智防治照護政策，完善社區照護。

第五、加強抗老醫療相關資訊，導正養生新知。

休閒是發自個人意願而樂於從事的活動，無任何外力的壓迫或拘束。這是以從事的活動性質來區分是休閒或工作。Kelly（1982）提出休閒是參與特殊型態的活動，對於退休後的老人，為維持生體機能，延後退化時間，仍必須不間斷活動；為擺脫疾病困擾增加免疫能力，身體的活動是必要的；對於因病復原之老人，癒後活動更可加速身體機能恢復，有助於復健。生理性休閒以運動居多，運動的好處，包括：減少疾病感染，增加生命活力，紓解精神上的壓力，減緩老化速度。運動過度對身體也可能有害，但運動力度輕則未見運動效果。一般來說，若要增加活力度的運動是力度強、時間較短；減重運動則是力度輕、時間長。體重過重的人其心肺功能負擔會比正常體重的人大，所以一定要接受醫生的診斷，然後才能找到適合自己運動的好方法。按自己的體能狀況來訂定適合自己的運動計劃與執行方式，不要一下子將目標訂的太高，反而適得其反。

療癒式休閒的特色非常重視個案原本就有的自發性與自發的動

機來實施活動的治療方法。以自發活動為前提，並藉由活動本身的滿足與喜悅來增強動機、增進身心健康及提高個案社交能力、幫助恢復社會生活外，同時也能夠根據其個案的自我表現與自我恢復能力的信任來實施治療的活動。（Peterson，1984）人一過中年體力就開始走下坡，肌肉漸減，到高齡時，如仍未好好做運動，則許多日常的動作都會發生困難，如開窗、提東西、爬樓梯或從椅子站起來。所以如何增加最大氧攝取量，就是增強體力。

休閒效益對於個人休閒活動的參與和生活品質的促進，扮演重要的角色。生活滿意度是一個綜合的概念，是個人對自己的生活做整體的評估及判斷，包括個人對自己目前在物質生活與精神層面上，感到滿足及快樂的情形，並透過自己內在感受及主觀評估個人期望與實際成就之間的差距大小，作為決定自己對生活的滿意程度，當個人目標和實際成就間的差距越小，代表其生活滿意度越高。同時，休閒活動的功能在生理方面，可維持老人日常生活所需的身體機能、減少心臟血管疾病、骨質疏鬆症、糖尿病等發生。若是有規律性活動和運動將對身體健康有相當益處。適度運動可增進肌肉張力與彈性，且可增強骨骼的耐受力及增加骨骼血流量，使骨骼營養良好，長期運動也可使骨密度增高，有助於保健骨骼，即使是老人，也可因運動使骨骼中礦物質含量增加。肌肉也隨老化而出現質和量的變化，如壯年年齡的男子，肌肉占體重的百分之四十五，而老年人僅佔百分之二十五左右，也就是說肌肉逐漸萎縮，力量不如從前，並且容易出現疲勞。但運動能使肌肉維持一定的水準，堅韌有力，肌纖維的收縮性和反應性亦能獲得改善。（Brody，1977）

休閒療癒所帶來的效益可以幫助人達到身心的滿足，也可以調適身心的平衡，更可以藉此拉近人與人之間的關係，帶來正面效益。

老年人可以針對他們習慣的休閒活動及身體機能、經濟能力和興趣嗜好去找出最適合他們的休閒活動，並且養成良好的休閒習慣，進而促進身體健康並且擁有良好的心靈發展。每個人都需要適當的從事休閒活動，給自己安排一個可以做到且不會讓自己身體增加負擔的一項活動，養成良好的休閒習慣，不但對自己的健康有幫助，也能減緩疾病的發生。適度運動對老人是必要的，從事休閒活動不單單是確保老年人的生理機能，同時，從而達成終生學習的觀念。

退休後的生活充滿許多變數，有些人感到空虛、無用、生活無趣、沮喪、沒有目標；有些人則感到輕鬆、自由、快樂的去實現過去無法完成的夢想；有些人去當志工，或參加樂齡中心的課程。其實，邁入中晚年後，若能及早準備和規劃老年生活是重要的，也是老年生活和諧快樂的基石。所以，在老年階段參與休閒活動，讓自己閒暇的時間更加充實，也有益自己生理、心理和人際的健康。身體的老化會產生個體功能性的衰退。因此，高齡者可藉由掌控並增進自身健康的過程，達成個體在身體、心理、社會能力的維持，以保持身體的最佳狀態，並經由有效率的學習，讓高齡者願意學習、勇於學習，朝向優質性的老化，由「成功老化」進而達到「活躍老化」的目的。

參、心理性休閒對長者的功能

世界衛生組織將健康定義為：健康不僅是沒有病，是身體、心理和社會適應方面都處於完好狀態。對於生活品質定義為「個人所在生活的文化價值體系中的感受程度，這種感受與個人的目標、期望、標準、關心等方面有關。包括個人之生理健康、心理狀態、獨立

程度、社會關係、心靈宗教、個人信念及環境六大範疇。」人口高齡的迅速提高，長者的居家照護、健康醫療等方面相對需要投入更多的資源。若逐漸失去維持自主生活的基本能力，將會產生情緒變化，甚至生活失能，家庭扛起看護與照顧的責任，導致家庭生活壓力與負擔的增加。聯合國世界衛生組織（WHO）於二〇〇二年提出「活躍老化（Active Ageing）」政策框架，強調應透過「社會參與」管道的建立、「身心健康」環境的形成、「社會、經濟及生命安全的確保」等策略來因應人口老化。經濟合作發展組織（OECD）亦提出「健康老化（Healthy Ageing）」的主張，建議各國應積極推動下列各項政策：

第一、改善老人與經濟及社會生活的融合；

第二、促進長者有規律且優質的生活型態；

第三、建構符合老人需求的健康照護體系；

第四、關照社會和環境對長者的健康促進。

老化是人生必經之旅，人人都希望過程能順利圓滿，且在老年期也能保有健康的身體，進而享受老年生活，使老人擁有健康、安全、活力、尊嚴的人生。

長者在邁入高齡後，常因角色轉變而難以適應，或無法妥善安排自己的生活，使其身體機能加速退化，再加上子女長大離家等環境改變，容易產生不安、疏離、寂寞與孤獨感，進而引發各種心理問題（彭駕騂，1999）。生活品質長期以來一直是老年學的核心概念，藉由成功老化將有助於老年人能順應晚年生活。DeGrazia（1964）認為休閒是一種存在狀態，是一種處境，個體必須先了解自己及周遭的環境，進而透過活動的方式去體驗出豐富的內涵。休閒是一種活出自我，甚至超越自我的存在經驗。

　　老年階段約佔人生的五分之一的時間，且其生理機能皆逐漸衰落，更必須有更良好的生活品質來面對此階段的變化。而適宜的休閒活動能帶來身心健康、生活滿意、個人成長等方面之利益，因此，鼓勵老人從事休閒活動是有其必要性。銀髮族若能從事規律的休閒活動，對自我肯定和情緒的紓解有積極的幫助，且能增進身心健康，預防慢性病的發生，也有助於增進老人的生活品質。

　　有助於長者的心理性休閒活動的種類很多，有的有的能增廣見聞，有的能陶冶性情……等，簡要歸納有：

表 3-5　心理性休閒活動

類別	內涵
思考類	例如圍棋、象棋、跳棋、拼圖等，可以培養判斷力、啟發智能及思考能力，所以有人稱之為益智活動。
創作類	例如插花、繪畫、書法、攝影、手工藝、彈奏樂器、寫作、歌唱等，也就是利用手腦創造事物的活動。這類活動不僅滿足人類創作的心理需求，培養審美的感覺，更可將創作出的成果，美化生活環境，豐富人生色彩。
旅遊類	例如郊遊、旅行、露營、遠足等，不但能夠親近大自然，欣賞各地風光美景，還可以鬆弛緊張忙碌的生活，怡情悅性，增廣見聞。
園藝類	例如種花、養蘭、園藝植栽、飼養寵物等，這類活動，能培養愛心、耐心，並可從中領會生命的可貴以及發現造物主的偉大。

（資料來源：作者整理）

　　休閒療癒是一種行動，表達參與者個人的自由意志，選擇自己喜好的活動觀點來看，休閒體驗很自然的成為一種可以促進個人探索、了解、表達自己的機會。依 Maslow 的主張，一個人在基本維持生命和安全的需求獲得滿足之後，就自然會去尋求自我實現的滿足。休閒療癒在現今社會上扮演著重要的角色，在忙碌的生活當中，最重要的就是舒緩自己身心的壓力，而現在很多人都會選擇休閒的活

動來達成身心健康的方法之一。休閒所涵蓋的範圍非常廣,其對休閒的界定不外乎是從時間、活動、經驗和行動、自我實現等五個度向來說明休閒的意義(簡毓雅,2004)。休閒因當對個人有心靈上正面意義,能使人獲得成長、平靜、流暢(flow)、滿足與喜悅、自我實現等心理效益;藉以滿足自我,享受、完成生命的充實感(自我實現),過程或活動本身就是目的,而不在為了以外的酬勞(Chyuan,2007)。黃富順(1993)以樂天知命、正向思考、心平氣和、情緒快樂等為高齡者對心理健康的表徵,成功老化是生活適應良好以求心情平靜、正向思考以創造快樂情緒等。

從心理狀態定義,Kelly(1982)認為從主觀的角度來看休閒應是一種健全的心理狀態,或是一種精神上的體驗,為了改善或創建更有效的精神生活而存在。老人的幸福感即是指其個人的認知及感覺,也是每個人終身希望與追求的。其具體的內涵包括正向與負向的情緒、快樂、生活滿意、生命目標的期待與達成獲得一致、身心調和及心情等,另外也包括自尊、自我效能及個人自主程度。一般來說,幸福感的觀點多從「快樂」的感覺經驗、正向或負向的情緒感受。休閒指的是參與者所呈現的狀態是愉悅的,是心平氣和不急躁的。從事休閒活動所帶來心理需求滿足的程度會影響身心健康,當休閒活動不足時,身體與心智健康會退化;當個體有足夠且豐富的休閒參與時,身體與心智的健康會因而提升。老人的活動是延續過去生活的經驗,透過這種延續,可以讓老人在老化過程中選擇與過去正向經驗有所連結的活動,持續中年的積極生活,而產生適應生活改變的滿意成果(Atchley,2000)。從休閒效益(leisure benefit)觀點,休閒活動參與,可以幫助個體改善身心狀況,提升個人主觀的幸福與安適感受(Godbey,1999)。

　　就典型的休閒觀而言，休閒療癒可以說是一種理想的生活境界。銀髮族的休閒參與是指在任何空間，銀髮族可自由支配的時間裡，隨心所欲去從事其內在興趣、價值或需求的休閒活動類型。活躍老化的概念係奠基於對老年人權的尊重，及國際老人年所提出的五項原則，包括：獨立、參與、尊嚴、照顧、自我實現等，促使推行活躍老化的策略規劃從「需求導向（needs-based approach）」轉變為「權利導向（rights-based approach）」，強調全民在邁向老化的過程中，仍享有各種公平的機會和對待的權利。老年人的發展任務乃是克服死亡的恐懼，建立人生的存在意義與生命價值，而要達成這樣的人生使命，可以透過一些與靈性成長有關聯的休閒活動參與，提升銀髮族個人的休閒能力，讓他們不僅能活到老，也要能活得好，以獲得生命的圓滿統整。（Erikson，1986）。休閒療癒是一種活出自我，甚至超越自我的存在經驗。

肆、社會性休閒對長者的功能

　　人類行為、活動具有兩項特性，一是存在性，一是社會性，因此休閒行動雖不完全受制於社會，但也不可能完全脫離社會的影響。因此可將休閒界定為在社會情境下，人們自己做決定，並採取有意義、開創性行動。休閒是參與者付諸實踐的行動，並不只是一種心靈感受或心情而已。休閒活動可說是隨著人生發展階段的延續，且有助於促進身心健康。健康是人類生活所期待的，狹義的健康指沒有受到疾病的傷害，即生理功能沒有流失，而廣義上則擴大包含生理、心理和社會性健康。休閒參與（leisure participation）可以改善神經、消化、肌肉、骨骼系統等生理機能，亦可以降低或消除過度的

負面情緒，有助於維持情緒的平衡，進而使年長者維持生活自主的時間更長（吳震環，2006）。

提倡休閒活動具有療癒功能，透過各種活動，做為一般人紓解身心壓力與幫助身心受創或肢體不便人士復健、止痛療傷。老年人從勞動市場退下來，雖然增加大量的自由時間，但也相對地失去了工作的角色，而成為無角色的人。此時若未能善加運用大量的閒暇時間，可能會造成老年人在內在心理狀況與外在社會關係上的發展危機（鄭喜文，2004）。老人參與休閒活動，可以呈現促進身心健康、激發情感交流、擴大社交圈、抒解生活壓力、激發創造力、促進自我實現、開發新資源等等有助於成功老化的效益（黃富順，2011）。Austin 主張療癒式休閒不應僅僅提供休閒遊憩、娛樂服務給長者，也與其他休閒、健康或復健相關專業工作者一樣，運用休閒遊憩、娛樂為「良藥」（well medicine），來協助個案達到其自我實現的人生（杜淑芬，2002）。

休閒活動的參與是影響生活滿意的關鍵因素，休閒活動的參與有助於提高生活滿意的感受。參與休閒活動能降低認知障礙風險、能改進身體健康。介入方式有使用閱讀、舞蹈、音樂、美術、遊戲、野營、園藝、旅行、按摩等各種動態或靜態的活動及壓力調節訓練、社會交流的促進……等來達到療癒的目的。方法雖然各式各樣，但是如要將其應用於療癒式休閒之中，則必須有專業人士的協助與指導，才能獲得實際效益。休閒活動參與的個人利益有健康適能的促進、人際關係的建立、經濟地位的提升、自我實現與人格再造、新知與資訊的交流、投資管道的獲取和家庭合諧等。在社會利益上則是節省醫療成本、刺激經濟活動、降低社會問題和提升社區文化等。（張耿介，2004）

　　個人具有基本生活目標，包含：身心福祉健康和社會福祉健康，而這兩類目標是由多層次的工具性目標所達成。

表 3-6　達成個人基本生活目標的健康促進作為

類別		內涵
身心福祉健康	舒適（comfort）	反應在身體舒適如飲食、休憩舒適。
	激勵（stimulation）	反應在各種身體和精神活動的愉悅。
社會福祉健康	情感（affection）	指被愛的感覺和期待
	地位（status）	指獲得更好社會福祉的感覺。

（資料來源：作者整理）

　　高齡人口是社會重要的人力資源，若能善加運用將是幫助高齡者達成活躍老化的最佳助力，由研究發現高齡者志工服務方面較欠缺，與傳統風俗習慣、社會習性有關。因此樂齡學習機構可結合社福單位或社區辦理服務學習活動，提供貢獻服務的機會。活躍老化是個體在老化過程中，為個人健康、社會參與和社會安全尋求最適的發展機會，以提升老年生活的品質。包括維護高齡者的健康和獨立，進而將身心健康的訴求擴展到社會正義和公民權的參與。活躍老化涵蓋的層面，由高齡者個人的身心健康和獨立層面，擴展到社會參與和社會安全的層面。

　　休閒可視為在個人自由支配時間內所從事自願和不具職務責任的活動，因此，休閒參與提供老人獲得運動、精神放鬆和建構新關係的生活歷程。老年人如果從事適當的運動訓練時，將能幫助改善肌力、柔軟度及心肺適能。而平常有運動的習慣，也可以減緩心血管疾病的危險、降低高血壓、改善膽固醇狀況、增強胰島素敏感度與降低體脂肪的含量（Young & Dinan，1994）。

　　成功老化的觀點即在說明，個人可透過積極的社會活動參與或有效取得補償性功能效果，而使得個人在老化中仍能擁有滿意的生活。以社會服務為主軸的療癒休閒活動，例如參加社團、擔任生命線、育幼院、消基會、安老院、紅十字、張老師等義工人員，可使參加者增廣見聞，發揮愛心，增加社交能力；同時，由於「知足感恩」，更能體會「助人為快樂之本」、「人生以服務為目的」的意義。老年人倡導從事休閒活動不僅可以擴大他們社交圈，透過規律性運動及增加身體活動量可使老年人活得較有尊嚴，足以應付獨居的生活型態，改善身體機能，提升生命和生活品質。自覺健康狀況（perceived health status）對生活效能亦具有顯著性的影響。自覺健康狀況是個體以自我感受的主觀認知來評估自己的健康情況（吳老德，2003）。若銀髮族覺得自己的身心狀況很好，他比較能做自己想做的事，且在生活中表現出自主性及獨立生活的能力。參與休閒活動可使老人再社會化，以良好的情緒適應社會生活，形成人力資源，以服務社會，提高老人的生活滿意。（賈淑麗，2000）

　　為成功解決老年的生活適應問題，使高齡者持續成長，達成自我實現，體驗和感受生命的意義與價值。高齡者需要透過終身學習獲取相關的知能，才能因應角色的改變，達成新的發展任務，而使生活順應良好。學習是一項重要的社會參與活動，可以充實生活內涵，提高生活的滿意度與幸福感。（黃富順，2011）：

表 3-7　高齡者需要終身學習

類別	內涵
身心健康維護的能力	使高齡者了解自己身體的變化，進而採取因應、補救或預防的措施，維持或延緩生理機能的衰退，保持健康的身體。學習是延緩認知功能下降的良方，經常參與學習活動，繼續增長新知，吸收新的訊息，可以使智慧持續增長。
生涯發展需要的知能	新的發展任務要完成，也有新的角色要扮演。人力不足或照護人力欠缺，有效的方法之一就是高齡人力的再運用。甚多的高齡者亦希望投入志工的行列，顯示其對社會的貢獻，高齡志工也成為社會重要的志工來源。
積極充實生活的內涵	提供益智性、知識性的內涵，提供高齡者生活及發展上所需的知能，使其適應生活的需要，休閒、娛樂的知能，直接充實個人生活與精神內涵。
提升生命意義與價值	可以開發個人的潛能，使其持續成長，達到自我實現。對其經驗的意義和重要性獲得檢視與回顧，引導其將個人的知識與經驗作較高層次的了解，而獲得圓滿與統整。

（資料來源：作者整理）

　　社會支持（social support）對生活效能具有正向的影響；也就是說，獲得社會支持愈高的人，面對生活的勝任能力會愈高（吳震環，2006）。活動理論指出老人如果能夠更積極地參與社會活動，他們生活能過得更為滿意，身心靈會更加健康，彌補老化對於他們所造成的種種改變（Charles & Karen，2007）。持續理論的觀點進一步論述老人即使面臨生理健康品質降低的問題，但仍能依據其舊有的價值觀、態度和生活方向而發展出不同調節模式，使個人能持續獲得生活滿足的主觀感受。社會支持是指銀髮族在社會互動過程中，從配偶、子女、親戚、朋友或鄰居中獲得所需要的情感性、實質性、訊息性或尊重性支持（張素紅，1999）。銀髮族會因感受到社會支持而覺得安全、滿足且自信心增強；若社會支持薄弱或中斷時，容易使銀髮族陷入精神上的困境（邱秀霞，2003）。

結語

　　休閒的定義所強調的就是「自由」，包括時間上的自由及精神上的自由，它特質中的一點就是幫助個人完成「自我實現」。相對於老人，在其退休後，工作已不是其體現其自我價值的主要標的，創造個人在群體中的角色定位，及體認對社會的貢獻才是老人們生命週期的圓滿終結。老年人透過休閒活動的參與，能夠擴展個人的生活圈，提供自己一個新的社會角色定位，得到充份的社會支持，進而產生更多的正向情緒與積極心理體驗（李維靈，2007）。療癒性休閒為結合自然生態景觀，透過自然生態的變化促進感官刺激，達到身體肢體活動操作性活動，使心靈達到放鬆及壓力釋放，在長者的之應用可達到感官刺激、身體活動、降低壓力、提升正向情緒、促進社交互動、提供安全性環境、促進自治力等正面效益，使其具陶冶性情與培養休閒技能，有效降低與延緩失能退化行為，降低醫療照護成本等效益。

　　休閒參與會調節退休態度、社會支持對退休後生活適應的影響。從事休閒活動便能使我們走向戶外迎向陽光，讓身心更加開闊、開朗，會讓人思考變正向，可以和他人互動，彼此互相打氣加油，完成自己所訂定的目標，能得到很大的肯定及精神上的鼓舞，這對於社交或是身心靈的健全都有很大的幫助。

第四章　長者對休閒療癒的需求

前言

由於醫療衛生、生活環境及營養條件改善，國民平均餘命普遍延長，若以六十五歲為退休年齡計算，目前臺灣高齡者退休後到去世死亡年數（二〇一七年臺灣整體平均壽命為八十歲），所擁有的自由時間將高達十五年，退休後的時間如何充份利用，以提升其高齡者生活品質，應考慮高齡者需求、福祉等議題。老年人常面對生、心理失衡的困境，包含：慢性疾病、身體失能、所愛或所認識的人逝世，以及早期尚未解決的心理問題。

國民的健康程度跟國家整體的經濟發展、產業經營，都有密不可分的關係。近年來，健康照護的服務訴求已經從傳統觀念下的「病痛解除」轉變成更為注重根本的「健康維護」。世界最長壽的國家日本，在銀髮族照顧的經驗中，已具體且實務性地發展「預防失能」系列活動。因此，相關的醫療服務也逐漸從「治療」轉變成「療癒」。尊稱老年人的「樂齡族」、「黃金人口」，藉由鼓勵及希望老年人能快樂學習、休閒，進而達到「樂而忘齡」、增進健康。

壹、長者生活的實況

世界衛生組織（World Health Organization；WHO）定義健康：

「是一種完全的身體、心理及社會的安適狀態，並非僅僅沒有疾病或虛弱而已。」人類的平均壽命雖較以往延長，但並不表示能夠阻止原發性的老化過程，即由某種成熟過程所主宰的時間性生理變化，如視力和聽覺、神經系統等的退化。因此，老化是人生必經的自然現象。通常當人體各種器官達到某種成熟期之後會逐漸衰竭其功能，這種現象稱為「老化」（教育部，1991）。在老人醫學的探索上，當人在衰弱前期，記憶看似良好，但講話呈現不靈光，思緒表現不靈活，腦部執行功能衰退，例如計算一分鐘能講幾種四隻腿的動物這種較為複雜的測試，可以偵測較早期的腦部腦退化，這些協調記憶和動作的功能出問題是老化的特殊表徵，意味腦與身體正在同時衰退。（陳亮恭，2018）為能幫助長者克服衰老，要用健康運動取代過去靠醫學、藥物來面對老化的問題，也進一步讓長輩生活習慣更加健康，期盼大家越動越健康。Brantely（1990）提出高齡者之生理、心智、人格與社會的變化，如表 4-1：

表 4-1　高齡者面對的變化

項目	內涵
生理方面	心臟疾病的增加、協調性衰退、視力聽力惡化與身體器官效率減低。
心智方面	短期記憶的衰退、思考過程的速度和耐力的減少及記憶的恢復延長。
人格方面	有變老的恐懼、思想過程變主觀、在參與活動扮演被動的角色。
社會方面	社會交互作用興趣減低、自我管理活動的增加。

（資料來源：作者整理）

在老人的體能特質方面，老人體能會隨著年紀的增加而逐漸衰退，根據研究自五十歲起到八十歲止，男性體能每年下降 1.43%，女性下降 1.64%（Jurgensen，1998）。健康體適能係指與健康有密切關

係的心肺血管及肌肉組織功能，促進健康體適能可保護身體，避免因坐式生活型態所引起的慢性疾病。健康體適能乃是一般人想要促進健康、預防疾病並增進日常生活效率所需的體能。

老人的心理反應，則決定其晚年生活的安排。心理學家將老人的心理反應，歸納幾種型態：

表 4-2　老人的心理反應

項目	內涵
哀傷	配偶或其他親人的過世，對人們的心理有很大的影響，特別是在老年階段，接觸這種傷感的事情又比年輕時多，面對哀傷的心理調適是重要的，否則會導致長者的身體健康的減退。
孤獨	由於退休或失去配偶而產生；亦可能是老人對未來死亡降臨所產生的一種心理反應，尤其是身體衰退或有疾病時更甚。
消沉	由孤獨感的增強後覺得人生乏味的心理，消沉自卑自棄，對外界任何事都不再感興趣。
焦慮	老人面對前途暗淡、孤獨、罪惡感、疾病和死亡的降臨等，都是令老人焦慮的原因。
憤怒	老年人有時會有偏激的憤怒，認為社會對不起他，忘掉了他過去的價值和貢獻，有時對周圍的人憤怒，懷疑別人不忠不孝，對不起他。
無助	人生是面對問題和解決問題的一連串過程；年輕時獨自克服困難較易，但人到老年，較會害怕，若遇困難時，擔心自己一個人無法解決。
恐懼	人有生必有死，這是命定的，無人可以逃脫；但死亡的陰影卻經常圍繞著人們，尤其是老人面對死亡而感到恐懼、不安和無助。

（資料來源：作者整理）

老年階段常會追憶往事，從回顧中也會讓長者憶起一些未盡事務或不愉悅的回憶，這些都可能令其產生自責的罪惡感。撤退理論（disengagement theory）認為，個體生理機能的老化，會造成個體與所屬社會系統的脫離，降低老人與他人的人際互動，例如退休、子女的離去或週遭親友的亡故等。這些造成老人選擇離開人群的原因，

大多來自於外部環境的影響，而這些原因卻對老人造成了撤退心理與行為，這樣的結果會降低老人與社會的聯繫與參與，久而久之，很難再激起老人活躍的慾望，也逐漸減少老人對他人與外在環境情感的投入及互動。（蕭文高，2010）

世界衛生組織（WHO）早在一九四八年即提出：「健康不僅僅是沒有疾病或虛弱，而是身體、精神與社會安康之完全健康狀態。」由此可知，生理的健康只是基本的層面，因為完全的健康狀態，包括了心理及精神上的感受。McClusky 曾提出高齡者需求，包含：

表 4-3　高齡者需求的內涵

項目	內涵
表現的需求（expressive needs）	指從活動及參與所獲得的需求，為彌補年輕時因工作忙碌而放棄興趣，退休後會有這種需求，重拾舊的興趣，在活動中獲得滿足。
應付的需求（coping needs）	指生存的需求，包括基本生理需求、社會互動、消費能力以及日常生活所必須的技能等。

（資料來源：作者整理）

生活的環境中若全面具備「療癒性」的空間特質，在生理層面上，可輔助高齡者繼續維持正常生活，無論身處都市與鄉村，均易於使用居住環境中的種種公共資源。心理層面則能夠對生活環境感到愉悅、減少心理的壓力及增加舒適感。健康促進是為增進健康生活而行動的一種教育性與環境支持，其包含社會、政治、經濟、組織政策與法規等的配合。在《不老的技術》一書提出，退休後生活安排的六個重點：第一、樹立新的老年人世界觀，第二、繼續保持規律的生活方式，第三、重新學習，第四、繼續做一些力所能及的工作，第五、愛好和娛樂，第六、社交及社會活動。

　　由於醫療衛生、生活環境及營養條件改善，國民平均餘命普遍延長，高齡化已是世界和國內普遍社會現象，高齡化對人類生活的各面向都有重大的後果和影響，在經濟方面，人口高齡化將影響經濟增長、儲蓄、投資與消費、勞動力市場、養老金、稅收和代際經濟關係。在社會方面，將影響保健、醫療、家庭結構、居住方式、住房和遷移。傳統將高齡者與退休、疾病及依賴相連結的想法必須被改變，政策架構指出性別、文化、經濟、社會、環境、個人、行為、健康與社會服務等多重因素的個別或交互作用將對活躍老化產生影響。活躍老化並非單一因素可以決定，若要確保高齡者享有適當的生活品質，絕對不能只依靠高齡者的自我要求（如注意飲食與生活習慣），外在因素的配合（如政府所推動的政策）也是不可忽視的一環。

貳、長者的休閒活動

　　未來十到二十年間臺灣將邁入高齡社會，甚至超高齡社會，但是這個社會從來不教導我們該怎麼變老，或是變老之後的生活應該要怎麼過，如何因應未來高齡社會的各種挑戰，是當前臺灣社會迫在眉睫的重要議題。高齡化社會所帶來的老人問題可以歸納為健康、居住、經濟、社會適應，以及休閒等五方面。（謝明瑞，2003）內政部老人狀況調查摘要分析，老年人對各項老人福利措施需要與很需要者，排名第三者即為休閒活動，占 52.12%（內政部，2010）。銀髮族生活規劃的需求，必須考量生理健康、心理所呈現的實況。隨著年齡老化，高齡者會產生某些生理、心理疾病，憂鬱是高齡者最常出現的心理情緒問題，其症狀，如缺乏精力、動作遲緩緩慢、睡眠

障礙、食慾不振、體重減輕、持續悲哀、焦慮或感到空虛、睡眠問題、經常哭泣等（Kathleen，2004）。過去研究指出要改善高齡者憂鬱症狀，可以透過社會支持與休閒活動，因為休閒活動及社會支持可幫助人們抵抗壓力、減少疾病發生，進而幫助及維持生心理健康（Santrock，2004）。

　　隨著生產活動的變遷，休閒是後工業發展的重要機能，同時，休閒在經濟成長上的貢獻根據 Casert（1995）的研究指出，高齡者對於健康訊息的獲得、尋求健康生活方式的改變、健康促進活動的興趣更高於其他族群。健康促進生活型態定義為「個人為了維持或促進健康水準、自我實現和自我滿足的一種多層面的自發性行為和認知」。參與休閒活動的功能：

表 4-4　參與休閒活動的功能

項目	內涵
對個人的功能	增進個人身心的健全，藉由有益的休閒活動可增進人格的成長。
對家庭的功能	個體經由遊戲與休閒的參與，可獲得社會化的經驗而進入社會，擴展現代人的第三生命圈。
對社會的功能	消弭工業化、都市化社會的疏離感、匿名性，藉由休閒所增進的工作技能有助於個人表現。
對經濟的功能	促進工作效率增進利益，休閒可發展與維持人際行為與社會互動的技巧。
對教育的功能	開創文化內涵、提升生活品味，發展群體感。
對治療的功能	避免怠惰與反社會行為，預防犯罪及疾病治療的功能。

（資料來源：作者整理）

　　隨著老年人口的驟增，將會衍生出不少有關於社會、健康、心理等多方面的老人問題。銀髮族因性別、年齡、婚姻狀況、居住狀況、居住地區、教育程度、可支配運用之零用金額、金額來源、健康

狀況以及城鄉差距,他人的支持與協助等因素,而影響休閒生活。休閒參與過程中,阻礙帶來的挫折,無法使個體經由休閒活動中獲得滿意的體驗,且容易因為休閒阻礙(Leisure Constraints)的問題,而阻撓了活動參與的機會。Hanson, C.J.(1980)將高齡者休閒阻礙的因素分成八類:

表 4-5　高齡者休閒阻礙的因素

項目	內涵
態度的阻礙	某些人不信任也不關心休閒,認為休閒只是特殊群體才有。
知覺的阻礙	是真實或想像的,都是經過遭受拒絕、失敗後一段時間才形成,弱勢族群及殘障人士也有同樣的情形。
訊息的阻礙	鄉村地區主要是缺乏休閒機會的發展,都會區居民則可能面對太複雜的選擇而阻礙了休閒的實現。
消費的阻礙	是因長者的經濟未若壯年族群,而休閒活動的參與需要一定的經濟資源及相關的資訊。
社會的阻礙	如弱勢族群在休閒追求上受到社會的排斥,可能是性別或年紀造成的。
經濟的阻礙	從事休閒活動都要花錢,對經濟地位不利者,這種阻礙更顯著。
健康的阻礙	疾病會改變一個人的生活形態,進而形成不能克服的阻礙。
經驗的阻礙	如果缺乏休閒經驗的基礎,會形成休閒的阻礙,一個人如果缺乏對休閒體力、智慧及社會的技巧,通常會避免參與休閒活動,沒有人希望在休閒中失敗或得到負面經驗。
設施的阻礙	對殘障人士會構成的主要障礙。

(資料來源:作者整理)

內政部(2005)指出,人口老化所衍生的課題包括:一、人口老化加劇,扶養負擔更加沉重;二、老年人口快速成長,健康與社會照顧議題更趨重要;三、家庭照顧功能漸趨式微,支持機制亟需介入;四、人口及家庭結構變遷,經濟保障風險增加;五、人口快速老化及退休年齡偏低,對於整體社會生產力產生衝擊;六、友善高齡

者居住與交通運輸之相關制度有待建構；七、鼓勵高齡者從事休閒活動的完整制度有待建構；八、人口老化知識有待普及。

以臺灣的現況為例，在二次大戰後嬰兒潮出生的樂齡族，歷經了經濟起飛，手中掌握有一定的財富，是具有消費力的一群。（謝春滿，2005）未來趨勢已可以預見，休閒不但只是基本需求，且將發展成為現代人生活的期待和希望。活躍老化更強調老人與生存環境互動的本質，藉由更密集頻繁的互動和交流，以展現老人在社會上真正的活力。

世界衛生組織（WHO）於二○○二年提出活躍老化的基本原則，為世界各國擬定老人健康政策的主要參考架構。活躍老化的定義為：「使健康、參與、安全達到最適當化機會的過程，以促進老年生活品質」，並提出的具體回應策略。

表 4-6　世界衛生組織活躍老化的基本原則

項目	內涵	策略
健康	健康與福祉被聯合國認定為老人的兩大迫切與普及的社會議題。這類健康的高齡者較不需要昂貴的醫療照顧成本和照護服務系統。有鑑於此，世界衛生組織乃將個人健康視為活躍老化的首要支柱。	1. 降低重大疾病危險因子及增加保護健康的因子。 2. 預防和減少殘障負擔、慢性病和過早死亡。 3. 發展連續性可負擔、高品質及友善環境的健康照護。 4. 提供照護者培訓與教育。
參與	參與是指依據老人的基本人權、能力、需求與偏好，老人可以持續地提供具生產性的貢獻社會，不論是支薪或不支薪的活動。高齡者持續投入有意義的學習、社會等活動，與他人持續建立親密的關係，保持心智與生理上的活躍，並發揮認知功能，將有助於高齡者尋求個人安全的生命意義及自我認同，進而邁向成功老化。	1. 從生命歷程發展的觀點，提供教育和學習機會給高齡者。 2. 鼓勵高齡者在老化的過程中，依其個人的需求、興趣和能力，參與經濟發展活動、正式和非正式的工作，並從事志願服務。 3. 鼓勵高齡者在老化的過程中，參與家庭和社區生活。

項目	內涵	策略
安全	強調老人在社會、財務以及身體等方面的安全與需要,以保障老人保安的權利與需要,並維護其尊嚴。	1. 提倡保護、安全和尊嚴的措施,以確保高齡者在社會、財務和身體安全的權利和需求。 2. 滿足女性高齡者在安全方面的權利與需求,並降低其不公平性。

(資料來源:作者整理)

　　當老人無法自我支持與保護時,國家應針對其社會、財務與人身安全需求與權利,提供保護、尊嚴與照顧。高齡者若能參與志願性服務活動,將有助於提升自我價值感,並維持與社會的連結感,從中培養終身學習觀念,營造有尊嚴且正向的晚年生活。WHO(2002)強調教育與學習是激發老人參與和帶給老人正向的生活品質重要的因素;同時教育與學習幫助增強解決問題的能力與適應環境變遷。

參、休閒療癒的需求

　　根據內政部(2000)「高齡者狀況調查報告」發現,高齡者福利需求以醫療保健、經濟補助、休閒活動占前三名。高齡社會呈現著「衰弱老人的增加」,如何改善衰弱程度?根據老人醫學專業的分析指出,從運動、認知訓練、營養諮詢及妥善的慢性病管理四面向著手。國健署曾以社區長者為對象,透過課程指導長者運動,培養運動習慣,或藉由同儕提醒長者回家固定運動,結果發現加入同儕與社區力量,可讓單純的運動成效再提升二成至三成。長輩若能保持運動習慣與注重營養,便能改善衰弱程度,走路將變快變穩,語

言和認知功能也可進步，降低罹病率和死亡率。（陳亮恭，2018）

Kelly（1982）提出休閒是參與特殊型態的活動。對於退休後的老人，為維持生體機能，延後退化時間，仍必須不間斷活動；為擺脫疾病困擾增加免疫能力，身體的活動是必要的；對於因病復原之老人，癒後活動更可加速身體機能恢復，有助於復健。芝加哥大學的研究者定期追蹤一百六十五位平均年齡八十八歲的老人六年，發現腦幹分泌正腎上腺素的藍斑核中，神經元密度越高，越能減緩認知退化。也就是說，大腦中製造正腎上腺素的能力可以預測這個老人在六年內認知退化的程度。德國有個研究是讓七十到九十三歲的老太太上六個月的電腦課，發現不再上課後，她們大腦的活化程度還是比沒有上過課的人強，因為已經養成每天上網學新東西的習慣了。正腎上腺素使我們警覺，維持注意力不遊離，保持自我覺識。它的特點是對新奇東西作反應，所以老人要學新的東西來激發正腎上腺素的分泌。研究發現把跟記憶有關的膽鹼細胞浸泡在正腎上腺素中，它們會活得比較久。阿茲海默症病人的大腦中有很多類澱粉蛋白沉積在神經元上，如果將受到類澱粉蛋白傷害的腦細胞泡在正腎上腺素中，可以減輕神經元的傷害，所以它是阿茲海默症的解毒劑。為了避免阿茲海默症，我們要盡量學習新的東西，使大腦分泌正腎上腺素來抵抗失智。（洪蘭，2018）

休閒活動對休閒個體而言，確實有助於身心健康發展，除此之外，在工作職場而言，則有助於工作壓力紓解、消除疲勞及減少疾病發生，這都是有助於提升工作效率之正面效益。Zelinski 指出，休閒活動不是任何自我定義的都算；須符合八項條件：一、確實能引起你的興趣；二、具有挑戰性；三、完成一部分就能獲得某種成就；四、內容變化多端；五、幫助你培養某種技能；六、能讓你十分投

入，忘了時間的存在；七、得到自我成長；八、花費不大。符合上述八項條件的休閒活動，即為「積極性活動」。重新學習如何正面享受人生，可以加入以學習為新功能的重點，只有學習才能讓人永遠覺得生命有意義，不覺得老之將至。讓他們更能體會生命的意義，思考可以改善他們生命品質的生涯規劃，是在面對邁入高齡社會時，值得主動提出以關懷為主軸的設計。退休後面臨的問題為：

表 4-7　退休後面臨的問題

項目	內涵
沒有目標	退休族的生活目標，涵蓋的範圍及種類無遠弗屆。因為有了寬裕時間，退休後更應積極去實現曾有的夢想，否則會感空虛、茫然。
無聊憂鬱	不要誤把沙發、冰箱、電視當成你的好朋友；不但會生活更無聊，也有礙身心健康。
作息紊亂	除了每天的作息可以調整為正常的方式（早睡早起）之外；一週的作息安排也很重要。生活毫無計畫，很容易感到無所事事，甚至覺得挫折與憎恨。
缺乏價值	退休階段可用嶄新的方式來作貢獻，如：指導年輕人、支持非營利組織。注意自己的外表、繼續維持身材，別人就會受到激勵和啟發，自己也是一樣。

（資料來源：作者整理）

休閒活動在老人生活領域中扮演重要功能，是老人生活規劃的重要環節，但多半的老人會因為年紀老了、體力不行、能力不足或經濟等因素，來決定是否能夠參與休閒活動，因而失去從事休閒活動的機會。世界衛生組織於二〇一五年公布的「高齡與健康全球報告」揭櫫了全新的健康老化定義與操作策略。

大體而言，談健康老化必須由中年期開始，因為許多晚年的失能與失智風險都應自中年期介入，而非到了晚年才談長照。世界衛生組織除了倡議新的觀念之外，也提出了具體策略，包括發展「高

齡整合照護體系」，以及因應科技發展所提出的「行動健康老化」
（Mobile Healthy Ageing）方案，作為中高齡者在現代生活中實踐健
康老化的輔助。（陳亮恭，2018）療癒式休閒的目的乃是為幫助與促
進那些在身體、心智、情感及社會互動方面受到限制的人們，發展、
維持或表現一個適合的休閒、閒暇生活型態。同時亦將協助個案習
得如何發揮最大的潛能，使用休閒閒暇時間及盡可能享受最高品質
的生活（郭金芳，2002）。

<div align="center">表 4-8　休閒活動的價值</div>

項目	內涵
身心放鬆	一直工作而不休息，會使效率遞減，所以，休閒是工作動力的來源。
怡情養性	休閒活動不僅可以轉換心情安定情緒，還可改變心情，使心情恢復平和、寧靜，感受深沉的喜悅與感動。
豐富生活	休閒不見得為了謀生，卻可抒發情緒豐富生活世界，還可因此拓展人際關係。
人際互動	休閒活動可分「個別從事」與「團隊進行」兩類，後者因需要固定的練習與演出，就有持續的人際互動。
寄託情感	生活中難免有不如意，卻不一定能找到合適的人傾訴，可將不愉快的情緒，盡情發於休閒活動中，使消極的心情轉為積極。
生活樂趣	對休閒活動愈投入，愈能體會其中莫大的樂趣。

（資料來源：作者整理）

　　療癒式休閒是有目的的藉由休閒與遊憩的介入來改善當事者的
生活品質，當高齡者能從療癒式休閒與技能體驗學習中獲得到活力、
愉快心情、舒暢的感覺與喜悅的感受，長久持續下去，就能一步步
尋找到存在的價值並踏實地步向生命健康完整的自我實現之路。因
此，在為老人規劃休閒活動，以增進生活之適應及生命之豐富性時，
得先瞭解老人們時常參與的休閒活動類型與項目，進而提供適合的
休閒活動，以達到休閒活動的效益。

　　參酌日本對於終身學習的政策，著眼的已不再是中央到地方由上而下的作法，而是由基層社區主導進而影響社會大眾，例如與當地居民及政府合作形成多世代交流型社區，凝聚公民力量，改善整個社區氛圍及幫助社區的居民互相聯繫與支持，期待能夠激發更多的新點子與創新方案，讓民眾翻轉對老的觀念。

肆、休閒療癒的借鑑

　　健康的概念發展至今，不斷的擴充，「健康」的定義已全面、多元的包含身、心、人際、環境各層面。Kulbok 等人（1997）提到健康促進的最終目標在於「幸福（well-being）」。健康促進的目標不外乎「幸福」、「安適」，更甚者有「增進潛能」、「自我成長」。所謂最理想的健康，包含身體、情緒、社會、精神及智慧各層面的平衡。「休閒憲章（Chapter of Leisure）」在二十世紀七〇年代被提出後認為享有休閒遊憩的機會、教育及資源是基本人權。二〇一三年世界老年醫學會提出「認知衰弱症」，指個人身體和認知功能同時衰退，研究呈現將社區中的一群人分成三組，包括認知衰退、身體衰退以及兩者皆衰退，發現認知和身體功能同時衰退者，罹病率和死亡率較高。爰此，世界衛生組織將預防失智和失能列為健康老化的首要目標。

　　Catherine、Kinney 與 John（1991）提出休閒療癒是指利用舞蹈、音樂、遊戲、騎馬、野營、攀岩、水上活動等各種靜態或動態的休閒活動，來作為一種醫療方式，使病人達到治療目的的一種方法。其有六大益處。第一、身體健康和健康照護；第二、心理社會的健康；第三、個體和生活的滿足感；第四、認知功能；第五、成長和個人發展；第六、社會和健康照護制度。我國人口高齡的歷程快速，因應

老化預為準備的時間較短。然而，如何維護老人尊嚴、維持老人健康、安定老人生活、保障老人權益、增進老人福祉，使每位國民皆能在友善的生活環境終老，此種保障國民基本人權的關懷。

表 4-9　休閒療癒成效的實證研究

研究者	時間	內涵
王鐘賢	2004	太極拳對老年人循環功能有明顯改善。
呂怡慧	2006	高衝擊性的運動對婦女股骨的骨質密度改善有顯著的成效。
邱味清	2008	團體運動治療對慢性腦傷病患的心肺適能、柔軟度及耐力有顯著進步。
陳怡安	2008	中風患者兩側動作訓練證實具有良好療效。
張明曜	2009	太極拳運動對於退化性關節炎患者有明顯的影響。

（資料來源：作者整理）

　　法國的休閒社會學學者 Dumazedier（1967）則將休閒定義為與工作、家庭及社會義務不相關的活動，人們可以依隨自己的心意，或是為了放鬆自己，或是為了增廣見聞及主動的社會參與，而抒發的創造性能量。高齡者參與休閒活動對健康促進生活型態具有影響，以協助讓銀髮族過「好」生活亦安康、自足、自立與自我實現的生活，成為安老、養老的重要課題。鼓勵老人參與社團或社會服務活動，以獲得服務社區和社會的機會，增進與社會互動關係及精神生活。

一、日本推動療癒庭園

　　植物一直是人們偏好的景觀元素，接觸自然是一種綠色體驗，長久以來就被認為對人們的身心健康具有正面效益。在日本療癒庭園從一九九六至今已發展二十餘年，目前有多座療癒庭園。現今社

會生活步調緊湊，叢林都會大樓林立，壓力遂為引發現代人及疾病主因，為了創造社會大眾身心靈的安和平靜外，更是希望從景觀層面促進人們生理與心理健康，早在古埃及文獻就曾記載醫師鼓勵患者在庭園中散步，以減輕病痛。「療癒庭園」藉由園藝療法的培訓及推廣效果，要推動園藝成為民眾生活的一部分，體驗公園裡自然療癒神奇力量。園藝活動除了可以種植蔬果花卉，享受栽植與收成樂趣之外；也可以從事插花、押花、組合盆栽等藝術創作；甚至包括到公園、植物園等自然地區休閒、旅遊、賞景。且園藝活動能讓人們紓壓放鬆，提升平靜、愉快正面情緒，還能當興趣培養。

　　一般人的園藝工作具有療癒的效果，包含多元的活動治療特性。翻土耕種時，可視為運動強度中等的運動治療；押花、插花、製作組合盆栽時，轉變成藝術治療；逛庭園、公園、植物園時，成為遊憩治療；栽培收成時，烹調泡茶，是一種美食饗宴；而且團體共同參與園藝活動，也提供社會支持機會，又是一種社交治療。根據研究經過專業指導的園藝療法可改善高齡長者的失智徵兆，如何讓因為壓力導致身心失衡的現代人恢復到正常狀態，打造一個讓人置身其中即能全然放鬆、平靜與療癒的空間，可說是最經濟實惠的解方。園藝治療與其他輔助治療的差異，在於能帶給人生命象徵，看到生命成長的喜悅，激勵病患對生命的熱忱，也能獲得辛勤耕耘的收成喜悅；或是將枯燥的復健動作，變成有趣、有意義的活動。

二、澳洲推展芳香療癒

　　根據美國醫學會期刊（1998；280：1596-1600）專文報導，由於主流醫學的限制，美國採行輔助療法的民眾自一九九〇年以來增加 50%。二〇〇〇年成立於澳洲的「國際綜合療法醫學會 ICIM

（International Council of Integrative Medicine）」，宗旨為除了主流醫學外，用專業的醫學態度利用全方位的輔助醫學和療法，包括芳香精油，及其他方式來幫助人們和家庭減輕病痛與增進健康。學會提出報告顯示，光是澳洲就有超過四千位醫生為病人使用輔助療法，澳洲有三分之二人口使用補充療法。

　　芳香療法同時也是近年來非常受到矚目的療法，所謂的芳香療法就是使用香氣的療法。對於一些生理心理方面的疾病除了藥物的控制之外，透過治療能夠以更輕鬆且不具侵入性的方式達到健康目的（Camilleri，2001）。芳香療法能夠引發非常美好的心理作用。香氣這種刺激可以從鼻子直接傳遞到腦部的大腦邊緣系統部位，所以可以直接深入到我們的意識深處，因此能讓人感覺到「喜歡」、「舒服」的香氣，具有非常深層的療癒作用。薰衣草精油，就能療癒壓力性偏頭痛問題，利用辣薄荷嗅棒或青葉薄荷嗅棒，可改善術後及化療後的噁心嘔吐；聞黑楜椒、歐白芷精油可協助改善抽煙的上癮行為；嗅聞佛手柑可改善焦慮；嗅聞乳香則可緩和氣喘及呼吸急促。日本浦上克哉醫師研究了十年，找出精油改善失智與嚴重健忘的相關性，提出白天嗅聞「迷迭香＋檸檬」，晚上聞「薰衣草＋甜橙」的建議。

三、美國推展園藝治療

　　園藝治療是在由專業主導的課程中，利用植物和園藝活動做為治療和復健的工具。園藝治療之所以獨特，是因為在課程中運用了有生命的素材，需要案主的呵護與照顧。植物的成熟過程與生命循環提供了許多園藝工作和相關活動，能夠刺激思考，勞動身體，並且促使我們去覺察充滿生命的外在環境。在治療歷程，會確保人們

瞭解園藝治療與個人療程之間的關係，如此才能保證對植物持續不間斷的照顧。為推展這項工專業服務，美國成立園藝治療協會，園藝治療團隊包括下列健康照護人員：精神科醫師或一般醫師、社工、護士、職能及休閒（recreation）治療師、心理師和課程助理。團隊中的每一成員都致力於與案主一致的目標和目的，然而採取各自不同的專業取向與角度，因此治療師能夠運用個人獨特的技巧專注在案主的需求上。透過園藝活動，園藝治療師得以評估、提升和分析案主的身體機能、認知與知覺能力、情緒狀態和社交技巧。園藝活動提供的基調就是正向和沒有威脅的環境。透過個人或團體的互動，案主得到鼓勵去瞭解和處理自己的情緒與感受。園藝計畫和活動能夠培養案主的技藝能力、自尊和信心。像修剪枝葉、打碎花盆和用鋤頭除草等活動，提供了可以接受的管道來發洩憤怒和攻擊性。花藝設計和插花課程則是創造力和想像力的出口。

四、運動療癒

運動療癒是一種全面性，由內而外，靜與動的運動中，改善及提升《身心靈》的健康，按照每個人不同的個別問題而選擇不同項目的療程。利用肌肉訓練，帶動病患的肢體進行動作，藉以改善人體失能情形的一種復健方式。人活著就是要動，現代人經常被工作壓得喘不過氣來，總是被頭痛、眼睛痛、疲勞、腰酸背痛等困擾，事實上這些疼痛形成的原因，就是因為大家懶得動、不想動！因為少動和不動，讓身體長期處於慢性缺氧狀態，提早老化，終於引發慢性疾病。良好的運動習慣，是健康的良藥。

在身心健康的狀態下，可使用運動療癒來保持健康及提升健康，但在身心健康不太好的狀態下，也能發揮改善健康的功能。是一種

很好讓我們學習內外合一的方法，過程中可提升個人對自我身體的專注力，認識自我的身體各部位，提升對身體的感知力，在提升專注力於運動過程中，所有壓力的念頭也頓然消失了，給心靈也有一點空間舒緩了，而外在就會顯現於健康狀況、體態及精神開朗。

Brody（1997）指出休閒運動的益處在生理方面，可維持老人日常生活所需的身體機能、可減少心臟血管疾病、骨質疏鬆症、糖尿病等疾病的發生。若長期不從事身體活動，則會加速老人的過程也會影響到身體的柔軟度、肌力、耐力、肌肉神經、協調作用、心臟及呼吸功能。個人若不從事一定程度的運動量，則會隨年齡增長、老化現象、再加上缺少運動，使得肌耐力逐漸下降，造成身體活動力降低，如步行的障礙，而使老人年發生意外的可能性提高（Willian，1999）。適當的參與休閒運動也可以提升含氧量。Bortz（1980）指出若老人接受運動訓練課程，則其腿肌力（保持老人移動能力的要素）能增強。

老年人從事適當的運動訓練時，將能幫助改善肌力、柔軟度及心肺適能。平常的若運動量不足是會影響身體健康的主要危機並容易罹患高血壓、慢性疲倦、提早老化及生理性無能。休閒生活的需求是隨著時代而改變的，過去休閒生活主要追求休息、放鬆，而現在則希望從中得到心理、生理、社會、智能與精神方面的體驗與享受。因此，突破對老人活動的刻板印象使老人休閒活動朝多元化發展，是長者休閒療癒所重視的方向。在規劃老人休閒活動時，應以老人需求為主，透過建設性休閒活動，減緩老化造成的失能現象，使其維持活動的能力，達到身體機能的改善。

療癒式休閒對高齡者的意義並非僅在休閒技能的培養或為減緩壓力、強化身體潛能與延長肉體上的健康期而已，能夠更近一步高

層次地協助其放下過去、活在當下，得到和諧安寧及完成生命意義、目標等生命整體性健康促進與靈性的安寧美滿亦相當重要。以「藝術療癒」為例，紐約「現代藝術博物館」，自二〇〇七年開始，在「大都會人壽基金會」的贊助下，開始針對失智症患者，設計特別的參觀活動。在受過特別訓練的專業人士，引導失智者、家人、照顧者，以小團體的編制，在館內或館外某個安全、舒適、親切的環境中，欣賞、描述、詮釋、討論館藏的藝術品。並鼓勵參與者分享人生經驗中和藝術品相關的地方，甚至帶領創作藝術，活動設計強調：歡樂、自我表達、與他人互動，用溫暖的表情和互動的方式，以增加患者的自我價值感，彌補失智症在日常生活中剝奪掉的自信和尊嚴。並進一步把經驗推廣，與世界各地的博物館分享，鼓勵複製，讓更多的患者能得到同樣的福利。

Verdiun 與 Mcewen（1978）以個人的觀點提出參與休閒活動從中獲得到的效益：

表 4-10　高齡者休閒療癒的效益

項目	內涵
生理效益	保持體適能水準、改善體適能、減少心肺血管的疾病。
社交效益	藉由休閒活動進行人際互動與情感分享。
療癒效益	休閒活動使人遠離環境、解除憂慮、精力恢復，以保持個人身、心及精神的平衡發展。
教育效益	提供多元的興趣領域，藉由正式或非正式參與，滿足個人求知慾、創作慾，並提高個人知識領域。
心理效益	參與休閒活動可得到自我肯定及認同機會，並且藉由情境與角色轉換獲得成就感，對於心靈受到傷害者有撫慰的功效。
美學效益	從休閒活動中學習美的欣賞，獲得心靈、情感及靈性的充實及滿足。

（資料來源：作者整理）

結語

　　一九七四年加拿大衛生福利部部長 Marc Lalonde 發表「A New Perspective on the Health of Canadians」，引起世界各國的迴響，紛紛採用新的健康領域概念，並訂定健康促進政策。在亞洲，日本政府首先於一九七八年推出國民健康促進運動。到了一九八六年，當第一屆世界健康促進大會在加拿大渥太華召開時，健康促進運動已經蔚為成一股不可抗拒的世界潮流。隨著臺灣步入高齡社會，家庭與社會照顧老人的負擔漸重，自立支援在照顧過程極為重要，休閒又是健康促進與自立支援照顧過程中有趣的方式。

　　由於醫療進步社會變遷加速，臺灣地區高齡人口快速增加，整個社會飛快朝向高齡社會發展。銀髮族的休閒活動因其生理的變化及體能的限制，其休閒遊憩活動必然有所限制，但設計適合銀髮族退休後的休閒活動，是相當切合實際需要。高齡者健康促進生活型態及其活躍老化需求，如何對高齡者身心健康，提供其多元化、在地化的休閒療癒，以滿足高齡者的自我成長與提升生活品質，開創自我實現的新境界，將是高齡社會重要的議題。

第五章　長者休閒療癒活動的規劃

前言

　　人們的生活型態逐漸在改變，從遠古時期人們必須靠打獵維生，到後來有了耕種的技術以及文明的出現，使得人類的生活型態有明顯的改變。隨著休閒時間的增加，為了提升生活品質，大多數的人們開始從事休閒活動，找尋釋放壓力的方法「休閒」已與日常生活息息相關，休閒呈現了多元的概念與涵義，由此可知，休閒已深深的影響我們的生活。

　　世界衛生組織的報告「年齡越大且存活時間愈久，失能與疾病的比例愈高。」如此會形成醫療照護人力和費用的龐大負擔，而健康促進可延緩伴隨老化而來的疾病及失能，並避免早發性的死亡，老人健康促進服務模式，除了致力於「疾病預防」及「健康促進」外，還要建構完整的「預防治療及照護」模式，因此，老人健康促進服務模式，應建立完整安全的服務網絡。長者休閒療癒雖然對老年人常有的慢性病不具治癒作用，卻能減輕其症狀，增加身體功能，限制疾病惡化及緩和心理問題，對老年人生活獨立功能的維持及生活品質的促進有極大的助益，是以，老年人的健康促進是當前重要的課題。

壹、健康導向的休閒療癒

亞里士多德則認為「人唯有在休閒時，才最真實的生活著」。Geffrey Godbey 認為休閒是：「從文化環境和物質環境的在壓力中解脫出來的一種相對自由的生活，它使個體能夠以自己所喜愛的、本能地感到有價值的方式，在內心之愛的驅動下行動，並為信仰提供一個基礎」。休閒活動的含意，可歸納成：重新創造及從事可使人身心感到愉悅的活動。對個人可促進身心健康，調劑身心，擴大生活視野與改善人際關係，豐富精神生活，促進人格發展，發展潛能以得到幸福的生活；休閒本身就是一種享受，而且能夠得到身心滿足，更是一種生活上之平衡，為發展個人或社會關係而選擇從事活動，進而表現自我或釋放感情。

老年期間老人將面臨三個主要歲月階段：健康期、衰弱期、臥病期。健康期是老年人生中最黃金的歲月，此期的老人的身心健康上維持較佳狀況，休閒生活規劃應以身體保健、旅遊娛樂休閒活動為主，維持身體活動力的休閒，如登山、健行、游泳，或規劃國內外旅遊；另一方面可以培養靜態記憶類的休閒嗜好，如園藝、陶藝、書法、畫畫、飼養寵物、象棋、圍棋等活動。（徐錦源，2003）健康既然是老人的基礎，因此活躍老化現象則為老人生涯規劃的前提。而老人階段的健康促進，不應只侷限於罹病率（morbidity）、死亡率（mortality）或身體功能狀態的問題，而是該關注其多面向的整體概念。

O'Dennell（1986）認為健康促進可協助人們改善生活型態朝向最佳健康狀態。美國健康教育體育休閒舞蹈學會（American Alliance of Health, Physical Education, Recreation and Dance, AAHPERD）以適

能（fitness）的觀點，提出健康的概念等同於安適的概念，隨著個人努力地將相關健康領域的潛能發揮到極致，便能朝著安適境界邁進；而無法適應這些健康領域的人，就有可能朝向疾病方向移動，健康係由多個成份的適能所組構而成：

表 5-1　健康的意義

類別	內涵
身體適能 （Physical fitness）	身體發展、身體照顧、發展正向之身體活動的態度與能力。老人健康體適能，又稱功能性體適能，係指讓老年人擁有自我照顧，並增進良好生活品質所必要的健康體適能。
情緒適能 （Emotional fitness）	思考清晰、情緒穩定、成功的適應能力、保持自律與自制。
社會適能 （Social fitness）	關心配偶、家人、鄰居、同事與朋友，積極的與他人互動與發展友誼。
精神適能 （Spiritual fitness）	尋找個人生命的意義，設定人生的目標，擁有愛人與被愛的能力。減少焦慮、壓力、沮喪與憂鬱的現象，促進正面的情緒發展。
文化適能 （Cultural fitness）	對社區生活改造有貢獻，注意文化與社會事件，能接受公共事務的能力。老人積極參與社會活動將會得到較好的生活適應。

（資料來源：作者整理）

老化現象的產生導致老年人在生理及心理層面重大的改變，也使老年族群的養生及健康議題引起各國重視。老人能從事規律的休閒活動，對自我的肯定和情緒的舒解有積極的幫助，且能增強體能，減緩衰退的速率，預防慢性疾病的發生，有增進老人生活品質，減少醫療支出等效益。活躍老化（Active Ageing）是已開發國家面對高齡社會提出的策略，從一九九七年八大工業國在美國丹佛舉辦高峰會議（UNESCAP）時，便提出其重要性。史丹福大學的華特伯茲

（Walter M. Bortz）教授提出「（DARE）」活躍老化的妙方，從飲食（dite）、態度（attitude）、更新（renewal）、運動（exercise）四個方向（李盈穎，2006）。

　　休閒活動對老人的生理、心理乃至於社會人際層面都有著正面的助益。老年人不管是在生理上、認知上及社會結構關係上，都有很大的差異性，不同的年齡層其發展階段都有其特性，所以對於老人休閒活動必須要詳細的設計與規劃，才能充分達到休閒養生活動的價值，在此高齡化社會趨勢下，老人的休閒因而日趨重要。而護理健康照護專業人員則可提供養生健康促進的協助，進而提升老人自我照顧的能力。借鑑世界主要組織揭示之老人人權內涵，強調健康對於長者的重要性：

表 5-2　世界主要組織揭示之老人人權內涵

時間	名稱	內涵
1948 年	聯合國「世界人權宣言」	第一，老人應有維持基本生活水準的所得； 第二，老人應有地點、設計及價格適當的居住環境； 第三，老人應有依個人意願參與勞動市場的機會。
1982 年	維也納老化國際行動方案	該項方案的目標在於強化政府及公民社會之能力，以有效因應人口老化及解決老人需求。該項方案包括：研究、資料蒐集與分析、訓練和教育、健康和營養、老人保護、住宅和環境、家庭、社會福利、所得安全和就業等。
1991 年	聯合國老人綱領	提出：獨立、參與、照顧、自我實現及尊嚴等主題，以宣示老人基本權益保障，這些主張係當代發展老人福利的重要指標。
1992 年	聯合國老年宣言	期望政府與非政府組織、學校、私人企業能在社會相關活動上合作，以確保老人得以獲得適當的需求滿足，希望透過各方合作，共同創造一個「不分年齡，人人共享的社會」（A Society for All Ages）。

時間	名稱	內涵
1999 年	國際老人年	提醒各國政府結合個人、家庭、社區、學校、民間企業及媒體，採行住宅、交通、健康、社會服務、就業、教育等因應策略。
2002 年	馬德里老化國際行動方案	強調人口老化的政策，應從生命過程發展觀點及整個社會角度作檢視，呼籲各部門的態度、政策及作法均需改變，以便在使老人能夠發揮巨大潛力，進而使更多老人能夠獲得安全與尊嚴，並增強參與家庭及社區生活的能力。

（資料來源：作者整理）

　　休閒活動是人類生活型態的一種，隨著人口迅速老化，已經成為全球各國重要的議題，針對老人活動的研究提出，透過手腦並用的活動可減緩老人智力及記憶力的退化，並可增強腦部的活動。沒有社會連結者將增加知覺衰退的危險性，人際關係的連結及活動能夠預防知覺衰退，也提出社會互動改變了知覺的程度（Bassuk et al., 1999）。不論是他們的居住、生活型態、健康、安全甚至是他們的休閒活動都受到高度的關注。療癒式休閒的理念為：當個案身心健康狀況差時，利用治療（treatment）、教育（education）及休閒服務（recreation services），來幫助生病、殘障和所有其他受限制狀態的人，能夠享有休閒，有助於個案健康的防禦與防止健康的惡化，以促進健康、增進身體功能、恢復獨立生活能力與提高生活品質。而當個案逐步增進其身心健康狀態時，則在協助個案覺察其休閒行為與獲取休閒參與時相關的知識、技巧與資源。而最後當個案的身心狀況轉變良好後，休閒的參與和選擇，乃是在協助個案充分發展潛能並達到自我實現的全人健康境界。（Austin, D.R.，2002）

貳、長者休閒療癒的規劃

　　臺灣於二○一八年成為「高齡社會（老年人口占總人口比率超過 14%）」，而據人口推估結果，二○二六年便會邁向「超高齡社會（超過 20%）」；從高齡社會轉為超高齡社會的時間僅八年，時間比日本、美國、法國和英國要快很多，高齡者對健康需求日益擴大。參酌並引介世界衛生組織（World Health Organization，WHO）在二○一五年提出的世界高齡與健康報告（World Report on Ageing and Health），探討面對高齡社會在健康促進、健康體系及長照體系的倡議，可以強化老人福利服務的方向與策略。

表 5-3　健康促進的推展

國度	計畫	內涵
英國	2001 年提出國家老人服務架構整合十年計畫	結合社會服務支持系統，增進老人自主平等與健康獨立，並獲得高品質服務，滿足其需求。
美國	「2010 健康人」計畫	全國健康促進和疾病預防目標，希望年長者能達到獨立、長壽、具生產力、提高生活品質；同年提出美國老化與健康現況政策，以健康狀況、健康行為、預防保健服務與篩檢、事故傷害等十五項指標明定老人健康監測指標。
日本	1990~2000 黃金計畫	鼓勵民間設立老人保健及福利綜合機構，讓老人有獨立有尊嚴。
	2002 年提出健康增進法	以改善生活習慣為目標，強調老化不僅係個人之議題，亦為社會之議題。
	2005 年提出高齡化社會對策	建立終身健康、環境健康、照護預防服務。
世界衛生組織	2002 年提出活躍老化的概念	為各國健康政策的參考架構，指持續參與社會、經濟、文化等事務，能與家庭、同濟、社會互動，同時促進生理、心理與社會健康。

國度	計畫	內涵
歐盟組織	2003年提出健康老化計畫	肯定老人之健康促進及社會價值，發展支持性政策，擬定健康老化指標，評估成本效益，發展改善生活型態策略，創造適合高齡者環境，推廣健康飲食、醫療照護、預防傷害、心理健康、社會參與等議題。

（資料來源：衛福部國民健康署，2009）

　　在上述簡要說明先進國家於長者健康促進作為，因考量國情、文化及社會實況後，借鑑日本，該國於一九八九年制定「老人黃金計畫」，於一九九〇～二〇〇〇年間實施，其目的主要在高齡者保健福祉相關服務，採用「普遍主義」，這種策略造成需要介護者的介護成本提高，且無法符合個人需求。在實施五年後，發現在執行政策時所面臨的新課題，爰於一九九四年提出「新老人黃金計畫」，並於一九九五年實施，其內容在於建立及提升各種高齡者介護服務的基礎目標，以「使用者本位、自立支援」的概念，儘可能自立生活，同時政府必須籌措相關經費來源，提供最充分的保健福祉支援，讓每個高齡者能夠隨個人意志選擇適合自己的各項支援及服務。達成對長者「提供綜合性服務」，是以居家照護為基本原則，提供適合於使用對象的醫療、保健、福祉等服務，指導高齡者活用自身最大限度的身心功能。執行時，以居民生活的市町村為「地區」單位，構築細心的服務體制。包括介護人員能二十四小時應對的普及化，實施以區域為主體的復健業務，展開「新臥床老人零作戰」，推動「團體家園（group home）」，作為失智老人對策，藉由上述策略，促進高齡者的社會參與，讓高齡者感受到生活樂趣，奠定以介護為基盤的環境整備，並於二〇〇〇年開始「介護保險制度」。

　　日本在平均壽命世界第一的背後，顯示了各不同年齡階段國民

的死亡率降低，整體社會呈現出更多層次不同健康狀況的國民，對於國民健康相關課題，也面臨了人類世界從未經驗的挑戰。當預見未來資源愈趨有限，醫療照護需求卻持續增加，過去習慣的健康與醫療照護模式，必須有新的思維與改變。以健康促進為導向的生涯目標與策略，包括：實踐良好生活習慣，增加正向健康行為；及因應健康類型，妥善規劃生活模式。各式身體活動、認知活動、社會參與對於高齡者健康與壽命的正面影響。並非所有老年人都能正常的參與休閒活動，有許多因素造成的阻礙影響了老年人正常的休閒活動。在生命的不同週期，休閒活動的參與的意義與風格是不同的，同一個人在不同的生命過程中，對於休閒參與的內容也會產生許多轉變，此外休閒參與也會因應新的機會、外在社會的變遷而產生變化。

Garfein 和 Herzog（1995）認為測量老化有四個面向，包括身體功能、心理健康、認知功能及生產活動。當銀髮族在生活型態趨於穩定後，對於休閒生活也隨各種不同因素如教育程度、家庭結構、收入、時間、社交等因素而有所不同；退休後，使得銀髮族有更多的機會參與多元的休閒活動（羅素卿，2001）。透過良好的休閒活動設計與規劃原則，計畫出成功的休閒活動方案，並針對老人族群，設計規劃出符合老人參與休閒活動需求與期待的活動方案。從全人的觀點探討高齡長者的休閒活動，需要以「年齡」、「健康狀況」與「場域」多軸線交互的架構，在規劃設計高齡者活動時可以針對特定的區塊，以及如何操作以滿足從健康到疾病不同高齡者的休閒需求。

表 5-4　休閒療癒考量因素

類別	內涵
了解長者需求	瞭解高齡者的休閒活動需求，考量場域，針對居家、社區、機構的不同。各式的活動包括運動、旅遊、音樂、認知活動、園藝治療、志工活動、劇場與肢體表演、沙遊、宗教活動等。這些皆是高齡者常會接觸的活動。
導入多元介入	瞭解高齡長者休閒活動與健康、社會參與及心理安適的關連；健康的高齡者可以接受強度較高或是多元的運動種類；但有健康問題，例如退化性關節炎，或是有失能問題的高齡者，運動的類型與強度就需要調整。
考量活動場域	而相同失能程度但分別住在家中與機構裡的高齡者，需要的服務也可能不同。前者可能思考如何將活動計劃傳遞至家中，教導家屬或主要照顧者如何協助高齡者。但後者則可能透過與機構的合作，導入活動介入。
針對特殊需求	對於不同健康層級的高齡長者，在思考高齡者的特性時，平均壽命的增長，高齡者的異質性也增加；即使超過六十五歲的高齡者也可以分成年輕老人（六十五－七十四歲）、中老人（七十五－八十四歲）、以及老老人（八十五歲以上）。
依隨生命歷程	休閒活動希望能夠涵蓋多樣的高齡活動，各式活動隨著生命發展（life-span development）的變化；讓長者可以接觸到不同的活動，並進一步思考高齡者的需求，提升對於高齡長者的關懷與照護能力。

（資料來源：作者整理）

　　參與休閒活動的人，每個人都有不同的需求與期望，希望從活動體驗中，獲得快樂、收穫與滿足，因此休閒活動規劃者必須確保其規劃的休閒活動，考慮高齡者的健康狀況，包括健康、亞健康、以及失能三類的休閒活動規劃與設計，能符合參與者的需求與期望。了解老年人口對於休閒的動機及參與情形，將有助於設計出一套有效的休閒活動，使得長者可以更容易的安排自己退休生活。

　　長輩們都需要團體活動，透過「功能性」的團體活動，才能維持健康的身心和認知功能。活動設計需要不同專業者的智慧與愛心，

更需要不同的觀點和視野。活動對於高齡者健康都有一定程度的好處，選擇休閒活動作為多元化生涯發展的模式，需注意：

第一、強化身心的自主與控制規劃，設計與學習者的身心狀況、行為模式與生命事件、興趣、體驗等，以維持身體功能及活動能力。

第二、開發自我的創意與適性活動，決定進行的方式、時間、次數、地點及行動達成基準設定等細節工作，才能有助於活動的進行。

第三、結合運動、學習、休閒與生涯多元共軌，促進身心平衡、活化生活、整合生命經驗或肯定人生價值等的療癒式休閒活動。

世界衛生組織（WHO）對健康的定義：身體、心理、社會三面向的安寧美好狀態。在其二〇〇三年發布的「健康和發展：透過身體活動和運動」報告書中，亦明確將活力老化界定為老年人口身體活動的終極目標。療癒式休閒由原本的治療範疇或適應運動領域，依其本身適行性跨越為高齡期健康促進、社會工作、護理、休閒、運動保健領域應用推廣的價值。當對學習者的瞭解程度愈高，愈有助於彼此信任感的建立以及安全對話情境的營造。而且在執行方案時應隨時評估學習者於學習活動中的反應與需要，詳實紀錄個體本人的變化或團體成員互動情形，來作為修正活動的參考及成效評鑑的依據。

參、長者休閒療癒的內涵

休閒活動的狹義定義為「於工作之外，於可自由運用的時間與金錢下，自主選擇，並可獲得健康愉悅的體驗從事的活動。」而廣

義定義則為：「生活中為獲得健康、愉悅而主動積極的活動。」休閒不再只是工作之餘的消遣而已，更是陶冶心靈，我促進心靈、提升專業成長的重要活動。這些在在說明休閒喜好是有利於人的心理健康與幸福的，可見休閒已然成為現代人生活的重心。透過這些高齡團體活動，協助高齡者找回生命內部原有的自我療癒能量，讓長輩們的身心更加健康。休閒療癒的目的在於幫助年長者，使其能夠培養適合自己、融合於社區的休閒遊憩，進而強化體能狀況，藉此提升高齡者之休閒品質。

由於公共衛生條件的提升與醫療科技的進步，老年人比例隨著國人平均壽命逐年增加，除了人口老化的問題逐年增加之外，對於老年適應與老年人的社會照顧與福利政策等議題也開始受到重視。除了醫療費用的增加外，高齡化亦代表民眾對長期照顧的需求增加。根據內政部老人狀況調查摘要分析，老年人對各項老人福利措施需要與很需要者，排名第三者即為休閒活動，占 52.12%（內政部，2010）。大部份的老年人礙於體力與能力的問題，有一些會選擇比較靜態的休閒活動，像是看電視、打麻將、寫書法等。也有一些會去參加一些像是進香團、老人會、爬山、土風舞或是參加社區的社團活動等。

活動理論（activity theory），認為個體晚年除了生理機能的衰退造成健康問題之外，透過高齡者原有的社會基礎，其心靈層面與社會層面與青壯年時期並無太大差別，反而更有社會資源的支援。因此銀髮族應保持活躍，積極地維持人際關係，持續地投入有意義的事務，避免與社會脫節。休閒療癒必須瞭解當事人的能力、知識、技巧以及當事人生活居住環境。休閒活動對老年人具有六種功能，老人休閒活動設計與規劃要領：

表 5-5　休閒療癒的規劃及功能

規劃	功能
1. 訂定符合老人需求的活動目標。 2. 了解老人參加活動的需求與期望。 3. 選擇適合活動方案設計類型。 4. 提供多元的休閒活動種類。 5. 增加活動中的休閒事物。 6. 活動時須有活化活動能力的人。	1. 解除焦慮、放鬆心境。 2. 增添生活的變化，消磨時間或擁有服務他人的機會。 3. 獲得快樂、補充過去想學習但未能學習的滿足感及求知慾。 4. 擁有發會創造力、自我表達及展現天分的機會。 5. 獲得感官的愉快以及對自我的肯定。 6. 保持活力並有與人接觸的機會，降低孤獨感。

（資料來源：作者整理）

　　休閒是一種活出自我，甚至超越自我的存在經驗。就典型的休閒觀而言，休閒可以說是一種理想的生活境界。強化靈性健康，追求生涯之圓滿，靈性健康是活耀老化的關鍵力，經由靈性智能策略學習，促進靈性健康及幸福感。療癒式休閒對人們的身心重整歷程有很大的作用且其可服務的對象廣泛與多元，除提供娛樂服務、遊憩體驗給醫院病患或殘障人士、身心障礙者及需要復健醫療的特定個案外，亦適合運用於一般社會人士。（呂建政，1994）

　　休閒活動已經是現代人生活不可或缺的一部分，有些人常常忘記適當地去休息與給自己安排一個休閒的時間，導致身體上的機能漸漸退化，這樣不但在身體上增加負擔，也是造成疾病的發生。休閒活動設計與規劃時，必須考量多層面的相關連結性，首先依據組織經營管理念與參與者活動需求，設定活動的目的與目標，選擇適合活動方案設計類型，即針對活動方案考量關鍵要素，最重要的是活動方案的策略規劃，如此才能設計一個能滿足參與者需求與期望的成功休閒活動方案。

　　生活習慣的改善對於某種程度疾病的產生及預防有了更新的概念，因此預防的觀念開始受到重視。為了讓國民了解生活習慣的重要性，啟發普及健康生活，促進國民自發性注意健康，透過生涯，每個國民都能努力改善自身生活習慣。日本於二〇〇〇年公布「健康日本二十一」政策，著眼必須有生涯保健的概念，強調國民在一生生涯中的任何時期，都要得到符合於該時期的政府服務，尤其影響國民健康最大問題的生活習慣病，更有必要透過健康援助來獲得改善，藉以積蓄國民的健康資本。Walker、Sechrist 和 Pender（1987）將健康生活型態定義為：個人為達成維護或提升健康層次，以及自我實現和自我滿足的一種自發性多層面的行動與知覺，包括營養、運動與休閒、壓力處理、人際關係、健康責任及靈性成長。是以，在長者休閒療癒的規劃上需要：

　　第一、了解老人休閒動機、休閒參與、休閒規劃的現況。

　　第二、探討老人休閒動機、休閒參與、休閒規劃的關係。

　　第三、探索老人的社經背景與休閒參與休閒偏好的關係。

　　休閒教育是利用一個教育的方式來強調休閒態度、覺察、社交技巧、決策方式、活動及資源等，藉此提升個人的生活品質，充實休閒的內涵。在規劃高齡者休閒活動時，應將營養攝取、社會參與、健康促進、壓力釋放、強化生理機能等可促進「活躍老化」的目標結合進去。在這股回歸自然，運用休閒來維護、增進健康的潮流中，療癒式休閒作為健康促進處方，開始受到注目與重視。（杜淑芬，2002）

　　當人進入老年階段的時候，會衍伸出相當多的問題，如果可以了解老年人口對於休閒的動機及參與情形，將有助於設計出一套有效的休閒規劃活動，使得老年人口可以更容易的安排自己退休生活。

由療癒式休閒方案來幫助有休閒遊憩需求的高齡者活絡身心、滿足認知的需求、滿足社會社交、導向精神情緒的安定外，觸及寧靜並協助高齡者體驗到存在的美好、滿足靈性面向，能對於自己過去的生命感到喜悅、愛與恩惠，獲致圓滿幸福健康的境界。規劃時需探求阻礙因素方能積極促成，Crawford & Godbey（1987）將高齡者休閒阻礙分成下三種：

表 5-6　高齡者休閒阻礙的因素

項目	內涵
內在的阻礙	指個體因內在心理狀態或態度影響其休閒喜好或參與，如壓力、憂慮、信仰、焦慮、自我能力及對休閒活動的排斥。
人際間阻礙	指個體因沒有適當或足夠的休閒參與伙伴，而影響其休閒參與及喜好。
結構性阻礙	指影響個體休閒喜好或參與的外在因素，如休閒資源、設備、金錢、時間等，結構上的阻礙極易因高度喜好而克服。

（資料來源：作者整理）

休閒教育所指的是較廣泛的歷程，目的在幫助當事人發展休閒生活風格，提高生活品質。療癒式休閒以有系統的運用休閒服務、遊憩體驗與各種休閒活動，來幫助在身體、心智與社會互動上受限制的人們，達到復健、治療、促進身心靈健康及改進生活品質的效果。銀髮族的休閒活動因其生理的變化及體能的限制，其休閒遊憩活動必然有所限制，但設計適合銀髮族退休後的休閒活動，是相當切合實際需要。根據體委會（2010）我國老人運動政策之研究報告書老人參與的休閒運動項目：

表 5-7　高齡者參與的休閒運動項目

項目	內涵
最喜歡項目	1.散步，2.爬山，3.健行，4.自行車，5.郊遊／旅遊。
最低的項目	1.健身房運動，2.水上休閒運動，3.保齡球，4.撞球，5.民俗體育，6.技擊運動。

（資料來源：作者整理）

　　成功老化的意涵為：「高齡者的老年生活裡，在生理、心理及社會三個層面上的適應良好程度。在生理層面上能自給自足，滿足生活基本需求；在心理層面上有正向積極的適應心態；在社會層面上有良好的家庭與社會互動關係。」休閒能夠平衡及恢復生活，能恢復解決問題所需的能量，因而有助於生活的適應。銀髮族生活規劃的內涵：

表 5-8　銀髮族生活規劃的內涵

項目	內涵
身心照護	銀髮族身心規劃的內涵中最重要的可能是身心照護，若身心不健康，其他需求也可能不易實現，因此在生活上規劃首要在良好身心健康的維持與規劃。
休閒規劃	適切的休閒有益於身心健康即達成銀髮族的發展任務。
自我發展	身心靈的自我統整，自我覺察、自我接納、自我省思、自我肯定到自我統整。
理財規劃	安全投資、自立自強、計畫生活、防騙以智、預立遺囑、不為人做保、善用政府資源。
學習規劃	活到老學到老，終身學習，學無止盡，樂在學習更為終身教育的目標。
服務規劃	老人參與社會活動的功能包括：1.滿足適應需要 2.滿足表現需要 3.滿足貢獻的需要 4.滿足發揮影響的需要。

（資料來源：作者整理）

　　老人健康觀念，不僅是消極的預防疾病而已，更代表積極推廣老年身心健康的生活型態（gesuder Lebensstil）。透過學習的目的，

希望能讓高齡者喚醒自我覺察，統整自我人格，達成自我掌控，實現自我目標，進而從成功老化進而達到活躍老化。

肆、休閒療癒的推展借鏡

隨著高齡社會的來臨與健康休閒的盛行，高齡者的休閒參與與預防保健、健康促進的連結日趨重要；療癒休閒是有目的的介入長者的生活，而將休閒活動當做介入的工具，因此活動的選擇必須能夠滿足當事人的需求。從健康的觀念，來開創優質的老年生活。銀髮族生活規劃的實施必須考慮的條件：

表 5-9　銀髮族生活規劃的實施必須考慮的條件

項目	內涵
主觀方面	包括銀髮族本人的意願、需求興趣。
客觀方面	需要考量其身體健康、生活功能的獨立性、性別、年齡、婚姻狀況、居住狀況、教育程度、可支配運用的零用金額、休閒金額來源、支持系統、宗教信仰、退休前工作滿意度、自評健康狀況、個性、經濟狀況滿意度及休閒計畫等不同。

（資料來源：作者整理）

面對愈來愈多的高齡者，除醫療保健措施與長期照護服務之加強外，為減低沉重的醫療與照護人力負擔、健保支出及造成各種慢性病、限能失能的機會，結合休閒的方式，來協助身心疾病或提高高齡者的健康意識與健康促進能力，將是必要的趨勢。

表 5-10 銀髮族生活追求的目標

項目	內涵
生存安全	指讓自己安全的生存的知能，避免讓自己身陷危險、維護自身的健康、處理急難意外等。
生活安適	依循自己的才能、性格、興趣、努力等個別條件，過著屬於自己的生活，解決自己的生活問題，進而擁有美滿生活的知能，一般生活、工作專業、情緒管理、休閒運動、怡情養性、價值澄清等。
生命安心	生命的意義決不僅是追逐自利、唯我與佔有，還要彰顯利他、共榮與分享的知能，自我實現、人群關懷與奉獻、圓融的人生智慧。

（資料來源：作者整理）

　　經由高齡學習活動的辦理將可節省很多原來需要花在醫療及照顧方面的龐大支出，是一種應為高齡趨勢的積極有效作為。借鑑國際休閒暨公園協會（National Recreation and Park Association；NRPA）（2008）對休閒療癒做了以下的解釋：「休閒治療乃是休閒專業中的一個特殊領域，而且是只能夠提供有關生病、殘障、或是特定社會調適問題的休閒相關服務。」。而休閒治療的特性包含四個項目，其分述如下：

　　第一、根據休閒的益處而發展出來的治療模式。

　　第二、依據長者生理、心理、社會需要而設計。

　　第三、將服務方案建立在休閒活動模式的基礎。

　　第四、服務作為的成效與休閒活動有密切關聯。

　　老化是指身體結構或功能的一種減退或退化的現象（王素敏，1997）。是一種隨著年齡增加，一種生存適應機能減弱的情形，這種變化是人體自成熟期以後就開始的。老人因老化的關係，器官機能及新陳代謝漸漸減退，使得身體內部的調節能力下降，或生理控制機變差的情況；即反應變慢，抵抗疾病的能力變弱、工作能力下降、工作後的恢復時間較長、身體組織結構恢復能力變差等狀況（林麗

娟，1993）。當個案身心健康狀況差時，休閒活動的介入有助於個體健康的防禦，同時透過治療師設計的活動參與，防止個體健康的惡化（杜淑芬，2002）。依據當事人個人需求，系統化運用遊憩活動的介入，透過遊憩體驗來達到促進當事人身心健康的目標之過程。O'Moorow & Reynolds（1989）對於療癒休閒提出了一個 APIE 階段程序：

表 5-11　6 療癒休閒的推展階段

項目	內涵
評估 （Assessment）	療癒休閒必須先進一步了解個案的興趣、基本能力、生活環境等，並透評估當事人對休閒的興趣、態度、參與度和滿意度，以確定當事人的問題或其利害關係及強度。
規劃 （Planning）	配合個案的體力、興趣、活動所及範圍，規劃一套靜態或動態活動來達到治療目的。透過活動的選擇，使個人輔導的過程能夠契合所要達成的目標，活動必須隨著不同的個人、計劃或環境的改變而加以修正。
執行 （Implementation）	將規劃好的活動推動執行，利用舞蹈、運動、閱讀、音樂、美術、社交活動、水上活動、寵物、遊戲、手工藝及其他特別活動，設計適合患者個人的遊憩治療計畫，讓長者在生理、心理、社交行為方面參與，增進生活品質。
評估 （Evaluation）	治療活動結束後，收集評估資料，來測量本次活動是否對於個案有達到效益。測量療癒休閒的介入是否使當事人達到預定進步的目標。

（資料來源：作者整理）

依循療癒休閒主要的目標，透過活動而擁有愉悅的休閒體驗，藉此瞭解的生理、心理、情感和社交的需求，並能夠增強長者的能力與控制力（Buettner and Martin，1993）。休閒療癒是一種服務，其有系統的運用休閒服務、遊憩體驗與各種動態與靜態的休閒活動，在專業人員的設計與指導下，來幫助在身體、心智情緒與社會互動

上受限制的人們，達到復健治療、促進身心靈健康及改進生活品質的效果。因此為此創造一個適合高齡社會並提升高齡者身心健康休閒環境，國外休閒療癒的模式可以為高齡社會進行引介的作為。

就一門專業的建置有賴前瞻的培育，療癒式休閒的基礎課程訓練包括：人體解剖生理學、精神病理學、變態心理學、體適能健康的能力。Austin（1996）表示療癒式休閒師需要具備評價的能力包括：遊戲、休閒理論及遊憩活動理解、人類生命階段的發展、解剖學、生理學、藥物學、休閒輔導技能、健康的概念、行為管理技能、醫學及精神術語、治療及復健理論、人際關係技巧、治療式遊憩歷史基礎、應用方法、訪談技巧、評估介入的能力等（沐桂新，1995）。

一九五三年全美休閒治療師協會（National Association of Recreational Therapists；NART）成立。根據協會規定，為取得療癒式休閒師（Certified Therapeutic Recreation Specialist，CTRS）證照的考試資格，申請者則必須先具備下列條件之一：

第一、獲有學士以上學位並主修或選修治療式遊憩。

第二、大學或大學以上學位主修休閒活動者，且有二年以上從事治療式遊憩工作的專任經驗。

第三、休閒活動相關領域的學士學位，但必須修讀專業的治療式遊憩學分。

第四、休閒活動或保健體育有所關聯領域的學士學位者，在被認可的機構中從事專業治療式遊憩工作達五年以上，由美國療癒式休閒協會、公園協會（NRPA）和美國休閒遊憩協會（AALR）的合作委員會所認定的十八個治療式遊憩學分或修滿專業的休閒運動領域二十七個學分（鈴木秀雄，1987 & 2000）。

　　教育部（2006）在老人教育政策白皮書中，強調 WHO 有關健康與活力老化的觀念，並提出終身學習、健康快樂、自主尊嚴及社會參與等四大政策願景。二〇〇九年行政院核定「友善關懷老人服務方案」，提出三大核心訴求：「活躍老化」、「老人友善」與「世代融合」（內政部，2009）。此計畫也於二〇一三年推出第二期計畫，核心訴求也擴展成五大面向，包括，「健康老化」、「在地老化」、「智慧老化」、「活力老化」、「樂學老化」，其具體規劃項目如下（衛生福利部，2013）：

表 5-12　友善關懷老人服務方案

項目	重點	內涵
健康老化	提倡預防保健，促進健康老化	1. 整合預防保健資源，推展促進健康方案。 2. 推廣慢性病、癌症防治，加強心理衛生健康服務。 3. 推動老人運動休閒活動，建立專業指導制度。 4. 宣導健康飲食、正確用藥及就醫觀念，導正健康養生新知。 5. 推動失智症防治照護政策，完善社區照護網絡。 6. 加強抗老醫療相關研究，導正健康養生新知。
在地老化	建置友善環境，促進在地老化	1. 強化老人保護網絡，建置跨專業團隊服務。 2. 提供老人基本經濟安全保障。 3. 加強老人預防詐騙，加強宣導居家防災避難。 4. 強化鄰里互助，建造安心社區。 5. 提供友善交通環境，降低老人通行。 6. 傳揚世代融合價值，營造悅齡親老社會。
智慧老化	引進民間投入，促進智慧老化	1. 開發適合高齡者使用產品，促進老人便利生活。 2. 加強政府與民間對話，引進民間參與服務。 3. 規劃智慧化生活空間，提供居住多元選擇。
活力老化	推動社會參與，促進活力老化	1. 成立銀髮人才就業資源中心，促進高齡者人力再運用。 2. 推動志工人力銀行，善用志工服務人力。 3. 建立高齡者休閒活動完備制度，提供多元創意。 4. 提升建築物無障礙，鼓勵老人走出戶外。 5. 規劃推動銀髮族旅遊，提升老人生活品質。

項目	重點	內涵
樂學老化	鼓勵終身學習，促進樂學老化	1. 整合近便學習資源，開設適合高齡者。 2. 活化運用閒置空間，規劃推動終身學習。 3. 提升老人網絡科技能力，縮短世代數位落差。

（資料來源：作者整理）

　　休閒的定義所共同強調的就是「自由」，包括時間上的自由及精神上的自由，它特質中的一點就是幫助個人完成「自我實現」。相對於老人，創造個人在群體中的角色定位，及體認對社會的貢獻才是老人們生命週期的圓滿終結。鈴木秀雄（2000）指出除一般人外，行動不便人士也須要有休閒體驗；過著有意義與擁有豐盈生活。針對身心障礙者，療癒式休閒的目的有：第一、提供各式各樣的機會。第二、提供各種運動、活動與技能、自我表現的場所。第三、有助於擴大個人或社會生活領域的效果。第四、實現社會啟發的功能，如融合（integration）、正常化（normalization）、擴展成為社會中的主流（mainstreaming）……等。

　　休閒療癒提升長者生活品質，生活品質屬於個人的主觀認知，牽涉到個人生理、心理與社會等面向，高齡者的生活應該享有平等機會與對待，並進而引申出高齡者參與社會的權利與義務。由於強調整體平等參與的權利，因此除了一般高齡者之外，對於低收入或是失能高齡者，相關政策更應該鼓勵其參與，並提供機會促使其保持活躍。

　　老年期所面臨的種種風險與威脅不全然是個人的問題，不同世代與家庭內部的凝聚與互助力量並不會因為政策而產生替代，支持性的環境（包含硬體與軟體）不僅能降低高齡者所受到的孤立或疏離，更有助於增進其參與。活躍老化是長者休閒療癒所追求目標，其內涵為：

表 5-13　活躍老化的特性

項目	內涵
活躍老化是過程	藉由提供人們獲得健康、參與及安全的適切機會，以增進老年期的生活品質。
提升生活的品質	健康平均餘命重視的是身體維持自主的時程，能夠在老年期避免對他人產生依賴，是享有生活品質的重要前提。
重視生命的歷程	生命歷程觀點體認到個人早期的社會經濟背景、生活習慣、經歷或機會，以及來自家庭朋友的相互支持與凝聚力量等，將影響高齡者的生活狀態。
降低照顧的成本	而健康、參與、安全則是達成活躍老化的三個支柱，相關政策不僅有助於降低早逝、慢性病所造成的失能，亦能增加人們社會參與、降低醫療與照顧的成本等。
強調權利與自決	服務應該讓人們公正、公平地享有，不因居住區域、獲取訊息管道與經濟狀況而有所差別。
適當的社會參與	為了讓人們在生命歷程中獲得健康，並發揮其參與社會，需要多方條件之配合，其中包括個人的責任、家庭的相互支持與友善的支持性環境與協助。
認可長者的價值	許多高齡者仍持續參與勞動，另外，對家庭的無酬付出以協助年輕世代投入職場，擔任志願工作所帶來的經濟與社會貢獻等，更不能被忽視，高齡者應該被視為是資源，而不是依賴者。

（資料來源：作者整理）

Kelly 與 Godbey（1992）認為：「休閒是本身具有且創造意義的行動。它與其他種類行動不同之處在於兩個重要面向：自決（self-determination）與經驗本身所帶有的意義。」根據內政部（2000）「高齡者狀況調查報告」發現，高齡者福利需求以醫療保健、經濟補助、休閒活動占前三名。隨著年齡老化，高齡者會產生某些生理、心理疾病，憂鬱是高齡者最常出現的心理情緒問題，其症狀，如缺乏精力、動作遲緩緩慢、睡眠障礙、食慾不振、體重減輕、持續悲哀、焦慮或感到空虛、睡眠問題、經常哭泣等（Charles，2007）。研究指出要改善高齡者憂鬱症狀，可以透過社會支持與休閒活動，因為休閒

活動及社會支持可幫助人們抵抗壓力、減少疾病發生，進而幫助及維持生理、心理健康（Santrock，2004）。

結語

　　高齡社會的來臨，照護預防勢必變成重要的事。當年齡增長變老後，不該只重視所謂醫療面的醫院診察、輪迴看病。以休閒療癒為中心之目的在於幫助年長者，使其能夠培養適合自己、融合於社區之休閒遊憩，進而強化體能狀況，並在運動與休閒之能方面再給予強化，藉此提升高齡者之休閒品質。

　　每個人都有機會變成長輩，而為了自己的健康與摯愛的家人，沒人願意成為他人的「包袱」及「累贅負擔」。長年以來國內對於高齡期的服務常常僅注重於高齡者的生理疾病與福利服務等，鮮少有具體休閒治療的推動方案來提升高齡者晚年的休閒生活。所以「活力老化」與「健康促進」的活動，一直是許多人在退休生活規劃中，嚮往並欲努力達成的目標。

第六章　長者休閒療癒的效益

前言

　　臺灣在邁入高齡社會後，人口老化的壓力逐年遞增，對高齡者提供適當的協助成為政府、社會、家庭與個人的重要工作。除增加醫療、照顧產業外，可從健康促進（health promotion）方面著手，鼓勵高齡者多從事健康行為，從減少危險因子開始，讓疾病發生比率降低。

　　從世界衛生組織 WHO 提出「在地老化」（Aging in Place）的選項概念之後，各個國家開始重視，對人老後生活的規劃予以重新定義。療癒休閒的功能不僅能促進健康，並能提升個人生活品質。誠如世界衛生組織對健康的定義，休閒療癒活動的類型區分為：生理健康的休閒活動，心理健康的休閒活動，社會健康的休閒活動等三大類。同時，從健康促進的角度，提高民眾的健康素養，有助於強化其生理、心理與社會的健康、正向思考的能力及幸福感。

壹、休閒療癒與健康促進

　　隨著老年經濟安全保障日漸健全、醫療衛生條件改善和醫療技術提高、社會和諧穩定發展，人們的經濟生活日益提升，死亡率下降，壽命越來越長，可以說這是人類社會文明的重要發展成果。一

九九九年為國際老人年，當時聯合國提出「活躍老化」的口號，二
○○二年世界衛生組織（World Health Organization，WHO）延續此
一概念，希望以促使老年人延長健康壽命及提升晚年生活品質為目
標，有效提供維持健康、社會參與及生活安全重要性的一種過程
（WHO，2002）。「健康是一種完全的身體、心理及社會的安適狀
態，並非僅僅沒有疾病或虛弱而已。」包含：

表 6-1　健康的基本意涵

項目	內涵
身體健康	沒由疾病和失能，具備完成日常工作活力，且能從事閒暇活動而不會感到疲累。
心理健康	沒有心理失常，能夠應付日常生活挑戰，並且能夠與他人和社會互動而沒有不適應的心智、情緒和行為問題。
社會健康	能有效地與他人和社會環境互動、能滿意和樂於與他人建立關係。

（資料來源：作者整理）

　　人口迅速老化，已經成為全球各國重要的議題，不論是他們的
居住、生活型態、健康、安全甚至是他們的休閒活動都是很重要的
問題。要達到活躍老化的目標，就應正視老人在日常生活上的需求，
提供資源、機會和關懷，讓老人活得舒適而自在，這樣老年生活才
有活躍的可能性。積極改善影響健康老化的關鍵行為、設法提高人
民的健康素養，並協助老年人維持內在能力，休閒不僅是工作之餘
的消遣，更是陶冶心靈，促進心靈、提升專業成長的重要活動，是
有利於人的健康與幸福（Pond'e & Santana，2000）。

　　健康促進（health promotion）的發展，最早開始於加拿大學者
Lalonde（1974）的報告 A New Perspective on the Health of Canadians，
提出四個影響健康的要素：生活方式、環境、醫療照護、生物遺傳，

其中又以生活方式影響最大，因此認為公共衛生的重點應該是「健康促進」，而不是「疾病治療」。一九七八年 WHO 發表的 Alma-Ata 宣言，提到個人與群體皆有維護和促進健康的責任和義務。健康促進生活形態，可包含六個層面，分別為：

表 6-2　健康促進生活形態

項目	內涵
營養養生	健康的飲食形態及能做正確的飲食選擇，少吃含大量脂肪、膽固醇、鹽和糖的食物，不喝或有節制地喝含酒精的飲料。
規律運動	從事運動及休閒的活動，尤其特別強調每週至少運動三次，每次持續二十分鐘以上的運動，並能將運動行為融入日常生活中。
人際互動	能發展社會支持系統，並與他人維持有意義的人際關係。經由團體，老年人可與同儕分享其健康關注，同時也有助於發展社會支持系統及人際關係。
壓力調適	能放鬆自己及運用減輕壓力的方法，能接受生命中一些無法改變的事情。
健康意識	關注自己的健康，增加對自己身體的認識，瞭解身體功能如何運作，如何偵測疾病或健康問題的早期症狀，及如何實施健康促進生活形態。
生活目標	生活有目的，朝目標努力，對生命樂觀、正向成長及改變。對自我有正向的概念及有正向的健康信念，才能激勵自己朝向健康促進的目標努力。

（資料來源：作者整理）

　　健康促進與疾病預防經常被混用，但是，健康促進與疾病預防是不同的。根據 Pender（1996）指出其差異如下：第一，健康促進並不限於疾病、傷痛；疾病預防或健康保健（health protection）卻僅限於疾病、傷痛。第二，健康促進係一種趨向性的行為；而疾病預防或健康保健卻是迴避性之行為。擁有健康促進生活型態是健康促進的要素，透過健康促進生活型態可使老年人感到生活滿足及愉快，而非僅避免疾病的發生。

　　亞里士多德則認為「休閒反映在永恆的真理中，並且創造美好愉悅的思想。」休閒所為本身就是目的，休閒有其主體性，而不是完成其他事務的工具。如以健康為標準，老年人的類型區分為健康的老人、輕度失能的老人與重度失能的老人三種（方乃玉，2006）。要瞭解休閒活動參與者的休閒需求及滿足其期望，可以從需求理論著手，需求理論有生理需求、安全需求、社會需求、自尊需求、自我實現需求。Kelley（1982）根據人的需求，將休閒活動分為四大類：

表 6-3　根據人的需求將休閒活動分類

項目	內涵
無目的休閒	這些活動是人們喜愛，從事它是為了快樂，沒有特殊目的也很少為了家庭責任，並不受社會角色要求。
恢復性休閒	從事這些活動為的是精神或體力補償與恢復功能，幫助人們紓解工作壓力，擺脫生活煩悶與枯燥。
人際式休閒	此休閒活動目的是要建立親密關係，維繫人際情誼並滿足情感需求。
義務式休閒	此休閒活動主要角色義務和責任是具有人際交誼目的。

（資料來源：作者整理）

　　老年人將面對到的挑戰諸如外觀的改變、體能健康的衰退、退休、經濟困窘、角色改變、親友的死亡等，這經驗將影響著老年人退休後的生活。「療癒」二字源自於日本，有解除痛苦、傷痛復原的意思。在臺灣，有愈來愈多的療癒服務出現，主要讓消費者體驗，從脫離現實煩雜，和美好觀感融為一體，到回歸自然原始、找回自我，成為療癒的趨勢。療癒型休閒活動能夠促進身、心、靈健康達到心情放鬆、紓解壓力，許多研究學者認為休閒運動對高齡者維持身心健康是非常重要的，除了可以增進高齡者的身體機能、降低罹患慢性疾病的機率，在心理及社會層面亦帶來助益（張靜惠，2008）。

　　隨著休閒時間的增加，為了提升生活品質，大多數的人們開始從事休閒活動，找尋釋放壓力的方法。「休閒」與日常生活息息相關，舉凡生活物品上有休閒飲料、休閒食品、休閒服飾、休閒鞋；在地點上有休閒農場、休閒餐廳、休閒渡假村；在概念上有休閒時間、運動休閒、休閒生活、休閒文化，在經濟上常提到休閒產業，在學術研究的領域，休閒呈現了多元的概念與涵義，由此可知，休閒已深深的影響我們的生活（劉泳倫，2003）。

　　療癒式休閒是透過休閒活動，有目的的來預防、維護或幫助那些在身體、心智或社會互動上受限制的人們，能充分利用、享受生活或甚至促使自我成長、發展潛能與達到自我實現作用的方法。而且在參與過程中，透過與他人的人際互動，互相指導扶持，讓個體從中獲得滿足、樂趣及成就感，對社會也產生正向的影響。造成老人心理上調適及士氣程度降低，除了本身身體功能的減退外，心理和社會的參與活動力是主要原因。換言之，若能維持中年時期的活動與積極態度，可促使在老年時期成功的老化，相對也提高了自尊。

　　過去人們對於「健康」的定義較為消極，認為無病無痛即健康，比較屬於生理層面；而現在社會變動快速，已由單純的農業社會轉變為工商社會，並進展至資訊科技時代，因此現在的人對於健康的定義較為積極，認為健康是發揮自己與實現自我；已從生理層面擴大至生理、心理、社會各層面。隨著休閒活動的重視，休閒療癒也日益受到推動，舉凡透過藝術、遊憩、休閒等方式，紓解長期的體力透支與疲憊、身體的療養和調養促進個體療癒的方式，皆可為「休閒治療」。在美國的休閒治療依活動介入類型，已逐漸發展出藝術治療（art therapy）、遊戲治療（play therapy）、園藝治療（horticultural therapy）、運動治療（exercise therapy）等諸多相關專業領域；日本

表 6-4　休閒療癒對長者的助益

項目	內涵
在生理方面	運動介入，具有效提升下肢肌力、敏捷能力、柔軟度、走路速度、反應速度、注意力等效果。可以改善平衡能力、肌肉與神經系統反射能力及下肢肌力，降低跌倒機率。（張博智，2010）
在心理方面	在活動實施期間，漸漸養成規律的運動習慣，無論是身體機能、認知記憶，亦或是社交友誼等等都能明顯感受到有所不同，心理也因此有較多的正向感受。所有高齡者表示參與活動的過程中非常歡樂，喜歡在這樣歡樂熱鬧的情境中運動。（董桂華，2013）
在社會方面	由於在活動進行的過程中，高齡者之間會互相指導分享，以及課程內容設計上需要與他人互動搭配等等，皆能提升高齡者與他人互動的機會，增進人與人之間的情感交流，提供高齡者一個友善社交網絡平台。

（資料來源：作者整理）

更是廣為推展湯療的功效。（陳惠美，2003）以成功老化為目標，協助老人能在所屬文化與價值體系下，根據其所設定的人生目標與期待，獲得生活各方面的安適感或滿足感，包含身體健康、心理健康、獨立程度、社會關係、個人信念以及與環境的互動等整體健康的提升，是應對高齡趨勢刻不容緩的工作。

貳、生理休閒療癒的效益

希臘哲學家亞里斯多德認為休閒是：

「**心無羈絆**－能擺脫必須做為及有義務束縛的自由行動。」

「**為己而做**－在為己的主體意識下所從事有意義的作為。」

「**善用時間**－進行反思修煉，實現美好人生的幸福快樂。」

強調休閒是休閒活動類型是一種選擇性的行為，透過參與者體驗達到個人需求。高齡照護服務不應只是照顧基本的生存，應設法

讓失能者有尊嚴高貴、有意義且有幸福感的活著。因應我國未來老年人口與老化的快速增加，勞動人力與預期可支配資源減少，以現有醫療照顧模式，推估未來醫療照護費用將巨幅增加，恐非個人、家庭、或政府所能負荷！活躍老化是已開發國家面對高齡社會的解決策略，以健康老化及健康促進來提升或協助長者維持健康。根據世界衛生組織（WHO）的定義，健康為生理（physical）、心理（mental）與社會（social）的安適（well-being），而不僅是沒有傷害或疾病的單純狀態。

　　當人們去除外在環境的限制後，在參與休閒活動的過程裡，累積經驗、豐富內涵、增進創造性及啟發性，才能追求更為幸福的生活。隨著老年人口增加，推動老年人參與休閒活動，可提升生活品質、調適身心、增強體能，減緩衰退速率，預防慢性病的發生、減少醫療支出等效益就備受重視。對老人服務與照顧，以「預防疾病」替代「醫療照護」、以「關懷」代替「治療」、以購買「健康」代替購買「藥品」的健康生活態度。「療癒性休閒活動」是一種輔助治療概觀，以安頓身心協助復原。Kelly 與 Godbey（1992）認為：「休閒是本身具有且創造意義的行動。它與其他種類行動不同之處在於兩個重要面向：自決（self-determination）與經驗本身所帶有的意義。」Kaplan（1975）將休閒以治療觀點著眼人們需要透過休閒自我療癒。日籍學者姜義村（2004）則認為療癒式休閒為「使用休閒的方式，對所服務的對象進行具有特定目的的課程介入，以達成預防疾病、減低病痛的影響程度及加速病痛後的康復，以期達成服務對象在生理上、心理上及社交上最高程度的健康狀態。」

　　老化是不可避免的事實，適度運動可以減少老年人肌肉組織的喪失，以及慢性病的危機。靠著規律的身體活動才能改變生理的適

應能力，對老化過程提供正面的幫助，而身體活動可以促進身體健康、獨立自主生活、改善生理機能及提高生活品質。讓慢性病不是老年人抗拒運動的藉口，而是更應正面執行合適運動，以減緩慢性病逐年產生身體功能惡化的可能，可以自立生活，長壽才有意義，生命方有尊嚴。

規律運動可以有預防生理方面的心血管疾病、高血壓、肥胖，並有效促進心肺耐力、肌力、肌耐力、柔軟度及平衡能力等。有規律運動的高齡者相較於其他靜態式生活者，在生理與健康上較具優勢（王香生，2009）。例如：身體組成、肌肉質量較多、骨質密度較高、神經傳導速度較快、延緩老年失能情形。因此長期規律運動下將有助於高齡者生理上之健康。O'Moorow 所提出的休閒療癒服務的五種模式（Human Service Model）為：

表 6-5　休閒療癒服務的模式

項目	內涵
醫療模式	針對生病和障礙者，藉由休閒所實行的遊憩。
保護模式	為排除休閒者的壓力、氣氛轉換，及為設施的使用者可安心安穩的生活，所實行的遊憩。
治療模式	特別是為形成設施的使用者相互間良好的人際與彼此能建立友好夥伴關係的團體治療式遊憩。對增進自信與回復寬容心的治療非常有助益。
教育模式	為援助可以擁有自立快樂休閒能力的遊憩。
社區模式	為共同和社區或附近住民們一起建立快樂的休閒遊憩，所協助的遊憩。

（資料來源：作者整理）

參與休閒活動的人，每個人都有不同的需求與期望，希望從活動體驗中，獲得快樂、收穫與滿足，因此休閒活動規劃者必須確保

其規劃的休閒活動，能符合參與者的需求與期望。養成規律的運動習慣對高齡者是非常重要的，應當多鼓勵高齡者多從事休閒運動實具有其必要性。運動對老年人有正面影響，研究說明老年人從事運動是必要且有益的，但對於一般老年人而言，仍有其阻礙因素是：生理機能減退、缺乏能力、興趣、友伴、及休閒設施不足，交通與經費限制等。當高齡者了解到休閒運動對他們個體是有許多益處時，使其引起動機，提升對休閒運動的涉入程度，將有助於高齡者擴展新的生活領域，找到新的社會角色定位，得到充分的社會支持，使其發展正向情緒，邁向健康、幸福、嶄新的生活。

參、心理休閒療癒的效益

　　老年人口增加的影響，並不只在於醫療成本的提高，對於健康高齡者的照護及安養問題，是社會大眾關注的焦點。在閒暇時刻裡，自由地從事不同的休閒活動型態，並從中得到愉悅及滿足，已是每個人生活中不可或缺的一項活動（李炳昭，2009）。Grasse（1984）認為休閒療癒的目標為安適狀態（wellness），方式為透過個人環境、習慣之改善。

　　Stewart（1998）提出休閒活動的情感體驗應該是多面向的，休閒活動是多項經驗的組合，以往討論休閒活動情感體驗習慣將休閒活動以路徑式的方式來分析，然而在這自由的時間內所從事的休閒活動，應該是有很多歷程同時進行的。老人心理休閒療癒的目的：

表 6-6　休閒療癒對長者的效益

項目	內涵
維持生活能力 （empower）	對個人、團體或社區的生活，有能力保持彈性與合理的控制。
增加應變韌性 （resilience）	能以有效的方式，處理應付重大的災變及壓力，同時，這種應對的方式還能讓人增強在面對未來的能力。
增強心理因素 （protective factors）	有助於降低憂鬱、焦慮及壓力、增加自信與自尊、提升幸福感及生活品質。積極培養正面的身體活動態度與促進休閒滿意度，有助於正向情緒與主觀幸福感。
減少風險因素 （risk factors）	活動需要逐漸減少或排除個體、家庭及社區心理健康的風險因素。

（資料來源：作者整理）

　　臺灣已正式步入了高齡社會，老年人身心健康與保健醫療需求除了老人疾病外，隨著正常的老化過程，身體的各器官功能也逐漸衰退。因此，老人罹患疾病的比例相當高。而對健康相關問題對老人的生活造成多方面的影響，「健康」因此成為老人最為關心的問題，健康狀況亦是老人生活滿意程度的重要決定因素。成功的心理療癒達成健康促進活動特點，須具備明確的成果指標，有實質幫助的全面性支持系統，包括：情感性的、生理的、社會支持的，並提供民眾多種方便使用的方案，多元的活動場域。在情感體驗方面，能得到正向體驗，如體驗到愉悅、放鬆、流暢、積極、創造。如同俄國著名生理學家巴甫洛夫（Ivan Pavlov）說：「快樂是養生的唯一秘訣」。因此，透過規律的休閒運動，不僅能促進身體的健康，亦能提升心理健康，將有助於老年時期之生活適應與幸福感（Horton and Bellamy，2011）。

　　現代社會的養生觀嘗試各樣的養生、保健療法，期許能夠活得好、活得更健康。關於「輔助治療」的定義，是「輔助及另類醫學」

（Complementary and Alternative Medicine 簡稱 CAM）。CAM 在國外所涵蓋的範疇很廣，許多國家把西醫之外，有完整之理論基礎和臨床實務的療法，例如中醫、印度醫學都算入 CAM 的領域，包括身心療法（Mind-body Intervention）—藝術、音樂、休閒等用於醫療之輔助運用。若以藝術、音樂、休閒面向出發，進行輔助醫療時重點在於「人」的層面而非看重「病」，也就是說，不是「治病」而是「治人」，在人的身心得到安頓後，自然就能有更好的生活品質，進而對原有的病情有正面幫助。

如果老年人的生理狀況許可，從事任何休閒活動都是被鼓勵和允許的。人要活得老，更要活得好，適當的運動對於老年人十分重要。為了獲得本身樂趣而參與的運動休閒，是透過運動的方式進行休閒活動，有助於身體、心理、社會層面、治療的效果以及拓展人際關係的發展。此外，在運動過程中也能夠追求優質的休閒體驗。美國衛生及服務部門（U.S. Department of Health and Human Services，2000）指出運動可以減少身心疾病的發生。

音樂治療強調可以幫助內分泌有所變化，進而達到麻醉的效果。在精神科的照護方面，也能讓患者藉由和諧節奏，與他人溝通及互動，以增加自信，有助於表達自我、溝通情感。團體音樂治療也可提供宣洩情緒的管道，使參與者產生愉悅感覺。參照日本音樂治療協會的定義，音樂治療是「有目的、有計劃地使用音樂來幫助生理、心理、社會等各層面機能的恢復與維持，並藉此提升生活的品質和多樣性。」有研究提出「音樂」刺激可經由視丘傳遞至大腦皮質，而視丘又控制了人的情緒，所以當它介入時，便能達到安撫或刺激情緒的功能；也有學者發現音樂可增加一個人的腦內啡，進而降低疼痛，達成欣悅感。

「療癒性休閒活動」不該取代或與正規醫療產生衝突；然而，當人遭逢生活中的低潮與困境時，不妨以「音樂療癒」的方式來幫助自己，例如：教會或機構可用適合其景況的詩歌來陪伴，個人也可以依照自己對於樂曲的感受來播放與當下心境相符的音樂，透過樂曲的聆賞來抒發心聲，此一「療癒」方式，將可成為生活中很好的心靈維他命。

肆、社會休閒療癒的效益

高齡者休閒活動與身心理健康關係的理論，以活動理論（Activity Theory）為主（Charles & Karen，2007）為主。活動理論認為如果高齡者更積極地參與社會活動，他們的生活能過得更為滿意。其假設人的活動水平和人生滿意度成正相關，而角色喪失和人生滿意度成負相關，若增加社會參與和活動將可彌補角色的喪失，維持較高的人生滿意度（李宗派，2004）。休閒活動在老人生活領域中扮演重要功能，是老人生活規劃的重要環節，但多半的老人會因為年紀老了、體力不行、能力不足或經濟等因素，來決定是否能夠參與休閒活動，因而失去從事休閒活動的機會。從事休閒活動不僅可以紓解壓力、具有娛樂、放鬆的效果，還可調劑身心、提供愉悅的經驗。休閒是過程，而不是形式，是自由時間的運用，在最少的約束下獲得自我滿足的內蘊特點。參與休閒活動可以減少倦怠（Cropley & Purvis，2003），也有利於個人情緒的抒發（Caltabiano，1994）。透過建生性休閒活動，減緩老化造成的失能現象，使其維持活動的能力，達到身體機能的改善。因此，休閒也被視為是平衡生活或用來制衡生活壓力的一種重要方式及衡量身心健康的指標。

表 6-7　銀髮族的類型

項目	內涵
成熟型	明世故、通人情、愛惜羽毛、珍視友伴，對家庭有強烈責任感，接受老年，頗能怡然自得。清心寡慾所求不多，能自我欣賞，也能廣結知己，心理特徵：接納自我、接納他人，順其自然，泰然從容。
搖椅型	大多依賴他人。心理特徵：明顯的依賴人，消極不振作，缺乏主見與挫折忍受感，不喜歡參加社團，落得清閒與清貧。
裝甲型	堅毅不屈，嚴以律己，不願有求於人，心理特徵：高度自我控制，喜歡於工作忙碌中，覓取快樂，不知老之將至，閒不下來。
憤世型	不能忍受挫折，又不知如何調整的銀髮族。主要特徵：剛愎自用、固執偏激、婚姻不易美滿，也交不到好友，與人保持距離，退守於自我的小天地。

（資料來源：作者整理）

　　社會支持影響最甚為家庭結構的改變。由於生育率低、死亡率低，造成家庭結構由大家庭轉變為小家庭或核心家庭，老年人與兒女同住的比率逐漸下降。雙薪家庭比例增加，造成家庭照護人力缺乏，這些都會影響到整個社會照顧模式的改變。休閒活動帶來的不只是心理上的滿足，也能促進生理上的健康，使身心皆達到放鬆的效果，對減少老年危機相當重要。

　　生命的延續在於活動，以保持體力不衰。「流水不腐，戶樞不蠹」，活動是延緩衰老、防病抗病、延年益壽的重要手段。老年人常面對生、心理失衡的困境，包含：慢性疾病、身體失能、所愛或所認識的人離世，以及早期尚未解決的心理問題。老年期的人生發展階段就是「淡出」，也就是卸去牽掛，要讓自己優美的走下人生的舞台。故而，當面臨老年生理的缺失與社會地位的喪失（退休、身分改變、收入減少、老友與老伴的永別等）時，應能調整心態面對事實，進而使自身的人格圓融。此階段最重要的是如何面對老化，具備良好的適應能力，及保持身、心方面健康。讓老年人可以從接受功能上

的缺失來思考重建工作,並進一步研究如何改善生活。透過休閒活動可以讓老人打發無聊的時間,擴大生活經驗,促進身心健康,擁有與人交際互動及服務他人機會,建立自信心,使老人擁有一片多采多姿的天空,享受快樂的晚年。

比起任何一個年齡層,老人是最具備擁有休閒生活條件的族群,因為老人的自由時間比一般人多,而且大部分時候都可以從事自己喜歡的休閒活動。總觀老人的各式休閒活動參與,其主要活動概可分為「休閒」與「健康」兩類,凡舉休閒娛樂、觀光旅遊、終身學習、志工服務與健康養生、運動等,皆已成為老人休閒生活中主要的活動。社區是居民生活共同圈,它對老年人具有意義與價值,可使其在熟悉環境中得到安養照顧,也能延續老友的互相關懷慰訪,充實生活情趣。老人普遍對於退休後失去與社會的聯繫感到焦躁,甚至逐漸喪失老人尊嚴。因此,可就由團體活動來建立新的人際關係,進而找到歸屬,減少孤獨感;對個人、家庭和社會上皆有幫助,也可減少家庭和社會的負擔。

休閒是指人們於空閒時間,從事讓自己放鬆、增加社會關係及創造力的活動,進而尋求自我實現的滿足。適切的老人休閒生活不僅可以延長生命價值,同時也促進老人身心健全發展,對生理性、心理性、社會性、智能性及生活適應性都有幫助。療癒式休閒服務模式採用休閒能力取向(Leisure Ability Approach),彰顯人類的存在,休閒行為表現出心理與社會層面,且休閒經驗能夠激發自我發展與自我表達,也是生活品質的指標(杜淑芬,2002)。要使老年人能夠延長健康壽命的時間與提升生活品質,老人們晚年休閒生活規劃,顯得個外重要。因此,在位老人規劃休閒活動,以增進生活之適應及生命之豐富性時,得先瞭解老人們時常參與的休閒活動類型

與項目，進而提供適合的休閒活動，以達到休閒活動的效益。高齡者透過參與休閒運動時，增進人際互動的機會、培養人與人之間的情感、找到心靈上的慰藉，擴展生活領域，增進與社會連結互動的機會。高齡者透過社團組織的運作，讓社會網絡更加健全穩定，高齡者可因休閒活動而獲得健全的身心，並且減少社會成本支出。

人們要面對總體生育率逐漸下降而出現的人口高齡化趨勢所帶來的諸多挑戰，由人口高齡化而引起的對養老、安老保障的作為，成為了不可迴避的重要議題。健康既然是老人的基礎，因此老化現象則為老人生涯規劃的前提。而老人階段的健康促進，不應只侷限於罹病率（morbidity）、死亡率（mortality）或身體功能狀態的問題，而是該關注其多面向的整體概念。人口老齡化是社會經濟發展、人民生活水準普遍提高、醫療衛生條件改善和科學技術進步的結果。同時，隨著人口高齡化程度的不斷加深，特別是老年人口的高齡化，也會給社會經濟發展和人民生活等各個領域帶來廣泛而深刻的影響。

結語

隨著人們生活水準的改善，醫療技術的提升，人類預期壽命逐年升高，人口老化的衝擊帶來的是全球性、全面性的問題。平均餘命增加，使老年依賴人口的數量增加，而且期間延長，對於人類而言，人口結構的老化是一種成就，亦是一種挑戰。當人類壽命不繼的延長，其生命品質是否能夠維持一定水準之上，其身、心是否健全的能夠獨立且積極的面對生活，這都是現今社會所關注的重要議題。

　　「成功老化」一來可提升個人生活品質，二來更可降低家庭與政府部門的負擔，減輕人口老化對社會的衝擊。聯合國二〇〇二年在西班牙馬德里召開之第二次世界老人大會（Second World Assembly on Aging）報告各國所採取之優先政策，就是要因應老化人口急增之挑戰，促進老年期之正常生活，保證老人退休後有機會繼續參與社會發展與經濟建設，社會要強調老人正面之形象，支援老人的積極生活，從事終身教育準備，加強傳統之家庭親屬支持體系，提供協助那些缺乏家庭支持的衰弱老人，檢討社會安全制度的適合性，並要建立老人的照顧機制，要發展整合性的老人保健與社會服務，要提供有品質的長期照顧與社區服務。

第七章　高齡者休閒療癒的實施

前言

　　健康的定義：「生理的、心理的、社會的完全幸福安適狀態，而非僅是沒有疾病或不虛弱而已。」在銀髮照顧的先進國家：「北歐芬蘭」以及「亞洲日本」的過去經驗中，延長所謂的「健康餘命」，並減少「醫療健保」的支出，「預防失能」是一個需要、必要且應該在事前及早投入的工作。

　　活躍老化的概念可說是更進一步將成功老化予以提升，除強調對身體的照顧與健康的預防外，同時更希望提供心理上的關懷和支持，讓老人能有展現其存在社會的價值，同時受到關心和重視，而非單純成為社會上依賴與被照顧的一群。適當的去休閒活動，給自己安排一個可以做到且不會讓自己身體增加負擔的活動，這樣不但對自己的健康有幫助，也能減緩疾病的發生。從事休閒活動不單單是長者所宜重視，而且是社會應積極鼓勵的作為。

壹、推展生理療癒的休閒活動

　　臺灣已經正式進入高齡社會。臺灣二〇一八年，每七人就有一名老人。衛福部統計，六十五歲以上，每十三人就有一位失智者。八十歲以上，每五人就有一位。一年終將增加一萬名認知失調的患

者，帶給家庭極大的衝擊，社會極大的困擾。隨著社會趨於高齡，但沒有人教過我們如何變老。也沒有教我們在態度、制度上，如何跟老年人相處。

休閒已成為生命中的一種重要元素，為因應生活競爭、工作壓力日益加大的生活型態，選擇適合自己興趣的休閒活動，在工作之餘得以紓解競爭壓力，擁有舒適的健康生活，且能享受自我的健康休閒理念與活動，為現代人重要的生活課題。在社會變遷的過程中，無論是學校、工作場所、家庭或社區，休閒都扮演著平衡槓桿的支點。

面對老化，傳統的健康觀點強調的是預防保健，若想更進一步以促進健康、成功老化（successful aging）為目標，須著眼「為了健康，老年人更要活動」。DeGrazia（1964）認為休閒是一種存在狀態，是一種處境，個體必須先了解自己及周遭的環境，進而透過活動的方式去體驗出豐富的內涵，創造生命的價值。

「休閒活動」泛指因興趣、健康、娛樂、服務、交際、打發時間等非因工作或其他生活需要，所從事以身體動作的練習或操作型態的活動。Hsu（2007）發現：老年人認為成功老化是擁有良好的健康、有家庭及社會的支持，能自由安排、盡情地享受自己的生活。由此觀之，讓自己保有健康的身體，做有效的健康自主管理，以延緩身體的退化與老化，是達到成功老化的第一要件。再加上與生活周遭的人、事、物維持和諧的關係、樂天知命，則是達到成功老化的終極目標。隨著養生之道盛行，養生即包含預防保健、修養心性及增進身心功能的概念，而其首重飲食、生活型態（包含：生活作息、日常活動度及運動量等）及心性的調整。

Green & Kreuter（1991）認為健康促進是結合教育環境支持等影響健康的因素，以幫助健康生活的活動，其目的在於使人們對自己

的健康能獲得更好的控制。「活躍老化」為提高每一位老年人生活品質，使老年人可以保持健康、快樂參與和安全達到適化之機會的過程。此定義呼應了世界衛生組織對健康的定義：身體、心理、社會三方面的美好狀態，以及著重基層健康照護的作法。老化除了長壽之外，必須具備持續的健康、參與和安全的機會，因此活躍老化即為：使健康、參與、安全達到適化機會的過程，以便促進民眾老年時的生活品質。良好的健康不再只是沒有病痛而已，隨著健康朝向「全面健康」概念，全面健康包含七個範疇（L.W Turner，2002）：

表 7-1　全面健康的範疇

項目	內涵
身體適能	擁有良好的體適能以及個人自信於關照健康問題的能力。
情緒適能	瞭解自己的感受、接受自己的缺點及維持情緒穩定的能力。
心智適能	指心靈與周遭的世界有交流互動的狀態。
社會適能	與他人有良好互動的能力，不論是家庭之內或之外。
環境適能	活在一個清淨而安全的環境的能力，而不會危害健康。
職業適能	巧妙地完成自己份內的工作而能滿足自己與團隊的需求，並能回饋他人的能力。
精神適能	體認生命是有意義、有目的、並帶給人類一股凝聚的力量；生命的倫常、價值與不朽指引著我們生命的意義與方向。

（資料來源：作者整理）

　　隨著社會經濟的成長，醫療科技的進步，使得人們平均壽命不斷提高，加上少子化現象，國人六十五歲以上老年人口比例持續攀升，老化被視為是一種生物功能逐漸退化與身體機能衰竭的生理現象（Kraus，2000）。面臨高齡社會，教育銀髮族為自己後半生提早做準備，尋求終身學習，將休閒活動及身心靈和諧及社會健康融入生活之中，使其能適應接踵而來的老化壓力，以改善老年期生活滿意度。

因著社會老化速度如此之快，老人福利服務政策更顯得重要，我國於二〇〇九年修訂老人福利法，其第一條說明是以維護老人尊嚴與健康，安定老人生活，保障老人權益，增進老人福利為立法宗旨。老年人對於醫療保健的需求以及各種疾病的防治固然是重要，但對健康促進的規劃更是重要，在老化的過程中，必須面臨與適應生理、心智、情緒、認知、社會參與等各種多層面的問題，根據美國運動醫學學會與美國心臟學會對六十五歲以上者的體適能指導原則，老年人採取規律運動，每天運動而運動的種類與方式則應以能強化日常活動中所需的功能性動作表現（functional performance）為主（Nelson et al., 2007）。

休閒運動為「在休閒時間內，以動態性身體活動為方式，所選擇具有健身性、遊戲性、娛樂性、消遣性、創造性、放鬆性，以達身心健康，紓解壓力為目的的運動。」（沈易利，1995）在這延長的老年歲月中，老年人對健康及生活品質的意識不斷提高，要求的不僅止於身體無疾病，更希望一直保有身強體健、行動自如、獨立生活以及幸福感。美國運動醫學學會為老人訂定了運動指導手冊：「運動：美國國家老人學研究院的指導原則」（NIA）。提供以下三方面的內容：

第一、對於體適能測驗及運動處方的推薦及建議，是有理論根據及研究支持的，可以透過測驗結果，為老年學員訂定安全有效的運動課程。

第二、選擇的運動能合乎老年人個別的需要及興趣。

第三、運動課程顧及安全性，都是由運動領域的專家所設計的，可保護運動指導員免於觸犯因疏失而導致的法律責任。

藉由功能性體適能運動可讓老年人避免、延緩及減少日益衰

退的身體功能狀態（physical function status），且使老年人「有能力」、「能夠」去從事或適應動態的生活，幫助每位老年人皆能擁有活躍幸福的老年生活（Brill，2004）。因此，政府將老人議題列入施政計劃，並提出因應策略，相繼在各地方政府協助或由民間團體成立老人教育機構，並開立各種益智性、教育性、欣賞性、運動性、休閒性、藝文性等課程。

健康體適能對身體健康有極大的影響性，尤其對身體功能性日益退化的老年人更是重要，加強功能性體適能是維持老人獨立自理日常生活功能、增進心智活動與提升生活品質的首當要務。規律運動可從運動型式、運動頻率、運動強度、運動時間與漸進式負荷五大部分來考量。

在生命的不同週期，休閒活動的參與的意義與風格是不同的，同一個人在不同的生命過程中，對於休閒參與的內容也會產生許多轉變，此外休閒參與也會因應新的機會、外在社會的變遷而產生變化。美國療癒式休閒協會指出，療癒式休閒對有疾病、殘障、身心障礙者或不利條件的人具有提高身體、認知、情緒及社會功能的效果。同時也認為對預防疾病、殘障或身心障礙者所產生醫療費用能有節約財源支出的效果（長谷川真人，2003）。美國的衛生部門一項健康促進計畫──健康人民二〇一〇年計畫（Healthy People 2010），就把增加運動人口列為目標，鼓勵民眾每週至少規律運動三次，每次至少二十分鐘，藉以保持良好健康與高品質生活（盧俊宏，2005）。

在老年階段可能面對的生理或生活困境的部份，可用五個字來形容，即：「老」、「病」、「貧」、「孤」、「閒」。「老」是指老化或衰老，這是生理功能開治減退的階段，雖然與年齡不見得直接相關，但年齡愈長，其衰老的現象就愈明顯。「病」當然也和老化或衰老有關，不

過仍可透過控制來減緩老化速度，預防老人疾病的發生。「貧」則是退休後因無固定工作導致收入減少，經濟困難；老來窮困，就牽涉到醫療和健康問題，甚至影響老人的娛樂休閒和生活品質。為了確保安全，健康老年人或患有慢性疾病，以及部份身體機能受損的長者，在進行運動之前應先向醫生或健康指導員討論自身的健康狀態，並與他們一起擬定運動處方。

為強化健康服務，建立「老年人功能性體適能檢測」，目的在協助評估長者改善身體機能衰退情形，以生活化、簡易的檢測項目，來判斷其體適能情形，及完成日常生活中所需的身體活動能力。檢測內容針對老年人所設計的體適能檢測，包括身體組成、上下肢肌力／肌耐力、上下肢柔軟度、心肺耐力、敏捷及平衡能力等面向。測量身體組成，可估計身體內脂肪的含量，適當的身體組成才不會產生肥胖或太瘦所引發的疾病；良好的上下肢肌力／肌耐力，可以使身體持續較長的時間活動，也較不易產生肌肉疲勞與痠痛；具有良好柔軟度的人，肢體活動範圍較大，肌肉較不易拉傷，關節也較不易扭傷；心肺耐力是全身性運動持久能力的指標，擁有良好心肺耐力的人能更有效的完成日常活動，而不容易感到疲累；敏捷及平衡能力直接影響人的日常生活功能，提高敏捷及平衡能力更是避免跌倒的重要因素。

運動即被認為具有自我醫療的效果，可以達到強心肺、壯肌骨、養生和強化面對逆境的毅力。所以適量與規律的運動是一個人保持年輕的最重要生活習慣之一，也是一種能提升健康狀態、增進身體活動能力與豐富生活品質的方式。從事休閒運動不僅是世界的潮流，更給帶給人們莫大的好處，規律的休閒運動可以使老年人擁有健康的身體、良好的人際互動社交以及自信心。

表 7-2　老年人功能性體適能檢測

項目	測驗程序
身體 BMI	體重（公斤）／身高²（公尺²）
腰臀比例	腰臀比＝腰圍（肚臍處）／臀圍（最寬處）
抓背測驗	受測者採站姿，慣用手置於同側的肩部後方，掌心朝向背部、手指伸直，沿著背部中央盡量往下伸（手肘朝上），另一隻手掌心向外從下背向上延伸，雙手盡量靠近、相碰或雙手交疊，絕對不可以雙手握住互拉。測量雙手中指指間的距離。
坐姿前彎	受測者坐在椅子前緣，一腳彎曲腳掌貼於地面，另一腳向前伸直腳跟著地、腳尖翹起（大約九十度），兩隻手手掌互疊（中指互疊）向伸直腳伸展。測量中指至腳尖之距離。
手臂彎舉	受測者坐在椅子上，雙腳腳掌貼於地面，手拿啞鈴（男性八磅，女性五磅）手臂伸直下垂於椅子旁邊，開始後受測者將手屈臂至肩部，計算三十秒內能正確彎曲的總次數。
坐姿起立	受測者坐於椅子中間背挺直，雙手交叉於胸前，開始後受測者起立坐下，計算三十秒內完成的起立坐下次數。
原地踏步	先測量受測者髖骨中點與髂股脊連線二分之一的高度位置，在牆壁或門框上用有色膠帶標示，作為膝蓋抬高之依據。開始後受測者盡快做原地踏步，膝蓋須抬到標示的高度。記錄二分鐘內完成的踏步次數。
單腳站立	雙手插腰，單腳站，離地那隻腳置於支撐腳的腳踝內側。記錄正確做出動作的左、右腳支撐時間，以三十秒為滿分。
起身繞行	椅子需靠在牆壁或依靠其他安全物，受測者坐在椅子上，雙腳著地，有一腳可微微向前，起身時可以扶椅子，行進間不可用跑。受測者坐在椅子上，開始後受測者起立走至角錐，繞過角錐走回椅子坐下來，計算所需時間。

（資料來源：作者整理）

表 7-3　運動對身體的效益

項目	有氧訓練	阻力訓練
休息時心跳	減少	持平
心跳血液輸出量	增加	持平
休息時血壓 收縮壓 舒張壓	 減少 減少	 持平 持平
最大攝氧量	增加	增加

項目	有氧訓練	阻力訓練
持續時間	增加	增加
生理機能	增加	增加
基礎代謝率	增加	增加

（資料來源：作者整理）

　　在持續加強發展老人運動以及提升學生對老人運動的指導能力，另外，培訓專業的人才志工也是重要項目，所以重點培育老人休閒運動專業人才，藉由輔導大專院校長期照顧及休閒運動等相關科系課程內容的調整，及休閒專業人員證照制度的建構等途徑，讓即將投入市場服務的休閒運動專業人力，能充分具備應有的老人休閒運動服務推廣職能，期以優質專業人力發揮創意，戮力克服老人休閒運動推展上所遭逢的各種硬體、軟體，量不足等問題。如：

　　第一、辦理老人運動班，提升長者對體適能知識與技能。

　　第二、強化相關科系學生對老人運動方面的專業能力，定期舉辦相關老人運動講座。

　　第三、提供相關衛教和手冊使用，以提升相關科系學生對老人運動的認知並建立支持網路將老化課程融入各項健康促進活動。

　　第四、協助機構團體發展老人健康議題。

　　第五、與里辦公室或衛生保健志工隊合作辦理「老人樂活運動趣」活動。

　　第六、加強與各運動中心之合作，推廣「老人樂活運動樂趣」活動。

貳、推展心理療癒的休閒活動

　　WHO 從二〇〇二年開始，致力於推動活力老化（active ageing）觀念，並已成為 WHO、OECD（經濟合作暨發展組織，Organization for Economic Cooperation and Development）等國際組織對於老年健康政策擬定的主要參考架構。為了使老化成為正面的經驗，長壽必須具備持續的健康、參與和安全的機會，因此活力老化的定義即為：使健康、參與、和安全達到最適化機會的過程，以促進民眾老年時的生活品質。由於人類社會型態不斷的轉變，生活品質與潛在的價值觀也逐漸的開始改變，過去常見的「休息是為了走長遠的路」，現在已經悄悄轉變為「工作是為了過更好的生活」，而工作已成為生活中重要的一部分，也是維持個人或家庭經濟主要的來源。現今高知識的社會，高專業、高競爭力、高淘汰率已成為目前就業環境的現象，運動與休閒是紓解工作所累積的壓力和疲勞，並且使身心更健康的方式之一。

　　休閒活動的一種型態且附加有強健體魄的功效，定義為在休閒時間內，以動態性身體活動為方式，所選擇具有健身性、遊戲性、娛樂性、消遣性、創造性、放鬆性，以達身心健康，紓解壓力為目的之運動。健康是指我們身體的生理、精神、心理及社會因子的社交氛圍，都處於一種完全安寧的狀態。銀髮族健康生活規劃的歷程：

表 7-4　銀髮族健康生活規劃的歷程

項目	內涵
目標探索	包括目標的訂定與確認。
資訊收集	針對目標收集相關資訊，以便作為目標確定的評估參考。
心理調適	心理上妥善調適，學習接納自己的限制，逐步完成生活規劃。

項目	內涵
自我盤點	盤點自己最想完成生活規劃的迫切性、需要性及可行性加以評量，澄清其生活規劃的自我盤點。
擬訂計畫	研擬計畫方案，逐步實現。
嘗試行動	訂定計畫後，開始行動。
修正目標	嘗試行動遇到困難，修正目標。
完成目標	逐漸實現，達成設定目標。

（資料來源：作者整理）

　　Peterson 和 Gunn（1984）認為療癒式休閒的目的是希望在身體、心理、情緒及社交等方面有限制的個人能夠保持與持續發展，並保有一種合宜的休閒生活方式。並且能幫助個案發展其技能、知識、處事的態度，使其能夠真正地安排自己的休閒時間（陳盈芊，1983）。因此，促進心理健康與社會連結的政策或計畫，與促進身體生理機能健康同等重要，並且維持老年人自主獨立生活，這是當前的目標與方向。休閒對長者的重要性如下：

　　第一、開展社交空間，強化同輩聯繫，對抗孤單寂寞。

　　第二、短暫脫離現況，享受虛幻空間，消除緊張壓力。

　　第三、享受安然獨處，確立自我世界，充實內在生命。

　　第四、顯露獨特自我，發揮創意能力，建立溝通橋樑。

　　第五、樂於服務社群，甘心貢獻資源，肯定歸屬身分。

　　休閒活動是生活品質的象徵，銀髮族在延長生命之餘，如何運用休閒活動來提升生命的品質更屬重要；老年人應重視身心健康的保養，多多參與休閒活動，發展多元化的老年人休閒活動，休閒活動的推廣可依性別與興趣去做適當的選擇。Meyer 等認為療癒式休閒有多項功能：1.提供體驗休閒的機會。2.其他疾病與障礙的治療與改善。3.提升休閒經驗（leisure experience）的效果。4.消除閒暇阻礙、

提供閒暇技巧（leisure skill）與態度，以及使能夠有獨立自主的閒暇機能與再創造的經驗。（郭金芳，2002）療癒式休閒相當注重過程中的肢體、心智和情緒層面，能夠透過休閒遊憩活動協助個案恢復健康以促進個體的康復與福祉。

北歐地區民眾從失能到死亡，平均時間為兩週至一個月，但是臺灣人從臥床至去世，平均時間卻長達七點六年（凃薏如，2016），臺灣人比國外高出許多。這顯示我們應該投入更多心力在長輩的健康時間延長措施上，根據美國藝術治療協會（AATA）的定義，藝術治療是將音樂、繪畫、戲劇、舞蹈等形式，運用在心理治療的工具與媒介上，讓人們透過非口語的表達與藝術創作的經驗，探索個人的問題與潛能，協助人們達到身心平衡。是強調園藝栽培的過程中，所得到的精神及生理上效益。

讓國家、社會、家庭及長輩自身資源，提早規劃國人退休後的健康照顧，使生活更有尊嚴，減緩家庭照顧者的負擔，以及政府財政支出。藝術治療著重的是過程而非作品；「藝術創作的過程」本身就是一種治療。在專心著色的過程中，人們忘卻煩惱、達到放鬆紓壓的效果。美國、加拿大、德國、英國、日本等地，已愈來愈普遍透過藝術參與，使人肌肉放鬆、平靜情緒、並減低恐懼感，減緩焦慮及疲勞的狀態等，運用於醫院治療、學校教育，甚至休閒度假中心。得到好的照顧與退休品質，以成功地讓銀髮長者健康老化（Healthy Aging），豐富生活內涵，達到健康時間延長，縮短臥病時間的目標。

心理療癒可以達成多項目標：

第一、活動筋骨（Physical）以減低壓力、減低焦慮、降血壓、心跳、防止慢性病發生、肢體物理復健；

第二、心情好（Mental）以增進自信、增加認知、責任感、自我認同及價值觀，進而平靜鬆弛、享樂、成就感、自主力與滿足感；

第三、增加溝通技巧、社交能力、不感寂寞、不失智之社交（Social）；

第四、種花、盆栽、插花等認知上的獲益（Cognition）；

第五、增長個人的職業技能利益（Economic）。

園藝治療是透過有系統安排的園藝活動，從而令參加者獲得社交、情緒、身體、認知、精神及創意方面的好處。這可訓練手腳大小肌肉，而且能夠訓練平衡力和手眼協調。園藝治療活動的參與可達到的效益有以下五點：

表 7-5　園藝治療活動的參與可達到的效益

項目	內涵
認知上的助益	遵照口頭指示、可以集中在工作上、遵照安全預防措施、遵照時間表、能克服問題、注意力、寫的能力、判斷、方向感、計劃力、有基本的園藝概念、對季節.氣候.地方的察覺力、專心、溝通等能力。
身體上的助益	手眼協調、粗獷的活動力、眼力、靈巧細緻的活動、可以控制身體上的問題、聽力、耐久力。
心情上的助益	嚐試新事物、信心、能控制情緒、焦慮、心神不定、心情飄浮、自我中心、適切尋求幫助、堅持不懈於困難的工作。
社交上的助益	與同儕相處、合作力、分享成果、有效溝通力、體會別人的需要和感覺、克服失去失敗和害怕的感受、一起工作、參與社群活動。
精神上的助益	悠閒的能力、色彩感、花園設計、運動選擇、盡功能或裝飾環境。

（資料來源：作者整理）

醫學證明，一個人專注於音樂、繪畫或舞蹈等藝術創作時，不僅肌肉變得放鬆、呼吸變深長，包括腦波、荷爾蒙、血糖、血壓等都隨之改變，也能解放自我壓抑的情緒。藝術治療的表達，常運用心

象作思考；此種心象思考，屬於直覺式思考方式，往往能透露潛意識內容。正面理解身（body）、心（mind）、靈（spirit）健康，享有真平安，以人生智慧，迎來幸福的老年，才能夠擁有健康老化的晚年生活，讓長者健康時間拉長，視人生終點為幸福之開始，怡然結束人生。治療性花園設計針對老年人日益退化的行動力與反應力為設計治療性庭園的準則，透過園藝的欣賞、香氣味道、四季變化等等，來改變環境、心情，進而治癒身、心、靈的創傷。其目的在提高老齡者接近大自然的動機、減少使用環境時所產生的挫折感，增進自我的成就感。

園藝紓壓（Horticultural therapy）其實是在建立植物和人之間的良好關係，利用植物來刺激、喚醒人類遲鈍的觸覺、嗅覺、味覺、聽覺、視覺感官。因此園藝紓壓需配合醫生處方，「對症下藥」才會有效果，充分利用接近植物及接觸自然，以改善生活行為，達到生理及心理上的健康。「園藝輔助治療」是透過與植物培養親密關係，改善人的身、心、靈。不論是透過不同主題的課程，藉由植物的陪伴，打開五感、體驗大自然的療癒力量。來改善人的身、心、靈。在創作過程中，當事人較能投入事件的主體，降低防衛心理，而讓潛意識的內容自然浮現。作品的象徵符號往往代表當事人心中最真實、深層的感受，因此，治療師也能在作品中發現連創作者都沒有察覺的情緒。進行程序之原則，包括：1.了解長輩的身心理狀態；2.設定目標（set goals）；3.設計不受空間限制的療癒庭園；4.設計符合長輩需求的園藝紓壓或治療訓練課程；5.進行課程操作及結果評估等。

園藝治療活動能提供感官刺激，包括視覺、聽覺、味覺、觸覺、嗅覺，對於和情緒精神有困擾的心障礙者尤其有效。在園藝生理效

145

益上，於研究指出人與植物接觸的過程中，可以達到降低血壓、肌肉放鬆，同時減低恐懼感與緊張感；在園藝心理效益上，在參與的過程中，能夠激發高齡者的好奇心以及對於未來的期待，藉由期待種子發芽與開花的心理，讓高齡者認真生活；在園藝社交效益上，指出銀髮長者在參與園藝活動時，能夠獲得認知與社交等效益。（曾慈慧，2007）

老年人的感官能力雖然退化，智慧卻是人生正面生命能量累積的新高點，這是社會最大的資產與自然循環，銀髮長者的價值，應該被昇華到另一個舞台；銀髮長者不是負擔，也沒有必要消極地成為負擔，藝術治療所能做的，就是幫人們找到心靈提升的出口，讓正面能量得以激發。在自由創作的過程裡，參加者情緒得以宣洩；也藉由分享，聽別人的故事相互療癒。

根據腦神經醫學專家的研究：老人需要正腎上腺素，有個實驗是請學生躺在核磁共振中做數學題目，同時掃描他們的大腦。結果發現在解題時，他們腦幹中的藍斑核大量活化起來，使注意力能集中。當一個人的身心狀態能夠保持平衡，那這個人在身體或生活上，一定會有好的狀況產生。因此，銀髮族健康生活規劃宜考量因素為：（高俊雄，1995）

表 7-6　銀髮族健康生活規劃的考量因素

項目	內涵
均衡生活體驗	紓解生活壓力、豐富生活體驗、調劑精神情緒。
健全生活內涵	維持健康體適能、啟發心思智慧、增進家庭親子關係、促進社會交友關係、關懷生活環境品質。
提升生活品質	欣賞創造真善美、肯定自我能力、實踐自我理想。

（資料來源：作者整理）

WHO 對健康的定義：身體、心理、社會三面向的安寧美好狀態。此後，一系列的國際老化會議，例如國際聯合老化第六屆和第七屆會議，分別於二〇〇二年及二〇〇四年，在澳洲及新加坡舉行，以及二〇〇五年在巴西舉行的世界老年學會議，均已採用活力老化的觀念。且 WHO 在其二〇〇三年發布的「健康和發展：透過身體活動和運動」報告書中，亦明確將活力老化界定為老年人口身體活動的終極目標（WHO，2005）。

療癒性花園為結合自然生態景觀，透過自然生態的變化促進感官刺激，達到身體肢體活動及園藝操作性活動，使心靈達到放鬆及壓力釋放，在失智症患者治療的應用可達到感官刺激、身體活動、降低壓力、提升正向情緒、促進社交互動、提供安全性環境、促進自治力等正面效益，使其具陶冶性情與培養休閒技能，有效降低與延緩失智症患者退化行為，降低醫療照護成本等效益。當患者生活在安心、沒有疑慮的環境中，不僅有效促進患者對環境的使用動機與減少在環境使用上的挫折感，且有效提升患者、照顧者的生活品質，使患者享有自我尊嚴與生命倍受尊重的餘年生活。在療癒式休閒服務中，其三個階段為（杜淑芬，2002）：

表 7-7　療癒式休閒服務階段

項目	內涵
治療 （Treatment）	此階段在於增進其基本的休閒技巧與能力，國民的健康程度經濟能力、生活經營，有著密不可分的關係。
教育 （education）	此階段的任務在促進個案有休閒覺知、澄清休閒態度，並協助獲得休閒相關知識與資源並且加以利用。
參與 （participation）	個案出現自主的休閒行為，可自動自發參與休閒遊憩活動。「預防失能」是一個需要、必要且應該在事前及早投入的工作。

（資料來源：作者整理）

療癒式休閒藉由廣博的休閒活動為媒介，除協助失能者恢復健康及一般人增進健康、預防保健外，並以輕鬆且不具侵入性的方式，來活化身體能量、增強免疫系統、轉變心態產生正面意念，及找到生命的動力或達到身心靈整合的功能與價值，的確亦很適合進入身心靈重大轉換期的高齡者。

參、推展社會療癒的休閒活動

老人參與志願服務可反映出其生活經驗和需求情況，也可看出個人持有的價值觀和認同，包括：肯定自我、追尋成長、心理滿足感、人際支持及信仰價值。志願服務促進正向意義感的發展，老人志工的生命意義是趨向正面的。老人志願服務就是把老人的餘暇時間獻給社區中需要幫助的人。過去社會上普遍認為老人是「受助者」而非「幫助者」，是「消費者」而非「生產者」，因此對老人普遍存有相對負面的觀念，然而卻忽略了老人在經驗、才智、學識上的豐富性，及時間上的彈性。

療癒性環境（therapeutic environment）係指提供一個具有隱私感、社交性、個別化、穩定性、預估性等特質的環境，以降低長者因調適環境改變而產生的壓力。療癒性環境也提供需要幫助的弱勢老人創造更多的支持性設備和系統，而設計本身包含室內外的結合，主要目的是希望長者在這樣的生活環境下，具有愉快、尊嚴、被尊重，並透過社會化和富有意義的活動創造生命價值。（張文芸，1996）加拿大學者 Gail M.Elliot 指出：「失智症患者的許多行為源於寂寞、無聊與沒有成就感；唯有找到生活的意義，才能改變生命」。「認知悠能（Dementi Ability）」是個全新名詞，將 Dementia（失智症）與 Ability

（能力）結合在一起，強調瞭解患者過去的生命、觀察他的行為特徵並思考可能原因，利用這些資訊重塑照顧方法，成功翻轉許多患者的生活。

鼓勵身心健康的老人投入志願工作，透過社區中已經成形的老人組織，擴充其休閒育樂之外的功能於社區的志願服務，使其能夠就近在社區中為其社區的弱勢族群服務，對社會不僅是一個有力的人力資源，對長輩而言，亦間接改變普遍社會對老人的負面印象。另外，長者投入志願服務市場，不僅可藉由助人的過程，增加其價值感，更可以對志願服務注入一股自助互助的力量，帶動志願服務的風潮，真正落實福利服務社區化的理想，讓志願服務紮根社區，使自助互助的福利模式在社區中永續經營。從事志願服務活動和社交連結程度的關係，調查了年長者從事不同志願服務活動的頻率、他們的社交圈大小以及他們所感受到的孤單感受。結果顯示，志願服務活動的參與，可以解釋年長者的社交連結程度，從事越多志願服務活動的，社交連結程度越強。除此之外，不同志願服務的活動也會影響和不同對象的關係，顯示年長者應該從事多元的志願服務，來維繫活耀的社交圈。要強化社區的功能，讓年長者多多有社會參與，進而提升他們的生活品質。（Toepoel, V，2013）

「孤獨」是指寂寞和空虛，是老人心理和精神的一種不安狀態；人到老年，有時雖有兒孫成群，但不見得都能滿堂歡喜，大家各為生活奔波忙碌，為就業就學而遷居，或遠居國外而忘返，留下了空巢老鳥，那份孤寂的傷感是可以想像的。照顧長者時，不該聚焦在他們失去的能力，而應讓他們原本就有、只是久未使用而生澀的潛力再次外顯；很多長者能力喪失並非源於疾病，只是不常使用罷了。因此照顧者不用為患者做太多，做得越多，也剝奪他越多的能力。

　　老年退休後，閒暇增多，生活習慣改變，倍感惘然；尤其在工商社會，功利現實，人情冷暖，世事如雲，更易使老人感慨人生苦短，萬事皆空。志願服務是生活中很重要的一部分，也是現代人類的基本權利，對個人的幸福感有明顯的助益，多參與志願服務，可以降低生活中快步調所導致的壓力。志願服務活動具有的正面功能有消遣、治療、充實生活、教育及社會功能，且有助於身心和諧發展、社會秩序倫理之建立、發展及有關資源之維護及利用。提升老人參與志願服務策略，分述為下列幾點如下：

表 7-8　提升老人參與志願服務策略

項目	內涵
觀念宣導	可利用媒體加強宣傳，改變老年人對志願服務原有的刻板觀念，讓老年人了解志願服務的意涵和意義，以及對個人生活的重要性。
引起注意	讓老年人了解志願服務的重要性、增加友善作為、推行相關政策及舉辦大型活動來引起老年人廣泛的注意。
引起興趣	給予老年人機會多接觸正確的觀念，利用行銷的手法來引起老年人參與的興趣，以及有效地提供服務，使參加者感興趣。
時間應用	多增加設施與團隊的開發，在時間方面老年人比起一般人擁有更多的休閒時間，所以在規劃方面，時間算是相當充裕的。
活動辦理	可多舉辦老年人志願服務性的活動，強調多樣化的內容，並從中教育以提倡的重要性。
教育培訓	多培養老人志願服務相關的輔導人員，在定期固定舉辦老年人志願服務的成果發表會或是觀摩會，將志願服務更普及化。
專業輔導	針對不同年齡層分析老年人興趣的志願服務項目、從事志願服務的目的和需求，依據實際需求，設立或輔導老人志願服務社團，並派專人予以輔導，來提升效率。
引發動機	首先做服務區隔，了解社會的需要，即使是老年人也有不同區域、收入、社經地位、性別及身體狀況等因素而影響他們的興趣，所以必須配合需求，才能使他們有主動參與志願服務的期待。

（資料來源：作者整理）

老人照顧若要臻至完善，必須透過提供實際服務（擺脫現金給付的思維），從老人健康的階段便開始著手規劃，針對不同健康狀態的老人給予不同的照顧模式，不僅延緩老人進入失能失智的階段，減少長期的老人照顧支出，更重要的是能讓老人的生活品質全面提升。在增進社區老人參與志願服務的意願，可朝向：

第一、增加老人對社區的歸屬感及責任感，加強老人的責任承擔，以增加老人的參與感，提升個人層次的參與，改變被動者成主動者。

第二、將福利的概念紮根於社區，培養紮根於社區的領導人才。提高社區資訊的傳播，增強老人對社區事務的瞭解，掌握社區的脈動，以提高老人的社區意識。

第三、運用社區高度參與且有意願參與志願服務的老人，建立人力資源網絡。志工是國家社會進步發展的重要動力，也是社會寶貴的資產，鼓勵高齡者提高志工參與。

第四、擴充社區休閒性活動至社區關懷、服務性活動。鼓勵健康的長者當志工，享受「施比受更有福」的成就感，讓社會處處充滿溫暖、熱情與活力。

第五、將社區零星關懷擴大且正式化，加強老人利他性參與的部分，以增加老人對社區的歸屬感及責任感。

第六、善用老人對社會的情感，規劃符合老人體力、智力的志願服務活動。考量老人的特性設計活動，以破除老人為低參與者的迷思。

另外，許多老人擁有特殊的經驗與精湛的技藝，但是在退休之後，失去了一展長才的舞台，那些經過歲月錘鍊的美麗靈魂，就像地底待人挖掘的金礦，因此借重長者專長，讓長者能發揮生活智慧、

傳承技藝，促進長輩社會參與的機會。

建立一個從健康、亞健康至失能長者皆能有多元且連續性的服務體系是必須且急迫的，以健康促進、活躍老化概念，減少老人失能臥病在床時間，延緩長者進入機構的時間及增加更多健康老人人口數為目標。對亞健康及輕度失能老人與其家庭，提供具有復原照顧支持的服務模式，依照老人之需求彈性運用，從提升老人的生活自理能力中，維持老人原本的生活樣態，如此可以避免老人因失能進入機構或加重照顧者負擔，托老一條龍共分為多階段：

表 7-9　提升老人參與志願服務策略

項目	內涵
預防照顧 準備期	在現有的社區照顧關懷據點的基礎上持續提升質與量去維持老人的生理與心理健康，期待老人能走出家中。
預防照顧 初級期	透過拓展長青快樂學堂（日間托老所），使長輩白天可在托老所快樂上課，讓需要上班的子女能安心之外，老人也可以在上課中交朋友及活化身心機能，創造老人福利服務的新典範。
預防照顧 深化期	讓老人能在社區中生活，並增進家庭照顧能量。另外，為了促進老人社會參與，也提供生活休閒活動、餐飲服務及專案活動等。
長期照顧 服務期	老人因為失能或者失智，難以自理生活，但為了讓老人能持續待在社區中生活，勢必要強化社區化照顧的能量，目前除了日間照顧服務的增加，宜推展多元照顧中心（小規模多機能）服務。

（資料來源：作者整理）

此模式突破以往日照中心單純提供日間照顧服務，若需居家服務、喘息服務，日照中心也提供到宅的居家服務以及喘息的臨時住宿服務，使社區中的老人照顧服務更多元彈性，以支持長輩「在地終老」。要建立此一連續性的照顧服務，除了必須重新思考財源的規模，城鄉差距、照顧服務員的薪資改善等也是老人照顧服務的重要課題。

結語

　　老人照顧服務必須以人為中心，打造給予不同健康狀態的老人適切服務各種模式，在此架構下，才有可能逐步完善。從世界衛生組織 WHO 提出「在地老化」（Aging in Place）的概念之後，各個國家開始重視，對人老後生活的規劃予以重視。高齡社會的來臨，照護預防勢必成為重要的事。隨高齡趨勢，不該只重視醫療面的醫院看病。照護預防應該不只是委任於持有特別技術的專門人員，高齡者本身於社區中在互相的鼓勵下，把自己生活的一部分投入健康促進也是必要的。每個人都有機會變成長輩，而為了自己的健康與摯愛的家人，沒人願意成為他人的「包袱」及「負擔」。所以「活力老化」與「健康促進」的活動，是許多人在年長生活內涵，努力達成的目標。

第八章　促進長者生理療癒的休閒活動

前言

　　「少子化」和「高齡化」是未來人口發展趨勢，世界人口朝向高齡化成為關注的議題。世界衛生組織（WHO）於二〇〇二年提出「活躍老化」（Active Ageing）政策架構，提倡從高齡者「健康、參與及安全」三大面向提升其生活品質。二〇一二年，聯合國人口基金會在日本東京舉辦人口老化座談會，會中提出報告，呼籲各國政府建立老人安全網，提供老人收入安全、足夠的醫療和社會服務，藉著完全實現人權和基本自由。據推估，六十五歲以上老年人口占總人口比率將由二〇一八年的百分之十四點五，增加至二〇六五年的百分之四十一點二；同時期，老化指數將由一一二點四增加至四五〇點一，屆時老年人口將擴大為幼年人口的四點五倍。年齡中位數則預估於二〇三四年超過五十歲，到二〇六五年，中位數年齡提高到五十七點八歲。（國發會，2018）

　　世界衛生組織對健康的定義：身體、心理、社會三方面的安寧美好狀態，因此，促進心理健康與社會連結的政策或計畫，與促進身體健康同等重要，並且維持老年人自主獨立生活，皆是當前的目標與方向。

壹、長者生理療癒的重要

　　人口迅速老化，已經成為全球各國重要的議題，為積極面對高齡社會，聯合國自一九九一年起，將每年十月一日定為「國際老人日」，呼籲國際社會關注。老年人所面臨的生理、心理、社會問題隨著年齡的增長而有不同的改變。隨著年齡的增加，身體也會隨著改變，小至細胞，大至器官、個體都會老化，只是每個人老化的速度不一樣。

　　高齡者隨著年齡增長所產生的器官退化外，各種疾病的影響、憂鬱、營養不良、身體缺乏活動等原因，都會造成功能弱化、肌肉減少、骨質疏鬆，導致虛弱症。老年衰弱是指一組由於機體退化性改變，和多種慢性疾病引起的機體衰退性增加的老年綜合症。衰弱不是一種病，但是一種疾病前狀態，衰弱是介入健康和疾病的中間狀態，能夠客觀的反映老年人慢性健康狀況，涉及到多系統生理的變化。各種老年功能退化的前兆，代表著生理儲備量降低，抗壓性減弱，因此特別容易受到各種疾病或壓力事件的負面影響，生病後也較不容易復原。若再加上各種壓力源或突發事件（如住院、跌倒等），將使這些情況雪上加霜。一旦產生衰弱症，又會惡化原本的慢性病，反覆惡性循環。

　　延緩老化，一般以運動效果較為顯著，除改善身體功能、還可預防失能、增加骨質密度、避免跌倒。適當運動、肌力訓練等均可以有效改善衰弱症，可依照自己的體能狀態做選擇。

　　過去健康促進的實施對象多著重在青少年或成年人，高齡者很難與健康促進劃上等號，然而，高齡者隨著年齡的增長，生理心理的老化反而更需要健康促進的知能與照顧。老年人有規律地參加體育鍛鍊和身體訓練的年限越長，越能有效地保持身體能力，越能有效

表 8-1　銀髮族需要運動的原因

項目	內涵
實現人生夢想	國民生活水準提升，使社會大眾更加重視身體的保健與修養，年齡愈大，健康就愈加重要。
運動可以抗老	抗老運動是指：肌肉訓練、有養運動、伸展運動，三者相互配合進行，以維持年輕。
減少功能退化	勤運動，能使認知功能減少減退化。

（資料來源：作者整理）

地減緩人體機能老化過程。銀髮階段的「健康」、「快樂」、「自信」，可謂「三位一體」，相互為用且相輔相成。

　　老化是一個正常的過程，要減緩老化的速度，或使生理年齡小於實際年齡，平常必須保持身體和心理的健康。充足睡眠，規律運動，不抽菸、飲酒，減少感染的機會，定期健康檢查及相關預防保健，即為「抗老防衰」的基本原則。「休閒運動（recreational sport）」為「在休閒時間內，以動態性身體活動為方式，所選擇具有健身性、遊戲性、娛樂性、消遣性、創造性、放鬆性，以達身心健康，紓解壓力為目的的運動」（沈易利，1995）。根據統計，在所有的年齡層中，老年人是最不運動與創造最高醫療保健支出的組別。「生理健康休閒」是針對健康、輕度失能、中度失能、及重度失能的老人，融合娛樂、運動，並兼有競賽性的特色，持之以恆的訓練，以促進身心機能的活化，增進內臟、神經機能，提高記憶力，預防及改善老人衰退，強化生理機能，緩和精神及身體的緊張，提升生活品質。

　　健康促進可協助人們改善生活型態朝向最佳健康狀態，人口老化會伴隨著身體功能退化，使高齡者健康問題成為沈重的醫療及心理負擔，然而適宜的運動不但能改善各種生理機能，也可以延緩老化。長者生理療癒的方式：

表 8-2　長者生理療癒的方式

項目	功能	內涵
活性溫療法	感覺機能的改善	應用電熱紅外線加熱方式，暖和手、腦、肩、腰和膝等部位，促進血液循環，使關節、肌肉、筋骨柔軟，而達到頭腦清醒，身心舒爽、放輕鬆之狀況。
腦力復健活化	身體機能的改善	利用健康環和有氧運動健康法，以增進內臟之機能、平衡機能、反射神經機能、提高注意力、集中力、活化腦細胞、預防及改善老人失智症。
數字、肢體訓練法	精神機能的改善	利用遊戲訓練具有競爭性、挑戰性的方式，團體競技及肢體動作平衡訓練活動中，改善身體機能及精神狀況。
回想記憶訓練法	知覺機能的改善	主要針對失智症老人，利用回想記憶訓練（聲音、圖像及氣味），刺激老人的五官，感覺及大腦回想記憶，以勾起老人的回憶，改善老人的聽力、視力、說話能力、記憶力、書寫能力、思考能力、意志能力等，提早感官機能自發性障礙的改善。

（資料來源：Rikli & Jones，2001）

　　對於長者的安身立命，不論是他們的居住、生活型態、健康、安全甚至是他們的休閒活動都是很重要的議題。銀髮族需要運動的原因，身體因年歲增長而變化的主因－活動量少，唯有持續運動，才可使肌肉結實、提高代謝率，降低心血管疾病罹患率，提升生命品質。老化是人類的自然發展過程，但是運動可以緩解老化所引起的生理功能衰退，這些功能包括有氧耐力，心臟功能，血壓，肌力和肌耐力，骨骼密度，關節活動度等。

　　人口高齡化會隨著醫療的進步與經濟成長使得人類壽命不斷增長，平均壽命延長固然可喜可賀，然高齡化所衍生的問題之因應及如何提升高齡者生活品質，已成為一大挑戰。健康在於運動，堅持不懈的體力與鍛鍊，是保持健康、強壯體魄的重要因素。運動的功效不單是以預防疾病為主要目的，銀髮族為了能享受快樂生活必須有活力，因此更需要有良好的體適能，以參與運動、休閒活動做為

老年人生涯轉換後的因應策略。銀髮族從事有氧運動、肌力運動以及提升柔軟度的伸展運動才能強健體適能、自營健康、延遲老化、促進人際關係與情緒的調適，讓自己過著較有活力、有尊嚴的生活，進而享受生命的喜樂。

適度運動能延緩老化的過程，提高身體機能並且使人具有較高的工作能力，相對的減少罹病的機率。休閒運動對高齡者而言，將扮演重要的角色。生理健康的休閒活動可以預防，隨著年齡的增長，高齡者的感覺器官逐漸遲鈍，身心健康功能逐漸衰退，例如：平衡功能退化、肌肉無力、關節僵硬等，導致高齡者跌倒機率提升。跌倒發生對高齡者而言是一項影響其生活、生理及心理的重要事件。高齡者由於生理機能退化，使得跌倒後傷口不易癒合，需要長時間的照顧與治療，嚴重影響生活品質，失能亦會增加社會醫療支出以及家庭照護負擔。休閒活動帶來的不只是心理上的滿足，也能促進生理上的健康，使身心皆達到放鬆的效果，對減少老年危機相當重要。

休閒運動是有別於其他的休閒活動，它是運動和休閒的結合，從事運動性的休閒活動，不僅可以放鬆身心，忘卻煩惱，擺脫一成不變的生活型態，也兼具有娛樂、滿足成就感、社交功能、改善健康等諸多效果，是其他類型的休閒活動所無法相抗衡的一種獨特活動內容。運動是健康生活的基礎，需透過教育來落實與彰顯，是健康人生的目標（WHO，2005）。WHO 在其二〇〇三年發布的「健康和發展：透過身體活動和運動」報告書中，亦明確將活力老化界定為老年人口。歐盟議會訂定「二〇〇四年歐洲運動教育年」（Education Year of Education through Sport 2004）（EYES，2004），並將主題訂為「移動身體、伸展心智（Move your body, stretch your mind）」，強調身體活動與競技運動對於世界人民的教育、社會與文化方面的功能

和價值;而老年人參與休閒運動的權益,亦能在此一倡議中獲得增進。(卓俊伶,2005)

運動可增加身體的柔軟度及靈活性,具備良好的柔韌度和靈活性可以使運動更有效率,同時可以避免運動和生活中一些傷害如扭傷、摔傷的發生。運動能提高肌肉力量,增強肌肉韌帶的柔韌性,同時可以維持膝關節的活動度,改善血液循環,促進關節液的分泌,緩解關節炎症狀。運動對休閒個體在工作壓力紓解及身心健康上具有相當大的助益,惟現代人為適應整體社會結構的改變,致使個人生活步調緊湊忙碌,在日常生活時間規劃與運用,往往著重於個人事業發展為優先考量,而忽略去參與休閒運動,一旦個體身心健康出了問題,才驚覺運動對身體身心健康的重要性。是以,政府於二○○二年提出「健康生活社區化」等健康促進活動計畫,二○○五年提出「落實社區健康營造」執行策略。「健康生活社區化」與體委會的「運動人口倍增計畫」均為與老人運動有關的施政計畫。

依 Maslow 的主張,個人在基本維持生命和安全的需求獲得滿足之後,就自然會去尋求自我實現的滿足。從事休閒運動不僅是世界的潮流,更給帶給人們莫大的好處,規律的休閒運動可以使老年人擁有健康的身體、良好的人際互動社交以及自信心。健康促進活動若能有效推展,對於高齡者社會參與、生活品質皆有好處,且年齡越大對健康促進活動越積極;若健康促進活動成功推動,能使高齡者生活型態變好,就醫服務的次數顯著較少,並能減低慢性病困擾、降低寂寞感與憂鬱狀況,達成活躍老化的目標。(汪黛穎,2013)

休閒活動是人生不可或缺的部分,它可使我們達至身心健康。每個人都有享受休閒活動的權利,即使是長期病患者,只要選擇合適的休閒活動,便可以享受其好處,如建立自信、改善情緒和加強

自我照顧能力等。老年人應多重視身心健康的保養，多多參與休閒運動，發展多元化的老年人休閒運動。

隨著臺灣進入高齡化社會，健康已成為現代預防醫學及家庭健康照護的重要課題。休閒是一種行動，表達參與者個人的自由意志。已選擇自己喜好的活動觀點來看，休閒體驗很自然的成為一種可以促進個人探索、了解、表達自己的機會。根據個體的個性不同，選擇的運動休閒方式也不同，運動休閒活動的選擇、規劃，皆需要選擇適合個人興趣、性格、生活型態，甚至結合職場進階的休閒生活，更有賴於充分而正確的學習機會的獲得。推展長者健康的休閒活動對高齡者的生活具有效益，積極鼓勵高齡者認識和從事生理健康休閒運動，讓更多長者可以成功擁有獨立、自主、健康、活力、幸福的活躍生活。

貳、長者生理療癒的種類

健康的概念發展至今，不斷的擴充，「健康」二字的定義已全面、多元的包含身、心、人際、環境各層面。隨著人類壽命不斷的延長高齡人口逐年增加，高齡者健康促進生活型態已漸漸受到重視，沒有人能避免老化的過程，然而即使是年齡相同的一群人，也會因個人的飲食營養、運動習慣及生活條件不同而各異。人免不了會生病或受傷，而長者遇此等問題的比率較其他年齡的人為高，剛生病或受傷的初期，休息是必要的，但是過了急性期之後，應當及早作適當的運動，才能迅速恢復應有的功能。在此健康定義下所發展的健康促進生活型態，亦整合各方面的概念，發展出一種多元化、全人化之以健康為最終目的的生活型態。有規律身體活動的老年人，長期參與有氧運動和肌肉訓練活動是可以增進個人健康避免提早老化

的產生。這些預防性建議明白指出,老年人應主動從事各類型的運動,以減少疾病的風險,以及提升心理上安寧的感覺、降低身體功能受限、殘障的發生。

一、體適能活動

衛生福利部國民健康署以:體適能(Physical fitness)與日常運動能力息息相關,是指個人心臟、血管、肺臟、及肌肉組織都能發揮有效的機能,以勝任日常所需,並有餘力享受娛樂生活,又可應付突發緊急情況的身體能力,包含身體結構、身體功能及運動能力三項要素。體適能是人體適應外在生活環境的能力,透過體適能檢測能幫助自己瞭解身體狀況,找出最適合自己的運動方式,讓人的身心調整到最佳狀況,提升健康生活品質。

根據世界衛生組織(World Health Organization)的定義,體適能係指個人在特殊身體環境、社會與心理環境中,能對既定工作有好的表現。健康體適能主要由下列要素構成,能達成這種適能標準者,稱為健康體適能。包括:

表 8-3　健康體適能的標準

項目	內涵
肌耐力	人體肌肉在動作時的耐久能力。不論是生活、學習、工作或休閒,如長途開車、走路、划船等,都需要靠肌耐力來支持。它和肌力一樣都能維持肌肉的年輕及預防傷害的發生,並能維持正確的姿勢及優美的體態。
柔軟性	人體關節能活動的最大範圍,主要受關節、肌肉和肌腱的影響。人體步入二十歲以後,柔軟度便開始減退。現代人由於長期處在靜態的工作與生活模式下,使得肢體活動範圍變小且缺乏變化,若再加上經常久坐或久站,很容易使身體的柔軟度變差,使得動作笨拙、不協調,且容易導致姿勢不良、關節老化、扭傷或肌肉拉傷等傷害。

項目	內涵
心肺適能	人體心臟、肺臟及血液循環，運送全身氧氣的功能。氧氣是維持生命的基石，人體任何一部位若缺乏氧氣，都將產生病變。心肺耐力佳的人能有效地利用進入人體內的氧氣，因此活動力也能比別人強。不知心肺耐力情況就逕行做跑步或劇烈運動，是相當危險的。在投入心肺耐力運動前，應有詳細的健康檢查。
體脂肪	很多人誤認，減肥就是減重，其實這是錯誤的。體脂肪測定是比體重更為精確、客觀的健康指標，當人體脂肪百分比過量時，謂之肥胖較為科學。從體內脂肪百分比瞭解肥胖度，再實行運動和飲食控制，才能達到控制體重和增加健康體適能的目的。

（資料來源：作者整理）

就身體評估的角度，每個人都是獨特的個體，有著不同的運動需求及身體活動能力。體適能評量是一連串的測驗項目，內容涉及以健康體適能為中心，包括心肺耐力、身體肥胖程度、肌力、肌耐力和柔軟性等的測量。個人可以根據測驗結果，參照運動處方範例，選擇合適起始運動量。Rikli & Jones 提出體適能常見操作性定義，包括：

表 8-4　體適能活動

項目	內涵
健康相關的體適能	健康相關（health-related）的體適能，即心肺耐力（cardiopulmonary endurance）、身體組成（body composition）、肌肉強度與耐力（muscular strength and endurance）與柔軟度（flexibility）。
技能相關的體適能	技能相關（skill related）體適能，即敏捷度（agility）、平衡感（coordination）、肌肉（power）、反應時間（reaction time）及速度（speed）。
老人相關的體適能	針對老人所設計的體適能，上下肢肌肉強度（lowerand-upper-body muscular strength）、有氧耐力（aerobic endurance）、上下肢柔軟度（lower-and-upper- body flexibility）、敏捷／動態平衡（agility/dynamic balance）。

（資料來源：Rikli & Jones，2001）

二、抗阻力運動

　　高齡者從事抗阻力運動強化肌力是必要的，先以自己的體重為負荷，不一定要借重複雜的訓練機器，如早上盥洗刷牙時可採單腳屈膝站立、蹲馬步……等，以自身的體重為負荷來訓練下肢肌力。動作力求簡單安全，以較低的強度維持一段時間反覆實施，以漸進方式進行訓練。對於下肢肌力和骨質有相當的效益，即使上了年紀肌力差的人，經過八週以上有計畫的從事訓練，肌力會增強；反之原來肌力強的人，會因經常性的肌力訓練，使肌力不會因加齡而快速的衰減。如此，不僅可以維持全身肌肉的適當張力，增加腹、背肌及脊柱起立肌的張力，以防止彎腰駝背，並維持下肢伸肌群的肌力，經由阻力訓練後增進肌力與肌耐力，使老人的肢體控制更有效率，行動方便，享受動態的生活，並可預防跌倒與骨折，若能時常鍛鍊肌肉適能，可以使骨骼在適度的刺激下，增加骨質密度預防骨質疏鬆症。

　　經常從事適當運動的長者，不但可舒展筋骨，而對於防止心臟病、高血壓、肥胖及冠狀動脈硬化等症狀，有著相當大的幫助。為了維持良好的健康，老年人應根據其能力和條件，保持良好的運動習慣，避免久坐行為，以及利用多樣化的運動減少醫療支出和預防疾病的發生。美國運動醫學學會對老人一般性的運動指導的建議（ACSM，2005）：

　　第一、經常的從事規律運動及身體活動能提升老人的日常生活功能性及健康，也能增進老人的生活獨立自主性及生活品質。

　　第二、一系列廣泛且全面性的運動課程，包括身體穩定性、柔軟度、平衡、肌力訓練，及用走路練習身體重心轉移以預防跌倒；

且以走路、有氧舞蹈及伸展的綜合性課程來增進柔軟度。

　　第三、每星期、最好能每天，累積三十分鐘的輕度及中等強度有氧運動（如快走及園藝）；訓練肌力及肌耐力的阻力訓練，則建議每週兩天；此外，每週要參與二～三次伸展課程，以增進柔軟度、平衡及敏捷性。

三、木球運動

　　體適能是身體的適應能力，好的體適能就是人的心臟、血管、肺臟及肌肉組織等都能發揮相當有效的機能。健康體適能包括肌肉力量、肌肉耐力、柔軟性、心肺耐力及身體脂肪百分比五大要素，技巧體適能則是個人運動競技能力表現，包括敏捷性、平衡感、協調能力、速度、反應時間、瞬發力等。運動在健康上具有很多好處，在心肺循環系統方面可以增強心臟機能、提升氧氣攝取量、舒緩輕中程度高血壓症、改善血液的成分。

　　木球運動是發明人為了喜愛高爾夫運動的雙親而設計，老人對於身體活動的需求隨著年紀漸趨於靜態，專家學者均建議老人應規律的運動來增進身心健康及延緩老化，以減少醫療成本之負擔。「運動」，是一種有計畫、有組織且具重要性的體能活動，其主要目的是促進或保持體適能，而規律運動是指一個人能持續的、規律的進行運動。木球運動對老人身心健康之效益，並提出推動長者生理健康的休閒活動策略：（葉秀煌，2009）

　　一、提供舒適的運動環境及安全的球道設計，推動社區普設專用球場就近參與。

　　二、辦理常態性長者活動與指導，促進長者互動與社會關係，促進參與意願。

運動可以多消耗身體的能量、運動有抑制食慾的效果、運動在減肥效果上，可以擴大脂肪的消耗，而減少非脂肪成分的流失、運動有助於預防成年前脂肪細胞數的擴增，也可以促使成人脂肪細胞尺寸的縮小、運動有助於調低體重的基礎點、以及增強健康體適能。

四、方塊踏步運動

方塊踏步運動（square-stepping exercise）是由日本學者重松良佑和大藏倫博共同開發的一種針對高齡者預防跌倒設計的運動模式，它涵蓋了「運動醫學」、「健康體力學」以及「老年體育學」三項基礎知識。藉由方塊踏步運動的正確實施，鼓勵更多高齡者來參與這項休閒運動。相較於一般高齡者適合的運動，如：健走、爬山、重量訓練、太極拳等，方塊踏步運動可以在室內進行，不受到天氣或外在環境影響。而且該運動操作簡單易學且富有趣味性，參與人數可少之一人，多之團體多人進行，參與年齡層範圍廣，實施用途亦可作為遊戲方式進行或是休閒運動，甚至作為運動員體能訓練皆可多元運用。讓更多高齡者可以從最簡單的踏步運動開始，成功擁有獨立自主、健康、活力、幸福的活躍生活。（洪如萱，2014）

自醫學角度，人類老化的生理改變有四大特色：全面性、漸進性、退化性及內在化。而老化會發生在於包括皮膚、肌肉骨骼、心臟血管、呼吸、神經、消化、內分泌、泌尿生殖與特殊感官等系統，較明顯的特徵有：皮膚出現皺紋、白髮，以及視力、聽力、反應時間、注意力、集中力輕度到中度的改變等。因此在制定老人運動方式，需考量每位老年人在運動需求、健康狀況與體適能程度上的獨特性，以利身體活動。休閒運動是高齡者必備的一項休閒技能，將

能為高齡者帶來許多益處。現代生活相對傳統來得優渥，一般人吃好喝好，卻缺少時間進行健康保健的活動，加之各項生活壓力龐大，以致長者「聞病色變」。從許多研究中證實，規律的運動能有效提升高齡者身心健康，減少慢性疾病的危險因子，有效預防高齡者逐漸退化的身心健康功能。

運動休閒屬於休閒活動之一環，其差別在於運動休閒具有強化身體的功能。由於老年人由於其閒暇時間增多，因此更需要休閒運動來打發時間，參與體能活動可以預防疾病、加強腦部運作，以及延遲老化同時藉由休閒運動來調劑情緒、促進新陳代謝、維持身體健康，尤其可以結交朋友、擴大人際關係、重現生命的樂趣。因此，在休閒活動中引入運動的觀念，則能達到健身的目的。

在人與運動的關連性方面，除了自身從事運動之外，還包括享受運動或支援運動。所謂享受運動，不僅只在振興運動方面，從國民生活品質的提升與有閒暇生活的觀點來看也是具有其意義。在運動支援方面，例如在加入志工，積極參與振興運動的同時，還可能一邊自我開發，實現自我。人們透過與運動多樣的關連性，在生涯中實現豐富的運動生活。

參、推動生理療癒的方式

人類的生理功能巔峰時期大約在三十歲前，之後就會開始衰退，肌力、精力、體力慢慢流失；用進廢退的原則，驗證在不重視身體活動的老年人身上，正是老年人生活品質每況愈下的事實所在。老年人卸下職務工作的歸屬感與滿足感，所面臨的就是角色轉變問題；而在時間運用上更有彈性來享受閒暇生活、擁有更大的活動空間及

照顧自己的健康，應積極主動培養健康生活模式，增加與家人、老朋友相聚的時間，要鼓勵他們走出家庭，參與社會性活動，維持身心靈的健康均衡，提升身體機能達到最適狀態，將高齡期視為人生舞台另一個出發點，做好生命規劃，並對未來的生活有所準備，以經驗分享來提高生活品質。

長者的活動從幾個核心概念出發，包括律動、能量和團體動力。活動進行時以律動性音樂為媒介，一方面透過肢體律動，激活長輩的生物共振波，透過主動式的肢體運動，強化手腳末梢和肌肉的能量；一方面透過團體活動，激發長輩正向的情緒，促進體內自然產生更多重要神經傳導物質，達到自我療癒的功能。最終則希望提升長輩的幸福感以及機構的照顧服務品質。為了確實運動能帶給老年人健康的益處，選擇運動項目前應先請教醫師，且運動前請參考以下的建議：

第一、穿著寬鬆的衣服及大小合適的運動鞋，不要在高溫或極低溫下運動。

第二、運動前應先做暖身運動。了解運動時的生理反應，另一方面，必須注意環境氣候的變化、運動項目的選擇和運用適當的運動方法。

第三、依個人能力選擇運動。每個人的體能狀況各有不同，因此適合的運動量也就不一樣，原則上不應該做到有明顯不舒適、很吃力、很痛苦、或很疲勞的感覺。

第四、運動量的增加，要採循漸進的方式。最適合老年人的運動以溫和、不激烈為原則，如散步、體操、騎固定腳踏車；此外屬於中國傳統文化的太極拳、外丹功、香功等，皆為老年人相當適合的運動項目。

　　第五、運動時要注意身體與心理的感受。不適當的運動卻會給患者帶來危險，因此在從事運動前，應請醫師徹底檢查，並和醫師討論，找出適合的運動項目。

　　第六、運動健身應持續有恆心。以能夠到達舒適、合理用力的程度或有輕微疲勞產生較適合，且絕對不可勉強。

　　第七、將運動融入生活當中。適度的運動可以促進血液循環，增進身體機能，預防疾病發生，使老年人能應付日常生活中的工作，而不覺得自己逐漸衰老，進而達到健康與快活的人生。

　　第八、避免危險的一些作法：不可摒氣用力，因摒氣用力時胸膛內的壓力會驟然增加許多，減少靜脈血液的回流，心臟輸出的血液也相對地減少，腦中一旦缺血，很可能發生頭暈或昏倒的現象。

　　第九、因適度的運動來改善身體功能，運動後注意把汗擦乾，儘快沐浴，補充水份。

　　第十、運動要持之以恆，每週至少三次，每次大約 三十分鐘，在飯後一至二小時為佳。運動環境的選擇以安全為原則，以免發生危險。

　　人類的構造和機能不是為靜止而設計的，而是為活動而造的。骨骼、肌肉和心臟、血管等都需要適當刺激，才能維持原本的功能。有人認為上下樓梯、站立招呼顧客、或做家事……運動量就夠了。其實是錯誤觀念。因為此量不足以提升體力與耐力。當人類年長時，隨著心血管功能的減退，大腦面積與厚度明顯變小，造成大腦神經的萎縮死亡，造成認知功能退化，這種大腦皮質神經元灰質區會隨著年齡增長而日漸萎縮變小，且萎縮的大小與認知功能衰退成正比。休閒運動是人類日常生活中不可或缺的元素，它能使人們愉快、輕鬆、滿足、調和情感、促進健康、並增加豐富的生活經驗，而不計較利害得失。

表 8-5　避免運動傷害的作為

項目	內涵
運動前	1. 最好能做健康檢查，以確保身體在運動的安全性。患有心肺疾病或是肌肉、骨骼受傷或身體不適情況下不宜運動。 2. 充分的熱身運動，使身體可以逐漸適應大幅度活動，避免運動時拉傷。 3. 選擇安全的運動項目、運動設備與場地，尤其是合適的運動鞋，對預防膝蓋、腳踝受傷具有功效。 4. 飯後不宜立刻運動。
運動中	1. 不宜做激烈與長時間運動。 2. 適度補充水份，調節人體體溫以防熱衰竭。 3. 運動時若有胸部疼痛或心臟不舒服，應立刻停止。
運動後	1. 做伸展操，使身體肌肉逐漸放鬆。 2. 充足攝取足夠的營養、水分與適度休息。 3. 若每次運動，不舒服現象一直持續，應立即尋求醫師，找出原因。

（資料來源：作者整理）

　　隨著醫藥科技的發達，研發許多過去視為重症疾病的解決之道，使人類預期壽命增長。但是，時代的發展卻似乎也趕不上疾病蛻變的腳步，各種慢性病症出現，使民眾健康並為增進，困擾著一般民眾。生理機能隨年齡增長而變化，構成人體的各種器官，如神經系統、內分泌系統、循環系統、呼吸系統、消化系統、泌尿系統、生殖系統等，這些器官的老化會給各自的生理機能帶來變化。這些老化伴隨著體內平衡的下降，造成了抵抗力和適應能力的衰退，並容易發生各種疾病。世界衛生組織針對增進老人活力生命（active life expectancy）及延緩身體衰弱，訂定「老年人身體活動指導人員培育之國際課程指導原則（International Curriculum Guidelines for Preparing Physical Activity Instructors of Older Adults）」，提供完備的訓練課程。

　　休閒運動服務類型頗為多元，諸如：簡易老人按摩及手指與腳趾運動（刺激末梢神經運動）、健康十巧手、八段錦、上肢簡易伸展等運動。以有系統性的規劃身體移動、姿勢或生理活動，提供個人能達到預防損傷、改善或提升生理功能、減少健康相關的風險因子，使體能與健康福祉處於最佳狀態。健康促進係鼓勵民眾避免有害健康之生活方式，包括抽煙、飲酒、藥物濫用等。以由淺入深的學習與互動，針對老年人最容易退化的四肢肌肉機能以及局部機能為主，並針對身體狀況不同的老年人，設計出簡單容易學習且訓練目的運動課程，從而為老人福利機構導入適當合宜的休閒運動服務以提升照顧品質。

　　基於健康體適能對老年人的重要性，考量老化帶來的神經系統相關的運動機能、神經機能、感覺機能或是精神機能一般亦會伴隨老而衰退。運動對於長輩具有正面效應，包含：提升正面的心理情緒、降低及改善焦慮症狀、壓力調解、提高自信心和安全感、感善身體形象……等。美國運動醫學學會（ACSM）與美國心臟學會（AHA）於二〇〇七年，針對六十五歲以上老人提出健康體適能的最新指導原則。其內容包括：（一）培養運動習慣；（二）有氧運動原則；（三）功能性的健康；（四）肌耐力訓練；（五）身體柔軟度訓練；（六）預防跌倒運動；（七）適當運動量。（Nelson, et al.，2007）。透過老人的健身性休閒活動，將能提升身體心肺、肌肉適能，達到活絡筋骨、促進血液循環與維持活力的效果，進而訓練老人協調、反應與平衡能力，達到身體機能的改善，以避免跌倒意外發生，有助於身體保健，達到生理性健康功能。因此，「適度且有效的運動」是改善健康狀態，促進健康的重要元素。

肆、推動生理療癒的成效

隨著年齡的增長而老化，使得大腦、末梢神經、身體機能、認知能力……等的退化。身體生理上的健康與否最能影響高齡者日常生活功能或行動範圍寬窄遠近、活動能力的限制的重要指標。健康促進行為包含個人對身體、情緒之管理，更須著重營養、運動、衛生習慣、避免危險因子、增加身體免疫力等行為。良好生活習慣的培養不僅能保持良好的生理健康，在良好生理健康的基礎下，更讓人有餘裕衝刺事業、照顧家庭、和諧人際，進而兼顧心理、人際、環境各方面的健全發展。良好的生活習慣不外乎上述一再強調的規律作息、飲食正常、保持運動……等。

一般常見的運動項目，例如：散步、爬山、游泳等，均能提升體能，但卻非全面性，因此建議實施運動前，先接受體適能測試，了解目前體能狀態並針對較弱的體能，經過適當運動計劃，逐漸改善體能。如果平時沒有時間運動，可以利用身體活動機會，達到運動的目的。例如：伸展操、走樓梯取代搭電梯。擦地板、溜狗或倒垃圾取代散步，只要身體四肢均有活動即達到運動目的。運動對長者身體的組織，實有莫大的益處：

第一、運動可以增進長者神經系統的協調性，使反應能力較強，手腳敏捷。

第二、運動可以增進血液循環流量暢適，減低血液中的膽固醇，加強心臟機能，運動後脈膊回復正常時間縮短，肺容量加大，肺功能增強。

第三、運動可以增進肌肉的力量、加強肌肉的耐力、消耗體內的脂肪。使血管保持彈性，防止心臟病的發生。

　　第四、運動可以活動關節，使長者的關節靈活，免致過早老化，影響日常生活行動，使關節韌帶鬆弛，免於硬化。

　　人體四肢的肌肉，一般都被認為只在走路或拿東西才用到，實際上尚有一種非常重要的功能－促進氧的攝取。當四肢運動時，部分的新陳代謝增加，氧的需要量隨之增加，四肢的血管便會擴張，並促進肺泡的活動量，結果血流量增加，身體對氧的攝取量也提高，且脂肪、醣類的燃燒都需要氧的參與，變成生命所需的熱能，熱能的產生增加，因而促進心臟、肺臟的機能；肝臟的解毒作用，使人渾身滿是活力。如果體內有脂肪屯積或其他新陳代謝的廢物蓄積，氧氣又不充足時，醣的代謝便在氧化的過程中斷，醣不完全變為二氧化碳和水，而以乳酸作為代謝的終產物，積蓄在體內，容易疲勞。所以運動對健康是非常重要的。美國運動醫學學會於一九八八年提出發表《老年人的運動與身體活動（Exercise and Physical Activity for Older Adults）》，明確指出，經常的從事規律運動及身體活動能提升老人的日常生活功能性及健康，不僅在生理上能促進心血管功能、降低罹患心臟病及糖尿病的危險因子、減緩肌肉質量及肌力老化、減少骨質流失、預防跌倒，在心理上還能增強自我認知、降低憂鬱症、及提高自我控制的能力，也能增進老人的生活獨立自主性及生活品質。

　　老年人運動的效益可以分成生理及心理兩部分。

　　慢性疾病的累積或急性疾病的症狀、中風以及失智症、巴金森氏症或癌症、跌倒，都有可能是高齡期生活中的一種危機或限能失能機會，使得高齡者更須依賴他人的照顧。為了確保安全，六十五歲以上的健康老年人或五十歲以上患有慢性疾病，以及部份身體機能受損的成人，在進行運動之前應先向醫生或健康指導員討論自身的健康狀態，並與他們一起擬定運動處方。只要老人能從事規律的休閒

表 8-6　老年人運動的效益

項目		內涵
生理的效益	心肺耐力	有氧運動可以增加最大攝氧量，改善血液循環，減緩心肌老化速度，如：可以走的比較快、比較遠、比較不會喘等。
	肌力	肌力訓練可以刺激肌肉蛋白質的生成，減少流失，增加肌肉纖維的直徑及強度。
	肌耐力	肌耐力的維持及改善有助於老年人維持日常生活活動的獨立性。
	平衡性	藉由動作本身刺激神經通路的連結，縮短反應時間，增加動作速度，改善平衡、協調性及動作品質，預防老人跌倒。
	柔軟度	活動關節面及伸展周圍的軟組織，可以預防關節的僵硬並增加關節活動度。
	身體組成	低強度長時間的有氧運動幫助燃燒脂肪，減少體脂肪百分比；肌力訓練則可以增加肌肉量，這兩者對於老年人之基礎代謝率（Basal Metabolic Rate, BMR）及總能量消耗都是非常重要的。
心理的效益	促進心情	運動可以放鬆心情，減低不安及焦慮感，幫助提升睡眠品質。
	改善心智	老年人會有記憶力、認知能力的退化，運動可以增加大腦血流量，改善記憶力及認知能力。

（資料來源：作者整理）

活動，對自我的肯定和情緒的舒解有積極的幫助，且能增強體能，減緩衰退的速率，預防慢性疾病的發生，有增進老人生活品質，減少醫療支出等效益。Ardell（1979）更增加且重視了人與環境間的互動，而修改擴展為：（一）自我責任（self- responsibility）、（二）營養的認知（nutritional awareness）、（三）壓力處理（stress management）、（四）健康體能（physical fitness）、（五）對環境的敏感性（environmental sensitivity）等。

　　就目前各國的作法而言，老人運動的推廣，單靠消極性的收容

安置場所、社區公園場地，以及自發性的參與老人休閒運動和義務性的老人運動指導，是不足以解決老人運動的問題。因此各國多以積極態度研訂政策與發展推廣策略，期使老人不必陷入加速老化、身心健康急速惡化，而徒增更多社會成本與資源支出的壓力。休閒活動的功能在生理方面，可維持老人日常生活所需之身體機能、減少心臟血管疾病、骨質疏鬆症、糖尿病等發生。若是有規律性活動和運動將對身體健康有相當益處（Wilson，1991）。

休閒不僅意味著人們從勞力活動中脫離而出，並顯示著人們從滿足基本物質生活需求後，進而追求精神生活，即為一種自我實現的理想追求。從事休閒活動不僅可以紓解壓力、具有娛樂、放鬆的效果，還可調劑身心、提供愉悅的經驗。因此，休閒也被視為是平衡生活或用來制衡生活壓力的一種重要的方式及衡量身心健康的指標。（Linda Trenberth，2005）

老人健康體適能，又稱功能性體適能，係指讓老年人擁有自我照顧，並增進良好生活品質所必要的健康體適能。構成老年人功能性體適能的要素有：肌力、肌耐力、心肺耐力、身體柔軟度、平衡能力、協調能力、反應時間與身體組成八大要素。基本上老人功能性體適能是一般成人健康體適能的延伸，由於老年人因生理老化現象，其平衡能力、協調能力、反應時間日益變差或變慢，容易發生跌倒事件，造成久臥在床的現象，進而造成體能快速衰退。

老人受限於體力衰退因素，年紀愈增長，則其身體活動範圍愈侷限某些生活活動，所以生理失能亦影響休閒活動的選擇類型。因此，大眾在不同的生命週期階段參與休閒運動時，其受到本身條件、資源、需求等的不同，對於可獲致的效益有其特殊性。健康促進係以生理健康為目的，該範圍涵蓋個人、家庭、社會安寧幸福。

運動可以改善與促進老人生理、心理及社會功能，規律運動可以預防疾病發生與降低失能的機會，為了維護高齡者心肺適能及心血管循環系功能、維持適當的體重，需要從事低強度較長時間的持續性全身運動。休閒活動的動機和滿意度是隨著生命週期的不同階段而變化。

結語

　　鑒於老人議題已是世界所關心，老化的過程需從生理、心理及社會文化三個層面來探究，如此能更全面的了解老化所帶來的問題，並針對問題提供解決之道。透過休閒活動的參與，可滿足老人對老化事實調適的需要，提供生活調適的機會，並發揮其最高的自我照顧。對於老人運動政策的研究與重視，已引起世界各國普遍的重視與關切，對於老人運動的加強與改善，亦已成為各福利國家的主要施政目標，對於推展老人運動均不遺餘力。

　　運動即良藥（Exercise is Medicine），但是該怎麼讓長者願意運動呢？以綿密的活動安排，讓觀望的長者覺得好玩，揪團去運動，樂趣多、動更多。健康係指身體毫無任何疾病的病徵（signs）與症狀（symptoms），病徵與症狀不僅是醫師用以判斷身體生病或健康與否的標準，病徵與症狀也意味著某些正常生理機能出現了某些負面狀況或有所下降，有賴治療以回復至原本「健康」的狀態（李卓倫，1985）。僅是「無病」並不能代表一個人的健康狀態，健康除了人的器官組織如心臟、肺臟……等無病正常，並且在正常機能的運作下，人體能夠擔負工作、生活、娛樂，並且能應付突發狀況。

第九章　促進長者心理療癒的休閒活動

前言

　　Dumazedier（1974）認為自由時間，係指個人工作之外可以自由運用的時間，而休閒則是在自由時間內除去為求生存或必須行使的責任，例如：吃飯、睡覺、照顧家庭、公共事務等之後的剩餘時間。對於退休後的老人，已除去工作的責任，日常生活扣除必要時間以外的空閒時間皆可為休閒。

　　長者在其身心功能呈現衰退趨勢，係因自然老化，或因疾病而生，老化易罹患疾病，疾病加速老化。無論是老化或疾病狀況，均可在老年人身上出現身心病徵或障礙，如混亂、失憶、尿失禁、跌倒、行動不便、失眠、吞嚥困難、及感覺喪失等，還有稍異於平常的情緒與行為型態，影響老年人獨立自主的社會生活能力。老年人常有長久的既往歷程，其健康問題的潛伏期長且界線未必清楚，且常持續進行著，多伴有健康上的危險因子，不利於健康的行為。因此，老人在精神心理方面隨年齡發展有許多值得關注之處。

壹、長者心理療癒的重要

　　各種隨年齡增加的健康問題與潛藏的身體健康弱勢傾向，無可避免地隨著主客觀環境而有所改變，此種趨勢隨著年齡的攀升而累

增，引發健康與照護的需求。老年人健康問題在身心之外，常有合併（co-morbidity）、併發（complication）、累積（cumulative）、加成（synergistic）的情況，以慢性疾病居多，彼此間交互影響著；其表現的症狀或病徵，如茶飯不思、食慾不振、便秘、眩暈、寡言、失眠、疼痛、紊亂、體重喪失或減輕……等。調適（adjustment）是一種對內外環境變遷的順應過程，隨年齡的增長而導致身心引發持續衰退老化，即需要有此順應過程，以應生活與健康的需求。因此，必須要有良好調適方能確保身心社會各層面之妥適狀態。在落實老人照顧時，必須對老人及老化的社會心理有所了解，否則難論及其他。

隨著生活環境改善與醫學科技的進步，人類壽命逐漸延長，因此高齡化所帶來的人口結構轉型，已成為世界各國最顯著的社會變遷之一。健康的涵義已不再像過去僅狹義的注重生理健康，心理健康對人的影響也很重要，甚至心理上的疾病亦有可能連帶影響生理上的正常運作。心理包括個人的思想、情緒和行為。情緒對健康產生直接的影響，良好的情緒給人體適度的刺激，協調大腦皮質、神經、體液的調節，增進健康。反之，不良情緒會給皮質帶來惡性刺激，使血壓升高、心跳加快、胃腸功能紊亂、食慾減退以及機能抵抗力下降。經常保持精神愉快，心情舒暢是人體健康的重要因素。笑是心情愉快的表現，笑能使大腦皮質得到良好的刺激，能使全身肌肉、心臟、血管及內分泌調節都得到良好的活動。

從臨牀實踐和心理學研究證明，有害的物質因素能夠引起人的軀體疾病和心理疾病，有害心理因素同樣也能引起人的身心疾病。老人在身心功能方面，與年輕人有所差異，其生理的差異大部份可以預料或推估；很多疾病在老年人身上常呈現無症狀（asymptomatic/symptomless），然而，精神、心理、行為、社會方面則不然，充滿著

諸多未定的因素，而且年事愈高，愈是如此。生理健康的重視、實行自不待言，但心理健康的的概念，仍待對其心境、思想、情緒、情感、態度、動機、行為舉止、人際適應，長年生活經驗了然於心，否則必充滿許多不可預測之部份。

老年人在精神、心理、行為的發展，可分兩大方面，一為與生俱來者，例如性別、健康狀況、家庭背景等；另一方面，是後天所型塑者，例如成長經歷、罹病或疾病狀況及社會經濟地位等。美國心理學家 Erikson, E.H.提出「心理社會發展論」，將人生發展分為八個階段。最後一個階段為「老年期」，有些人「完美無暇」，有些人卻「悲觀沮喪」。前者回首前塵，自認心安理得，所以安享餘年。後者毀恨舊事，徒呼負負，所以孤寂無趣、晚景悽涼。醫學研究表明，憂鬱會使人體產生一系列的病變，如心血管系統、呼吸系統、消化系統、泌尿生殖系統等病變，影響人們的健康和長壽。這是因為人長期處於精神憂鬱狀態，人體會產生過多的腎上腺素和皮質類固醇。它不但會降低人體的抵抗力，還會加速產生單胺氧化酶，單胺氧化酶會加速衰老進程，造成麻木、沮喪和疲倦。

Erikson 提出這項理論的用意是，要及早化解「頹廢遲滯」、「悲觀沮喪」這種人生階段的「發展危機」，以免妨礙之後的發展，以致降低生活滿意。老年人健康問題的表現常不很典型（atypical manifestation/fashion）；或症狀隱晦不明表現者。有些情況可能是老化所造成，有些則是疾病使然，兩者常共同促成身心功能的衰退。是以，銀髮族的身心調適除了「養身」注意身體的保健之外，更要「養心」。

近年來，老年性精神病發病率也有增加趨勢，老年期常見的心理精神疾病主要表現在以下幾方面：

表 9-1　老年期常見的心理精神疾病

項目	內涵
黃昏心理	因為喪偶、子女離家工作、自身年老體弱或罹患疾病，感到生活失去樂趣，對未來喪失信心，甚至對生活前景感到悲觀等，對任何人和事都懷有一種消極，否定的灰色心理。
自卑心理	由於退休後經濟收入減少，社會地位下降，感到不再受人尊敬和重視，而產生失落感和自卑心理，可表現為發牢騷、埋怨，指責子女或過去的同事和下屬，或是自暴自棄。
無價值感	對退休後的無所事事不能適應，認為自己成了家庭和社會的累贅，失去存在的價值，對自己評價過低。
不安全感	有些老年人對外界社會反感，有偏見，從而封閉自己，很少與人效，同時，也產生孤獨無助的感覺，變得恐懼外面的世界。
精神障礙	有些老年人，如果缺少規律的生活，又很少參加群體活動，或是家庭中夫妻關係，親子關係不和，生活沒有愉悅感，就可能誘發各種精神障礙，如神經衰弱、焦慮症、抑鬱症、疑病症、恐懼症、強迫症、失憶症等。總體而言，老年期的精神障礙發病率略高於其他年齡裏。
精神疾病	老年性情感性精神病，老年性癡呆，老年性精神分裂症，由於某些慢性疾病引起的大腦衰退和心理變態等。

（資料來源：作者整理）

　　人都會走上變老、身體機能漸漸退化的這條路，但要如何在退休後、身體活動力慢慢減弱後，還能有年輕的心、願意學習新的事物、並快樂的過每一天，是「高齡者的休閒療癒」所關懷探索的。休閒在心理方面的表現是以心靈上的自由，感覺的愉悅與精神的放鬆為主。老人心理健康促進的功能，促使長者具備老化過程的基本知識，包括：因老化產生的生理、心理、社會支持系統的變化，所產生的疾病、精神與家庭關係影響。透過醫護衛教宣導、心理健康促進活動等方式，提供長者學習如何面對憂鬱與焦慮等情緒的管道，進而提升老人心理健康。

表 9-2 老人心理健康促進的功能

項目	內涵
維持生活能力	對個人、團體或社區的生活，有能力保持彈性與合理的控制。了解心理健康與生理健康、社會參與及經濟等多面向關聯，透過跨領域思維與不同方法促進整體健康。
增加心理應對	能以某種有效的方式，處理應付重大的災變及壓力與自我調整，部分長者可在統整後，重新出發。
紓解心理壓力	紓解生活中的緊張氣氛，學習運用正向思考，減輕日常生活事件造成的心理挫折和壓力。
提供社會參與	推廣健康老人擔任志工，強化年長志工的自尊，同時長者間有共通語言，被服務的長者更容易融入。
導入靈性關懷	探索生命的價值與靈性力量賦予的意義。

（資料來源：作者整理）

　　成功的心理健康促進活動，須具備有實質幫助性的支持系統，如：情感性的、生理的、社會支持的，並提供民眾多種方便使用的方案，多元的活動場域。過程必須觀察並調整心理健康促進活動的基本元素，從老人心理狀態的自我覺察開始，到生活控制力與心理應對的提升。協助長者採行有助於維護和增進健康生活方式的社區發展和個人策略。

　　朱自清曾為詩：「但得夕陽無限好，何須惆悵近黃昏。」就是一種不需要考慮生存問題、心無羈絆的狀態，意即古希臘哲學家所推崇的沉思、從容、寧靜和忘我。因此，休閒是對意識、精神、個性的開發。把休閒視為「一切事物環繞的中心」，人恰當地利用閒暇是一生作自由人的基礎。（李仲廣，2004）參與活動可幫助老人感覺較佳及健康的狀態，當老人居於家中而沒有日常活動時，他們較少感到健康狀態，但是參與社交活動者能營造健康的感覺（Matsuo，2003），而且社交活動可以增進心肺功能及耐力、增加肌肉張力、促進平衡、保持體力，對於退化中的機能予以刺激，有復健的功能。

　　心理諮商醫生蓋·溫奇（Guy Winch）「為何我們都需要情緒急救？」點出人們在健康認知上一直存在的盲點：當身體受傷（例如跌倒流血）時，人們會知道要趕緊處理傷口，但遇到心理傷害（例如孤獨寂寞）時，人們卻只會一直輕忽，而讓問題惡化下去，強調心理保健的重要性。心理健康的人，能保持平靜的情緒，敏銳的智能，適應社會環境的行為和愉快的氣質。老年人並非對生命的浮沉免疫，而是要將失落的概念轉化成一種挑戰，藉由療癒休閒予以克服，或由悲傷輔導予以適應，讓老年人可以從接受功能上的缺失來思考重建工作，並進一步研究如何改善生活。

　　人不僅是一單純的生物有機體，而且也是一個有思想、有感情、從事勞動、過著社會生活的社會成員。人的身體和心理的健康與疾病，不僅與自身軀體因素有關，而且也與人的心理活動和社會因素有著密切關係。導致高齡期精神的限能失能，並不純然是年老生理因素，社會心理壓力以及當事人面對壓力的因應能力，都可能造成高齡期的某種程度或輕重度的精神症狀。輕者恐會睡眠障礙、失眠，而重者則為常見的憂鬱症，其次有妄想症、恐懼症與焦慮症等。Orem（1995）認為健康促進在於增進潛能並進入更適當的功能狀態；正如同澳洲心理健康協會將心理健康分成 P.O.W.E.R.五個層面：

表 9-3　老人心理健康的內涵

項目	內涵
正向 （Positive）	情緒穩定，善於調適；正向的自我態度（Realistic self esteem and acceptance）與自主與積極（Self-direction and productivity）。性格溫和、意志堅強、感情豐富、具有坦蕩的胸懷與達觀的心境。

項目	內涵
樂觀 （Optimistic）	性格健全，開朗樂觀，體認現實（True perception of the world）。情致不能老、興趣廣泛，絕不能有失落感，把生活搞得豐富多彩，十分完美。看問題客觀、現實，具有較強的自我控制能力，適應複雜的社會環境，對事物變遷始終能保持良好的情緒。
全人 （Wholistic）	認知功能基本正常，成長與自我實現（Efficient self perception）以具備生活整體文化。待人接物大度和善，不過分計較，能助人為樂，與人為善，給自己確定比較實際的生活目標。
享受生活 （Enjoy）	有一定交往能力，人際關係和諧，維持關係與關愛（Sustaining relationships and giving affection）產生社會的連繫感。積極熱情興致勃勃地參加各種有意義的活動，做到老有所養，老有所為，老有所醫，老有所學，老有所樂。
心理韌性 （Resilience）	社會適應良好，能應對應急事件，人格與行為控制（Voluntary control of behavior）形成因應機制。充分了解自我。悅納自我、相信自我，對自己的能力能夠做出正確、恰當的估計，對自己的前途和成功充滿信心。

（資料來源：作者整理）

　　對心理疾病的抵抗力與免疫力不斷下降，是長者所面臨的嚴肅發展課題。如果一個人總是惶惶不可終日，怕這怕那，焦慮恐怖不斷、生活痛苦不堪、生命受到傷害，就不可能有健康的心理。老年人健康問題的表現有些可能是老化所成，有些則是疾病使然，兩者常共同促成身心功能的衰退或限制。心理健康是指人們對於環境及相互間具有高度效率及快樂的適應情況。不僅是要有效率，也不僅是能有滿足之感，或是能愉快地接受生活的規範，而是需要三者具備。

　　Brubaker（1983）則認為健康促進是導引自我成長，增進安寧幸福的健康照顧。藉由環境中美好事物的接觸與撫慰，心靈得以放鬆，藉此鼓勵長者表達心裡的感受，可使得無望或寂寞的情緒轉換成有希望、有歸屬的感覺，提升了心靈上的和諧與平靜。

貳、長者心理療癒的種類

衰老是人類壽命中的一種自然規律,人的一生經童年、青年、
壯年而至老年,到一定年齡就會逐漸出現一系列的衰老象徵,衰老是
一種生理性衰退的漸進過程。老年人之身心社會感覺普遍衰退,協助
訓練其身心社會感覺屬老人照護的方法之一。美國國家衛生研究院於
一九九一年成立「另類醫學中心」(Office of Alternative Medicine),隨
後擴充為「國立輔助暨另類醫療中心」(National Center for Complementary
and Alternative Medicine),專門研究各種輔助與另類療法效應,以評
估融入老年慢性疾病及醫療的可能性(余家利,2009)。由於每個人
的心理活動,很大程度上取決於它所處的環境。老年人諸多心理不
適,追根溯源是生活中缺少積極健康、豐富多彩的生活內容。這種
融入輔助療法的照護現象,反映在老人養護尤其明顯。主要因為老
年人「活著的品質」比「保持活著」更為重要。由於「生理—心理—
社會」相互影響、且相互回饋、相互効力,所以人類的「身—心—
靈」健康更是需要「整體」照護,多元治療的內涵並無固定名目。譬
如各種表達性藝術治療—音樂治療、繪畫治療、舞蹈治療、戲劇治
療、攝影治療、泥塑治療、沙箱治療、遊戲治療、園藝治療、動物治
療、音樂治療、精油療癒等多樣療法。

一、音樂療癒

音樂療癒於二十世紀七〇年代年代由美國神經科醫師艾伯特
(Martin Albert)和語言病理學家斯巴克斯(Robert Sparks)、漢姆
(Nancy Helm-Estabrooks)所開展,將音樂融入身體活動,透過靜心
冥想、律動呼吸和旋轉的課程,透過體驗營、工作坊、講座,甚至結

合芳療、SPA 療程的方式，以協助長者舒緩情緒，逐漸體認到音樂的療效。音樂在治療上之所以奏效，是因為音樂是所有藝術形式中最具社交性的，且能精確地反映當事人的生活與社會面。音樂治療已經成功地運用在高齡復建計畫中，尤其是那些受限於養老院的人們。透過感官刺激，音樂治療提升了生活品質，並協助緩和高齡者心理與生理的惡化（吳幸如，2008）。

適當音樂治療能給予大腦「良性的刺激」、「好的刺激」，使疲憊的腦部休息，恢復精神充分展現治療效果。藝術創作提供長者自我表達的管道，能藉由創作面對年長經驗，而非壓抑以對，同時能獲得抒發情緒和壓力的機會。再者，透過藝術創作能活化大腦的神經網絡，讓個人的經驗感受作有意義的連結，並增進社交互動，是支持老化與維持功能的重要關鍵。它可以幫助失智老人保持認知功能、延緩退化、活絡關節與肌肉的運作能力、還可以讓人的情緒愉悅開朗，又由於它常常是以團體方式進行，老人可以在團體演奏中產生群己一體感，改善孤獨與憂鬱的情緒。

為促進長者身心靈健康，在日常生活中適度地提供合適音樂有其必要性，利用音樂的特殊性，帶給參與老年人身心上的刺激，促進運動時的感覺和智能方面的改善，使參與者的身心和生活上有更好的改變。尤其中低音調、低音量、旋律優美的音樂提供；臨床在職教育方面，也可適當安排音樂治療的課程，以加強醫護人員對音樂的基本素養與技巧應用，進而減緩高齡長者的憂鬱情緒，達到照護品質提升的目的。

二、戲劇療癒

以活動來定義休閒，則是不受到外在的壓力，可以盡情地放鬆

自己並快樂地參與活動。因此,休閒行動即為在社會情境下,人們自己做決定,並採取有意義、開創性的行動。戲劇治療透過儀式性與個案本身的參與達到成效,其中參與的部份使用許多導演與表演上的技巧,達到傳達、解決的功效。戲劇治療透過戲劇歷程來促進改變,它運用戲劇的潛能反映並轉化生命經驗,讓個案可以表達並改善其所遭遇到的問題,或者維持個案的福祉與健康。戲劇能淨化心靈、釋放情緒,並具有矯正和治療的功效,對有心理障礙、社會困境、身心缺陷或需要實現自我的人皆能提供療效(李百麟,1998)。讓過去的經驗,與活在當下的自己互相交流,而隨著心態與時空的演進,對於經驗的詮釋、面對的態度都會產生改變。因此,個人藉由整合後的經驗便可以去把問題解決、改善,或是單純的發洩、釋懷。戲劇治療透過戲劇活動與身體工作,使參與者溫和逐步地訴說與整合生命經驗,以協助個人了解並減緩社會及心理問題。

藝術治療同時也是心理治療的一種,透過繪畫、音樂、詩歌、遊戲、園藝、陶藝、舞蹈、演戲等活動來進行。在戲劇藝術中,有許多訓練和創作方法,透過戲劇的活動,透過個案親身參與、體驗在劇場的元素之中,讓自身的生命,與所扮演的部份做互動、交流。可以幫助我們開發自己的潛能,針對人際關係、體能和智能加強,幫助我們有更美好的生活。戲劇進一步應用在教育和療癒上,還可協助參與者展現積壓已久、未能解決的心靈問題,重新詮釋個人困擾,了解與舒緩社會以及心理上的難題,解決內在的心裡痛苦與障礙,創造新的行為模式,達到自我療癒。戲劇治療師 Eleanor Irwin 說:「任何能幫助個人去享有一種更強烈的勝任感與存在感的經驗,都具有治療的性質。」

三、芳香療癒

　　休閒是人類物質生活與精神生活提升的結晶，不僅可作為由農業社會轉變為工業社會又轉變為科技社會的轉變指標，更是現代社會生活的重要象徵。芳香療癒（Aromatherapy），簡稱芳療，是指藉由芳香植物所萃取出的精油（essential oil）做為媒介，並以按摩、泡澡、薰香等方式經由呼吸道或皮膚吸收進入體內，來達到舒緩精神壓力與增進身體健康的一種自然療法。芳香療癒促進身心健康與平衡，喚醒身體療癒力的自然療法。最大的特色在於，精油不但能透過皮膚吸收來進入血液對身體產生作用，還能夠透過香氣來刺激嗅覺系統，只要聞到舒適的氣味，芳香分子的刺激就能到達腦部的邊緣系統，影響下視丘。下視丘是調整身體機能的中樞，因此香氣能夠引起身體各個器官的本能反應，芳香療法可以預防或健康保健，有助於改善身體的機能，發揮身心靈的影響力。

　　日本鳥取大學附設醫院浦上克哉教授推動的「運用芳香療法降低失智風險」的作法，針對長輩進長輩進行系列芳療，並且建置「芳療小棧」以提供完善的療癒。

四、園藝療癒

　　園藝可以作為一種輔助治療，改善治療對象的認知、感官機能、身體機能及社交。園藝治療（horticulture therapy）即利用植物、園藝、及人與植物親密關係為推力，結合精神投入、希望、期待、收穫與享受全過程，協助病患獲得治療與復健效果的方法。廣義的園藝治療包含景療（Landscape therapy）藉由景觀元素所組成的環境來作為刺激感官的工具，以達到舒緩身心、治癒疾病的目的。療癒景觀

組成元素包括植栽、顏色、石塊、水、鳥……等，尤其是植栽，對人類的身心有莫大的助益，植栽的顏色、釋放出的氣味、外在的質感……等，都能對人體有刺激的作用，可以消除疲勞、減輕壓力、鬆弛神經、控制情緒，甚至可以提升靈性層次。除了被動的景觀（being）外，實質的園藝操作（doing）也可以得到療效，可於其中獲得成就感與滿足感。園藝課程的安排上，從室內植物、作物生產、花藝行為、到景觀設計等都是極佳的項目。在治療效果方面，園藝治療主要是幫助心理病患穩定情緒或是改善肢體受傷者的活動功能。園藝療法最重要的部分並不是治療師本身，而是植物。治療師應站在監督與指導的角色擔任植物的助手，才能發揮植物無窮的力量。

「園藝治療」具有影響生理、心理、與社會健康的效益，Clark-McDowell（1998）提出園藝療癒的關鍵不僅是植物，更是人類與自然環境間的結合，透過環境自然的變化，使得心靈與精神得以振作。當環境經過整體建構性規劃，且選擇適當建築材質即可達到物理治療、職能治療等功能，不但符合使用者需求，同時達到有效改善與減緩患者視幻覺、迷失（走失）、錯認等問題。「園藝治療」成為一股潮流，尤其是對於銀髮族群的身心改善，都獲得許多顯著的成效。園藝紓壓藉由觸覺、味覺、聽覺、視覺及嗅覺五感刺激，增加大腦與肢體活動，使長者減少心臟病、糖尿病、高血壓等慢性病發作機率。此外，對培養自我的獨立、維持清楚的意識、穩定情緒以及建立社交技巧等，都有良好的作用。

五、藝術治療

藝術治療是一項伴隨心理學迅速發展而興起於二十世紀初，依據美國藝術治療協會（American Art Therapy Association，AATA）的

定義是：藝術治療是一種心理治療介入方式，允許人們透過口語、非口語的表達及藝術的經驗，去探索個人的問題及潛能；協助患者透過自發性心象（spontaneous image）呈現壓抑在其內心的負面情緒，一方面透過美感的經驗，讓患者轉移注意力在創作樂趣中以減輕身心痛苦，進而發現自己的潛能，肯定自我（曾湘樺，2002）。其包括視覺藝術治療、遊戲治療、舞蹈－運動治療、音樂治療以及詩詞治療，提供了人們非語言的表達和溝通的機會（賴念華、陳秉華，1996）。

隨著年齡老化，高齡者會產生某些生理、心理疾病，憂鬱是高齡者最常出現的心理情緒問題，其症狀，如缺乏精力、動作遲緩緩慢、睡眠障礙、食慾不振、體重減輕、持續悲哀、焦慮或感到空虛、睡眠問題、經常哭泣等。過去研究指出要改善高齡者憂鬱症狀，可以透過社會支持與休閒活動，因為休閒活動及社會支持可幫助人們抵抗壓力、減少疾病發生，進而幫助及維持生心理健康（Charles，2007）。

六、寵物療癒

寵物治療為非藥物治療法之一，透過專業動物輔助治療師指導，讓長者透過觸覺、嗅覺、互動等行為，來正向刺激腦部功能、延緩退化，改善情緒及語言表達，並提升人際互動、自信心、睡眠與生活品質，同時藉由認知訓練來重新安排、參與日常活動，以達到維持其獨立功能並調適老化帶來的困擾，改善患者生理、社會、情緒或認知上的功能。

動物輔助治療不是一種把戲，而是一種利用人與動物間具有自然療癒力量的關係，將動物做為治療媒介，經由治療者以系統性、計畫性的方式介入去達到緩解、治療個案的目的。「狗醫生」又稱療癒犬或陪伴犬，在許多先進國家都相當普遍，全球有許多案例證實，

藉由狗狗的陪伴可以讓孤單長者或病患保持良好心情，促進免疫系統活力，使得人們更樂觀開朗。狗狗的陪伴對人類身心的影響是遠超過一般人的想像，安排狗兒到安養中心給長者傳遞陪伴的力量，讓長者透過與狗互動放鬆心情，藉由毛寶貝的陪伴及關懷老人，對於長輩來說，跟狗狗互動在心理上有撫慰之效，有時狗狗像孩子一樣，會向長輩撒嬌，幫助長輩度過情緒低潮，給予適時的情感支持，維持身心健康，藉由餵食、撫摸、懷抱等親密互動，培養成具陪伴、療癒力的寵物。讓「狗醫生」傳遞愛的治療能量，透過狗醫師服務的輔助活動，不論是在肢體上的接觸，能帶給人安心的感覺，甚至在簡單的透過餵零食的動作上，這種施予跟接觸的概念，能使其有被肯定、被需要的感覺，溫馴又聰穎的狗醫師，提升了長者們的居住生活品質，對注意力以及記憶力也有正向的幫助。

寵物治療可不只是「阿貓」「阿狗」而已，動物輔助治療是以經過訓練、通過考試符合條件的動物作為治療媒介，在專業化的活動設計、環境規劃與輔助資源運用下，由動物輔助治療師、動物輔助治療員、及治療犬，共同執行動物輔助治療活動，以達專業動物輔助治療金三角。「狗醫師」在長照的服務與成效，受過專業訓練的毛小孩，在替長者「看診」時雖然不用藥、不打針，但是一點都不馬虎，狗醫師以真誠的心、耐心的陪伴以及無條件的愛，使護理之家的長者們心靈上大大療癒。

參、推動心理療癒的方式

老年人的生理、心智、精神、行為、社會動向等狀況都因年齡衰退而有異於一般之年輕人。老年人人生漫長，無論是與生俱來、或是

後天形塑者，是無時無刻彼此互動呼應著，然後共同反應在身、心、行為的健康表現上面。一般人格的組成要素包含認知（cognitive）、情感（affective）、動機（motivational）、心身（psychophysiological）、行為（behavioural）等主要系統；而攸關心理健康之人格特質，包括敏感特質（neuroticism）、外向特質（extroversion）、開放特質（openness to experience）、協調特質（agreeableness）及良心特質（conscientiousness）等層面，敏感特質及外向特質對身心健康更是有決定性的影響。「黃帝內經」中說：「百病生於氣也。」健康心理有利於增加免疫力，提高抗病能力。而負性不健康心理則有害健康，使機體容易患病和早衰。

人到暮年，往往對生活愛好缺乏濃厚的興趣，加之安排不當，就顯得枯燥無味。豐富晚年生活，對老人健康長壽非常重要。應做到：日常生活要有規律，起居定時，要有良好的習慣。應根據自己的特點恰當地安排生活、工作、學習、鍛鍊、休息、飲食和睡眠等，且平時不宜過勞，勞逸要適度，琴、棋、書、畫、烹調、縫紉、養殖栽種、工藝製作、適當運動等技藝，也是老人克服自卑心理的理想用武之地，是老年保健，尤其是精神保持安樂的好方式。「療癒」二字源自於日本，在日文中有解除痛苦、傷痛復原的意思。在臺灣，有愈來愈多的療癒系商品及服務出現，主要讓消費者體驗，從脫離現實煩雜，和美好觀感融為一體，到回歸自然原始、找回自我，成為療癒的趨勢，多元療癒就是日照中心照護的一個很好範例。高齡人口攀升，證實研究，休閒療癒是長者最佳的非藥物治療處方，延緩及預防老化從「中年」開始，從事增強心肺功能的活動，讓腦部海馬迴體增大、空間記憶增加。Merriam and Caffarella（1999）指出，高齡者心理反應的是個人內在的發展過程，心理發展的歷程可歸納為連續模型、生命事件和變遷模型、關係模型：

表 9-4　療癒性休閒的內涵

項目		內涵
連續模型	Erikson 自我發展階段	生命發展可分為八個階段，各自代表生命全程中所要處理的一系列危機或問題。個體必須完整經歷每一個危機，才能前進到下一階段，如能經由正向而健康的方式圓滿解決，將有助於下一個階段衝突的減少。針對高齡期階段，Erikson 認為老化雖會帶給人們生理上無可避免的衰退與行為限制，但透過解決統合與絕望之間的對立，仍發展出圓融的智慧以及自我統整。
	Havighurst 的發展任務	依照年齡的不同而呈現一種有次序、有順序的變化，生命的每個階段均有其發展任務與關鍵期，發展任務係來自於生理的成熟、成長，文化和社會的要求或期望，以及個人的價值、期望三方面，並因發展任務的需求而產生可教的時刻。晚成年期的發展任務為適應退休、適應健康和體力的衰退、加強與同年齡團體的聯繫、建立滿意的生活安排、適應配偶的死亡、維持統整等。
生命事件和變遷模型		主張生命事件才是人類生命週期發展的基本點，以塑造個人發展脈絡的社會及歷史事件為發展考量，如全球經濟蕭條、戰爭，或婦女角色的變遷、電腦應用與資訊傳播的衝擊等文化影響。
關係模型		在關係模型中，強調人們的自我感是和其他人一起不斷共同形成的，其關鍵在於和他人秉持著同理心互相協調，並認為學習是透過一個人的經驗和想法的與其他人的經驗和想法的相互作用所促成的。

（資料來源：作者整理）

　　近年來，企劃的概念已從產業界逐漸擴展到休閒療癒，如同企業提案一般，提出具有創意、富有內容的企劃書是活動辦理的第一步，有優秀的企劃才可能爭取到活動的主辦權，有完善的企劃才能讓活動的辦理更為成功。將行銷與管理的觀念加入活動企劃當中，包含：需求評估、企劃及活動行銷，並提出企劃方案。在活動執行期中，強調組織內部的管理及活動本身的各項資源（人、事、時、

地、物）的掌握，讓活動能順利完成。活動結束後，評量考核活動辦理的結果也是一項重點，有系統的進行評量，並將評量結果記錄彙整，將能成為下一次活動辦理的學習範本，讓經驗持續傳承。

　　老人人格的發展即受制於個人動機（motives）、氣質與特質（temperament & traits）、社會文化與生活事件（sociocultural & life events）等，以及由此再深入探討之個人及周邊因素，包括性別、家庭、環境、文化背景、社經地位及健康狀況等影響社會心理狀況發展因素。因著生命歷程的發展而經歷許多角色的轉變，可能是危機與轉機，也將影響其社會的互動與活動，如因著家人或朋友的老化、死亡，使得家中成員改變或朋友越來越少，生活圈也越來越小。退休之後的生活重心從職場回到家中或個人，可能因此失去重心，當然也可能變得多采多姿。每一個人都可以從工作及休閒生活中尋找個人的身份及價值。療癒性休閒如物理環境、支持性環境、園藝治療等，可對失智症患者的生活產生支持性功能；透過空間規劃，提供適切環境使問題行為降低、維持功能性能力。

　　老人期有四個喪失，包括：身心健康、經濟獨立、家庭與社會關係及生存目的的喪失。退休後，長者就要面對失去工作的生活，同時又要打發額外的時間。部份長者會覺得自己一無是處，甚至與社會越來越脫節。豐盛晚年的關鍵就是保持活躍的退休生活。長者要及早計劃晚年生活，並作出適當的生活重整，才能活得豐盛愜意。而現代退休者通常需經歷十到二十年以上的退休生涯，假若無法善加規劃，在此充裕的時間內，安排休閒又有意義的生活，勢必將造成適應不良，是一個重要的問題。社會參與對退休生涯的功能主要有四：（Rice，1985）

表 9-5　老人社會需求的內涵

項目	內涵
適應的需要 （coping need）	活動理論強調老年人在心理上和生理上仍有繼續活動的需求，因此在退休後延續中年期的社會活動及社會關係，將可獲得較佳的社會適應。
參與的需要 （expressive need）	退休後參與自己喜歡的活動，表現自己的能力，將會覺得生活有樂趣，人生有意義。
貢獻的需要 （contributive need）	退休後將寶貴的生活經驗貢獻給他人，將可獲得回饋社會和分享經驗的愉悅，並能體悟生命存在的價值。
影響的需要 （influence need）	退休後以自己的智慧和專長積極參與社會活動，可以發揮影響作用，進得獲得他人的接納和尊崇。

（資料來源：林振春，1999）

Dishman（2002）認為心理健康是預防許多身體、情緒相關神經病變的重要調節變項。休閒是為了親自體驗自己生活經驗與生命的存在價值，在有意義的探討與自由中實現，自主自在地選擇成為自己。高齡者會因為失去原有在職場的優勢角色、家中地位與重要性的低落而產生失落感或因為退休後體力、反應力、經濟能力、健康的走下坡、生病或親朋好友的死亡、心理平衡等因素的適應不良，從此開始疏遠與他人交往或遠離社會人群。

感覺訓練針對已嚴重退化的老人作一定程度的精神心理照護，目的在於老年人可重新回覆與環境交互作用的反應能力，從而能夠繼續常態地生活在社會中。為了能保障老年生活的多采多姿、充實而有意義，應有效的運用空閒時間，從事休閒活動，其範圍包括：

表 9-6　療癒性休閒的內涵

項目	內涵
增進體能	如體操、散步、登山健行、桌球和網球等。
益智怡情	如園藝、釣魚、下棋、旅遊、書法、繪畫、插花、舞蹈、音樂、茶道、戲劇和民謠等。

項目	內涵
社會服務	如義工、法律諮詢、財稅服務等。

（資料來源：作者整理）

老人往往心裡會感覺到被社會遺棄，造成生活的失落感。心理變化是伴隨著認知的退化而來，例如在社會判斷和情感應對上、注意力分散、反應變慢等。因此，鼓勵其妥善規劃休閒生活，如參與娛樂康樂性活動或參加志同道合的團體，重新建立生活重心，為自己帶來新的體驗；或培養新的嗜好、滿足空虛心靈，達到鬆弛身心，消除鬱悶，減輕壓力等，已獲得精神上的滿足。

肆、推動心理療癒的成效

人總是要經歷誕生、成長、成熟、衰老、消亡的過程，最終總要老的，這是一種不可抗拒的自然規律。對老年人進行適當的心理健康干預、幫助他們獲得良好的心理健康狀態，不僅可以增強老年人對生命的積極體驗，也可以促進整個社會的積極發展。「人生七十古來稀」在現今的社會早已不適用，由於生活品質與醫療體系的提高與健全，人們的生活已非為了吃得飽而過，而是為了進一步享受生活。然而，人體的生理現象也依年齡的增加而成比例的下降，照此推算，若沒有適當的保養，包括：充分的營養、適當的運動、飽滿的精神、良好的社會互動關係等，雖然年齡增長，但是體力卻衰弱到每天到醫院報到以延長生命，這樣的生命是缺乏品質可言，對社會亦造成某種負擔。有的老人心不老，注意心理年輕化，注意保養和鍛鍊身體，其心理年齡遠遠小於自然年齡，永保青春，從而推遲了衰老的到來，從而延長了生命。

　　邁進高科技文明的社會，人們生活方式有很大的轉變，最明顯的是身體活動機會減少和體能逐漸衰退，人類健康直接受到威脅，現代人應警覺到缺乏運動機會背後潛藏的危機，不只是肥胖問題而已，更嚴重的是慢性疾病、文明病，其所帶給個人家庭和社會的痛苦代價實在難以估計。協助其建立現實導向亦屬老人照護的方式。從生理學上看，積極樂觀情緒和良好心理狀態，可以調節神經系統的功能，有利於健康長壽。一個人當高興的時侯，食慾會增強，消化液分泌增多，消化力增強，且能促進食物加快消化與吸收。積極情緒還可以振作精神，使脈搏、呼吸、血壓及內分泌腺都調節到最佳狀態，增強身體抗病能力。

　　作為老年人要樹立新的幸福觀，不等不靠，努力追求尋找屬於自己的福祉。從養生健身中找健康，從滿足知足中找踏實，從家庭和諧中找安康，從老年群體活動中找歸屬，從學習求知中找精進，從結交朋友中找幸福，從加強修養中找提升。現實導向乃為比生命回顧較為基本層次的精神心理社會照護，以實際生活環境來輔助提高老人對環境的現實感。

　　劉禹錫說：「莫道桑榆晚，雲霞尚滿天。」以追求長者的一種健全的心理狀態，或是一種精神上的體驗，為了改善或創建更有效的精神生活而存在。老年人的幸福，要以積極生活、科學生活、提高生活質量和身心健康為標準，休閒指的是參與者所呈現的狀態是愉悅的，是心平氣和不急躁的。聯合國將一九九九年訂為世界老人年，並公佈「國際老人人權宣言」，其宣言所倡議便是老人社會權的主要內涵，分為四大項：

表 9-7　老人社會權的內涵

項目	內涵
生存權	包括生活費用的保障、留療保健、居住處所、安養設施和家庭定權等。因此，老人年金、老人安養、健康保險、老人保護與老人住宅皆有必要由社會來提供。
勞動權	包括中高齡者的就業、創業與職業訓練輔導等措施，以及社會服務工作的安排等。因此，老人人力銀行、老人創業、老人志工等工作皆需大力提倡。
參與權	包括政治投票選舉權、藝文活動參與權、宗教信仰自由權、休閒娛樂自主權與社區鄰里事務參與權等。
教育權	包括進入正規學校接受教育權、社區學院進修權、社教機構自由進出權，以及提供老人學習的必要研究設施等。因此，老人大學、老人圖書館、老人用書、老人電腦、老人學習諮詢等服務皆有必要大力提供。

（資料來源：林振春，1999）

由於可支配的時間增多，可支配的所得經費增加，在愈來愈有錢有閒有智慧的社會價值觀改變下，休閒就不只是富裕的長者的需求而已，這又有更多長者的期待。如今人們較以往更需要放鬆、紓壓與學習成長。休閒需要更精緻化，更有創意，甚至更個人化的需求，也愈來愈明顯。例如：懷舊治療對於失智症長者的認知刺激是有幫助的，因為長者過去的生活故事及許多回憶，可藉由讓他們從體驗懷舊環境或玩具的過程中，重溫早期兒時記憶的歡樂時光，同時可增加大腦功能的運作，達到延緩失智的效果。也可以帶著長輩們欣賞傳統戲劇，讓長輩們聽到熟悉的歌曲後，也跟著唱了起來，增加活動的趣味性與互動，透過這些懷舊的復健活動，將有助維持長者各項功能，延緩病程進展，改善行為症狀。

人口老化對社會的衝擊是全面性的，影響層面包括：政治、經濟、社會、文化、教育及家庭等。如何回應高齡化社會的挑戰，正是各國所需面對的重要課題。高齡期由於身體的衰退、老化與家庭角

色、經濟環境因素等的變化，因而找不到生存意義或體驗到失落、情緒失調等多重問題衝擊的影響，促使身心靈可能失去健康平衡而致病。這種喪失的經歷，通常不是單一出現還會引起連鎖反應。而且可怕的是繼之而來的狀況變化，成為心理上的壓迫，給高齡者的精神健康帶來巨大的影響。情緒穩定者會較易於相處，人際關係自然較好，樂觀使我們對事情有比較正面的看法，較容易面對挫折。醫護人員的專業有利於增加民眾信任與參與，在服務推動時可增加與社區醫療資源的連結。

「積極高齡化」是指最大限度地提高老年人「健康、參與、保障」，確保所有人在高齡過程中能不斷提升生活素質量，促使能夠充分發揮自己體力、社會、精神等方面的潛能，能夠按照自己的權利、需求、愛好、能力參與社會活動，並得到充分的關懷、保護、照顧和保障。老年人離退休後，儘管沒有了工作任務的壓力，但精神不能從此懶散、懈怠起來，可以從個人的實際和愛好出發，自選目標，自定任務，自找壓力，參加一些力所能及的活動。這樣做，一是為了發揮餘熱，利國利民：二是為了陶冶情操，愉悅身心。長者透過各式活動的參與，接受到多樣化的環境刺激，建構一個關懷的溫馨氛圍，藉此可以喚起長者對生命的價值及生活的精進，以助於減緩身體機能的退化。

要做到思想不能老，心理年輕化、不保守、不固執、勇於接受新思想，熱情對待新事物，思想跟上開放的時代步伐，越活越健康，越活越有意義。要有不服老、不知老、不畏老的精神；朝氣蓬勃，樂觀開朗，豁達大度。活得像個朝氣老人。人老不可怕，心老才可怕，永遠保持「人老心不老」的心態吧！相信這樣，會活得更年輕，人更健康長壽。由此推想，正在蓬勃發展的醫療保健產業的範疇裡，

如果能創造另一個在休閒或旅行中，同時也能提供顧客身心健康照顧的服務產業，它沒有醫療的緊張與嚴肅，卻有療癒與舒緩身心的照護，而符合了樂活族的生活信念，滿足了樂活族的生活需求。

老年人的身心特質為其不一定有任何疾病，且問題常非屬單一，其間夾雜著老化與疾病，常跨越多個器官組織，而屬多重複雜之病情與健康地位（health startus）。爰此，要有對人生、命運充滿希望和信心，精神世界才能始終有一種美好的憧憬。因此，要使樂觀情緒永遠相伴，使笑口常開，就要有「不以物喜，不以己悲」的廣闊胸懷。積極推動適合老人的休閒活動，降低參與休閒障礙。

結語

適當的休閒活動不僅有助於長者身心正常而已，更能積極地培養其多方面的能力與建立正確人生觀。生命在於追求，樂觀來自奮鬥，一個有理想，有抱負，有追求，並為之不懈奮鬥的人，精神世界始終是飽滿的、充實的，因而也必然是進取的，樂觀的，笑口常開的。而健康並不是單只身體不生病、生理健康而已，健康包括生理健康、心理健康與良好得社會適應能力。老年人健康的功能儲備或預留力（reservoir）有限，年齡愈大功能儲備或預留力愈小，其健康問題須盡早介入處理，方能為老年人的健康謀最大的保障。

長者因自然的衰退老化現象，以及種種身體功能的剝奪，使得老年人在感官上的減退、行動上的遲緩、平衡上的失調、社會適應的不良、以及異於平常的行為與心理，須加以正視即積極應對，以期活躍老化。由於休閒活動具有調劑紓解生活壓力的功能，個體可以由感興趣的活動中獲得愉悅與滿足對個人身心健康有所助益。

第十章　促進長者社會療癒的休閒活動

前言

　　世界衛生組織希望將活躍老化涵蓋的層面，由高齡者個人的身心健康和獨立層面，擴展到社會參與和社會安全的層面，並將活躍老化界定為個體在老化過程中，為個人健康、社會參與和社會安全尋求最適的發展機會，以提升老年生活的品質（WHO，2002）。

　　長期以來，社會支持一直被視為高齡者良好情緒的最重要的預測指標。Kathleen（2004）指出社會支持在幫助老年人抵抗他們所面對的各種類型的喪失及所帶來的有害影響方面扮演著重要角色。長者需面臨許多的喪失與變化的經驗、問題外，同時也需要適應新的社會角色或和自己的親人和平共處的問題。例如成為祖父母的新角色中，可否願意擔當孫子的教育或社會化援助責任及將自己的經驗和能力、生活的智慧承傳給下一代的角色。高齡者能從事生產或服務的事情，如志工，以幫助他人，達到自助助人的情況，使高齡者肯定自己的價值。

壹、長者社會療癒的重要

　　社會支持是一種社會網絡的功能，能維持中年時期的活動與積極態度，可促使在老年時期成功的老化，相對也提高了自尊。提供

情感的支持與相互陪伴等，可幫助老年人適應及學習新社會角色的扮演，當人們與社會網絡互動時，能提供生理、心理、訊息、工具或物質性的協助力量，使個體更適應壓力，增加滿意感（Caplan，1974）。能維持壯年時期的活動與積極態度，可促使在老年時期成功的老化，相對也提高了自尊。社會福利滿足長者的參與需求，長者也可以對社會福利服務有積極的參與，高齡者不僅是受惠者也是貢獻者。

Ness（1997）對於健康的定義給予兩個標準，即穩定（stability）與實現（actualization）穩定，並將此二標準套用於心靈、身體、靈魂、和環境相關因素上，以期最後個體的自我實現。由於高齡者從職場中退出，漸漸的也將會從社會中脫離，社會因高齡者缺乏社會功能而將其排除在有意義的社區動之外，而造成高齡者具有無角色的角色。但，倘若能藉著社區活動的參與，建立人際互動的關係，以及培養不同的新興趣，不僅能夠擴展生活圈，以提供新的角色定位，更能使高齡者提升其心理福祉程度（Argyle，1992）。高齡者在社區透過學習，吸收新知，有助於老年人適應快速變遷的社會，亦可讓高齡者的人力資源重新運用與開發，而其豐富的社會支持與人際網絡，對於健康的生活品質與壽命的延長有著相當重要的關係。

人們的生活型態在改變，從遠古時期人們必須靠打獵維生，到後來有了耕種的技術以及文明的出現，人類的生活樣態有明顯的改變。過往人們因為生活不是那麼富裕，一個人要養一大家子的人，經濟壓力重，所以不會有多餘的錢去娛樂，更沒有多餘的時間去從事休閒娛樂。有部份長者經常覺得參與休閒活動花費很大，又需要有很多學識和技巧，故此不太適合他們參與。但事實上，在任何階段發掘新的興趣，都不會太遲的。長者可以穩健開拓，享受「休閒生活」的樂趣。生活能力與社會參與，如從事志工服務，生活能力

可獲得提升。研究結果顯示每一種生活能力同等重要，影響的生活品質取決於所有能力的累積。

「人生必須有一項正當的娛樂，縱使不能成為財富，必能豐富您的人生。」（邱吉爾，Winston Churchill）社會支持是一種社會網絡的功能，當人們與社會網絡互動時，能提供生理、心理、訊息的協助力量，使個體更適應壓力，增加滿意感。社交活動可稱為與社會的互動、與社會的連結（social engagement）及高度參與社會活動，能在人際關係中有效的溝通及參與（Berkman，1999）。高齡者社區參與過程中，接受越多情感性社會支持的高齡者，其憂鬱程度越低，再經由參與社區活動，可促進高齡者獲得健全的自我概念、增加肯定自我價值，同時亦可增進高齡者心理福祉。

在個體退休前，「工作」往往是社交活動的主要方式，退休後便使社交重心轉變，即每天休憩的時間增加了，但互動的人減少了，如於退休前有較好的規劃，則個人可以另創新的社交空間，以順利轉換生活重心；但由於年齡增長使得身體功能衰退、受到體力的限制，因而使老年人身體活動的範圍侷限於日常生活的活動上，如「看電視」，使得老人欠缺與社會的互動。

Grasser & Graft（1984）認為健康促進的目標為安適狀態（wellness），方式為透過個人環境、習慣的改善；根據內政部（2008）對老人狀況調查顯示：多數老人偏向靜態的生活模式，如此，將導致老人生活圈窄化，進而影響生理功能或生活品質。老年人的活動不再以增強體魄的激烈運動為主，而是以「活動身體」、「身心抒解」的方式作為考量，老人參與社會活動不僅可以增進社交關係，亦能帶來內在的滿足，比外在體能運動所帶來的身體健康有較大的益處（McAuley et al., 2000）。而社會支持的類型分為三類，包括：（Jocobson，1986）

表 10-1　社會支持的類型

類型	內容
情感性支持 （emotional support）	指自信、肯定、同理心、關愛、鼓勵、安慰等，讓人覺得被尊重、接受和保護。
認知支持 （cognitive support）	指幫助被支持者分辨、了解問題，並協助其改變。如提供訊息、知識、給予忠告。
工具性支持 （material support）	指直接給予物質或具體的服務以幫助他人解決問題，如金錢給付、協助家務。

（資料來源：作者整理）

　　一九八六年，世界衛生組織（WHO）在加拿大渥太華（Ottawa）舉辦第一屆健康促進國際會議，制定了《渥太華憲章》，認為「健康促進」是「使人們能夠強化其掌控並增進自身健康的過程。」由於生育率低、死亡率低，造成家庭結構由大家庭轉變為小家庭或核心家庭，老年人與兒女同住的比率逐漸下降。女性就業率高，造成家庭照護人力缺乏，這些都會影響到整個社會照顧模式的改變。老年期的人生發展階段就是「淡出」也就是卸去牽掛，要讓自己優美的走下人生的舞台。故而，當面臨老年生理的缺失與社會地位的喪失（退休、身分改變、收入減少、老友與老伴的永別等）時，應能調整心態面對事實，進而使自身的人格圓融。（郭為藩，2003）

　　健康、參與、安全則是達成活躍老化的三個支柱，相關政策與方案不僅有助於降低早逝、慢性病所造成的失能，亦能增加人們社會參與、降低醫療與照顧的成本等。選擇活動的時候，除了依照自己的嗜好及興趣去選擇自己喜歡的活動之外，長者亦需要瞭解自己的能力及身體狀況、及每項活動對自己能力的要求，然後再選擇合適的活動。療癒式休閒的效果為（長谷川真人，2003）：

表 10-2　推展長者療癒式休閒的效果

類型	內容
身體功能	能夠提高心肺功能、增加筋肉持久力、擴大關節可動區域、減輕傷痛或痛楚、預防障礙發生的效果。
認知功能	可以提升記憶力與注意力，或期待提升發展計畫思考的能力。
情緒功能	能夠改善抑鬱與憂鬱的狀況、減少不安的感覺、能夠接受殘障或障礙實情、減輕壓力負擔。
社會功能	減少產生孤獨感、建立人際關係、提高生活的滿意度。

（資料來源：作者整理）

　　環境所指涉者，不只是有形的物質環境（如：天氣、城鄉、建築），更有無形的環境（如：人際、氣氛、風俗、文化），適應環境的可行作法如培養開放的心胸態度、減少適應期帶來的不適、多方面接觸多元環境培養適應力……等。人所處的環境千變萬化、莫衷一是，個人身邊的環境也不斷在改變，環境的改變可能給個人帶來助益、支持，卻也有可能產生困擾、阻礙，如何瞭解自己，以求協調自我與環境，並能在環境的改變之後加以適應，是一很重要的課題。高齡者宜積極參與社會性學習活動，拓展人際關係，增進活躍老化高齡者思考前瞻性、未來性的生活目標，體認自己的老化學習需求，在高齡期作各種生活面向的學習準備，包括經濟、生活、安全、心靈、環境適應等課題。老人可透過休閒活動的選擇而改善體力，減輕壓力，學習各項知識技能，參與各項社會活動並建立多元互動的社會關係。

貳、長者社會療癒的種類

隨著時代演進與社會變遷，臺灣進入工商業為軸心的社會，步調快速緊張的生活，高度競爭的環境，導致人與人之間疏離及冷漠。如此的生活型態，使人長久處於精神緊繃的狀態下，因而產生身體機能耗損，群體間的人際關係亦會受到生理狀況的影響而僵化。「成功老化」則是一種在優質老年人的社會中老化，漸漸變老；休閒的概念是「令人恢復體力或精神的休閒活動」，包括生理、心理與社會等層次。休閒是一種活動，人們可依自己的意志與意願選擇從事某些休閒活動，目的是為了休息、放鬆，或者增加智能及自由擴展個人的創造力。

高齡者若持續進行身體運動、社會交際活動等，對於其身體與心理方面均會產生正向影響，更可以進一步使其重新找到生活重心，再次創造自己生命的意義。療癒性環境對於高齡者尤為重要，這些長者的生活場所、設施、戶外空間設計的良窳與否對於其生理上和心理上的影響極大。自然環境對人類具有的療癒功能，例如將自然庭園規劃列入其中，透過四季氣候的變化感受大自然生生不息的循環，可抒發使用者壓力、舒緩情緒（Christenson，2006）。

一、社區參與

社會的參與和人際的互動對老人的身體、心理的健康是重要的，對老人情緒安適及身體健康有正向的影響，參與社交活動有助於降低心理壓力。社區化的理念符合先進社會推展在地老化、活躍老化的政策與目標，社區化的精神彰顯在三方面：

表 10-3　高齡者的社區化的精神

類型	內涵	實施
運用社區照顧（care in the community）	將需要關懷、照顧的民眾留在自己的社區內，給予妥切的關懷與照顧。	即人力、物力、場所的運用，包括善用高齡者人力資源。社區常使用的資源包括社區公共設施、機構、單位、組織、場所、專業或志願人士、自助團體、非正式協助者等，都是社區的資源，多數人的思考侷限於金錢或有價值的物品。
參與社區活動（care by the community）	經由社區願意付出愛心奉獻的居民，為社區內的民眾提供服務。	鼓勵社區辦理各種社會活動，包括教育與學習活動。參與社區活動包含教育的辦理，內容豐富且多元，可以針對不同的對象，連結起來讓社區內的每一個人都因為精心的設計而享受到學習的機會或教育的資源，從而改變個人的素質增進生品質。
為社區而服務（care for the community）	建立社區居民休戚與共，相互扶持的生命共同體意識。	使高齡者在熟悉的區域中生活，包括學習、成長、發展。為增強社區照顧老人的意願及能力，提升老人在社區生活的自主性，結合社區資源提供生活所需服務：例如保健服務、醫護服務、諮詢服務、照顧服務、餐飲服務、教育服務、法律服務、交通服務、休閒服務、資訊服務、以及其他日常生活的社區式服務。

（資料來源：作者整理）

　　社區化是用在地的資源照顧老人，讓老人在自己熟悉的地方自然老化，不因老了就必須被迫搬離家園。

　　高齡者在社區參與的過程中，因為彼此之間年齡相仿，有相近的生活背景、觀念與話題，可以互相幫助與依賴扶持，形成不同於家人的夥伴關係，獲得社會支持，增進安全感，有助於提升高齡者的生理與心理健康。

二、志工服務

　　在邁入二十一世紀時，聯合國大會將二〇〇一年訂為「國際志工年」（International Year of Volunteers 簡稱 IYV），藉由「國際志工

年」的訂定，以肯定志工的無私奉獻與非凡成就，並進而促進志願服務發展。志願服務係指「非基於義務而試圖幫助他人，且未獲得酬勞或其他實質報酬。」今日高齡化社會，使得退休老人在「學習與社會參與」成為其發展的課題。參與志願服務的程度愈高，其生理、心理適應愈好。

OECD 建議各國高齡化政策，應針對維持高齡者生理、心理及社會各方面得到最適化，讓高齡者積極參與社會，以延長其保持健康狀態及自主獨立的良好生活品質，如此不但可以降低醫療照護及其對福利資源的依賴，同時可以增加高齡者的福祉。高齡者在晚年的生活，如能透過參與社會性休閒療癒相關活動，提供詳盡的生活規劃方式，使長者獲得必要的協助，以調適生活改變。結合區域醫療保健醫院、社福單位、樂齡學習中心，適時提供高齡者的需要與協助，增進高齡者的存在價值，給予高齡者心理上的支持、生理上的協助、環境上的互動及社會關懷生活的滿足與自我肯定，減少心理負面壓力，以激發高齡者的自我實現，提升高齡期的生活品質。在辦理高齡者的社會性休閒療癒活動，其內容應包括：

表 10-4　高齡者的社會性休閒療癒活動

類型	內容
人際支持	提供高齡者建立良好家庭關係、人際互動、代間學習、心靈成長等相關課程，培養積極正向的態度。
健康責任	建構完善的醫療與安養、長照制度，辦理社區醫療諮詢等有關身體保健、營養、慢性疾病預防等學習活動，充實高齡者在老年期養生保健與醫療保險知識，促進高齡者健康老化。
保健活動	加強辦理高齡者運動保健知能宣導活動，安排規律性的運動、休閒、旅遊、健康體適能等活動課程，進而提升其生活品質。

類型	內容
壓力處理	增進高齡者的自我調適、降低老化衰退的壓力與改變老化的刻板印象，鼓勵高齡者積極走出家門參與志願服務工作，建立良好的社群關係。
自我實現	辦理口述歷史、技藝傳承、生命故事繪本、記憶寶盒、圓夢計劃等活動，讓高齡者能展現其優勢技能，發揮專長實現自我。

（資料來源：作者整理）

　　越來越多的高齡者正以學習來開展生命的意義，並持續不斷學習達到自我成長，使得高齡者有強烈的學習需求。規劃健康促進服務方案，設計符合高齡者學習需求的健康促進課程，營造無年齡歧視的健康與支持性樂齡環境，提升高齡者福祉肯定老年生命的價值，妥善規劃晚年期生活，進而達到健康老化的目標。

　　休閒指在自由時間、自由自在的休閒行為中，獲致精神愉悅、身心舒暢；是一種處境，個人必須先瞭解自己及周遭的環境，進而透過活動的方式去體驗出豐富的內涵。「休閒生活」是保持心理社交健康的重要元素，任何年齡的人士都不可以缺少。Mendes de Leon 等人（2002）研究發現高度的社會性連結與減少失能是有相關的，促進社交活動能提供臨床及決策者對維持老人健康及獨立性一個附加的策略，並能延緩老年慢性病所伴隨的失能。「老年人力」亦是人力資源，老人即使退休了，事實上並沒有離開社會，有些老人退休後，開始二度人生，更積極從事社會參與工作，貢獻自己的經歷服務他人。活躍老化是指身體健康、無憂鬱狀態、良好社會支持、積極投入生產力活動，其指出若以成功老化指標做為基礎的健康指標，活躍老化則是進階的健康指標。

　　休閒是除了工作、家庭及社會義務以外，個人隨意願從事的活動，目的在於獲得放鬆、娛樂或擴大知識、促進社會參與及實踐創

造力。正確的規律運動，以及適當的飲食控制，良好的社會參與感，會使老化中的老年人，獲得更好的身心健康效果，藉由更好的自尊心、自信心，讓生活品質更形提升，在面對高齡社會來臨的衝擊下，能夠坦然的接受，並且有適切的應對措施與方法，讓老化不再是無解的問題。

三、樂齡學習

高齡化社會的到來，許多年長者退休後就無所事事，容易退化，為鼓勵長者透過學習與參與能幫助老年人傳達內在心理感受，分享生命經驗，透過團體的參與有助於社群人際交流。學習主張個體在一生中的任何階段均要不斷地進行學習活動，才能適應社會的需要；強調激發終身學習的動機和準備，才能繼續增加新知、提升技能，以適應工作和生活的需要。教育係自個人呱呱落地開始，到生命結束為止，沒有完成的一天，是個人終生的歷程。

《終身教育的基礎》一書的作者戴夫（Dave）對終身教育的定義：「以整體的觀點來看教育，它包括正規的、非正規的和非正式的教育型態，在學習的時間、空間、內容和技巧上皆具有彈性，因此需要自我導向學習，並採取各種學習的方式與策略，使人們繼續不斷追尋更高、更好的生活品質。」

樂齡學習強調個人要對自己的教育活動做人生全程的規劃，做一體性的安排；政府亦應為個人在人生的各階段中提供教育的機會。並且結合社區教育的作為，成為「民眾教育」，體現「為民眾啟蒙、為民眾教育」的宗旨，以社區成員為教育對象，實施以提高人文素質為主要目標的、靈活多樣的教育活動。是一種教育工作，跨出學校或學院的範圍，並讓社區其他的人參與。這些人既可作學生，也

可作教師，或兼任兩者，是為了整個社區的利益服務的。以社區為範圍，以社區全體成員為對象，旨在發展社區和提高其成員素質和生活質量為目的的教育綜合體。

　　人口結構的高齡趨勢是人類歷史所首見，同時快速於全球各國呈現，為謀「老者安之」，增進長者的健康進而促進生活品質，樂齡教育卻有其必要。例如，日本的公民館是二戰後適應時代的需要而發展起來的，由地方民眾自發興建，並在政府的積極扶持下發展成為社區居民的綜合性的社會設施，作為普及地區文化生活、振興地區產業、提高居民教養、增強健康、陶冶情操，充實社會福利等各種活動的基地。公民館除了向居民提供學習、集會的場所（如學習室、集會室、圖書館等）外，還舉辦各種講座、學習班、文化娛樂活動和資訊交流等活動。基本方法是鼓勵社區民眾「在社區中學，與社區共學，為社區而學。」

　　北歐地區（包括冰島、丹麥、挪威、瑞典和芬蘭五國）既是世界上經濟高度發達地區，也是最早開展社區教育的地區，強調通過教育的力量，使社區民眾自覺地、自主地參與改善社區生活的過程。丹麥於一八四四年在羅亭（Rodding）的鄉村成立了世界上第一所民眾中學，用教育的力量來達到改善人民生活之目的，用人文主義的精神生活來彌補人民受教育太少的缺陷，強調把民眾中學辦成「面向生活的學校」，該辦學思想和傳統，深刻影響了北歐教育和北歐的發展進程。

　　一九八二年，聯合國於「國際老化行動計畫」中指出，高齡教育是一種基本人權。一九九一年通過的「聯合國老人綱領」進一步提出獨立、參與、照顧、自我實現與尊嚴五項要點。由此，促使結合教育體系及社福體系的連結。一九八年的白宮老年會議聲明：老年

生活的主要問題，諸如經濟安全、生理和心理健康、資源等，大部份都可藉由學習來因應（Talento，1984）。在健康老化的面向上，終身學習是其正面且不容忽視的主要因素，不只是因應生活適應而為的活動，更是老年生活的必要態度。

借鑑先進，透過社區推展樂齡教育的各項課程活動設計，建構有利於高齡者健康、安全及終身學習的友善環境、以維持高齡者活力、尊嚴與自主，促進社區高齡者維持身體和心理的健康，強化老年人的認知機能及擴大社會參與，更重要的是可以提升高齡者的自我效能，使高齡者具有「使命感」（sense of purpose），同時協助高齡者能夠順利「在地老化」，在晚年期過著有尊嚴、有品質的生活。從高齡者的教育觀點來看，樂齡增能（empowerment）教育的實施其實就是一種經濟的投資，日後高齡者的養護費用不僅因而減少，甚至可達到提升個人與整體社會福祉的雙贏效果。

為了因應社會需要，不同於其他年齡的學習，高齡者參與的學習課程，主要係以新舊知識融合的經驗學習為基礎，配合其所好以及將生命發展任務做為課程的主要元素，包括生理、心理、社會等三層面的滿足：滿足健康與活力提升的需求，提升生活的品質；滿足精神與靈性充實的需求，達到自我實現；滿足個人價值與生命意義展現之需求，促進社會的參與。秉持的「老有所用、老有所長、老有所樂」理念不單只是期待年老還能有其用處，且要能夠自我成長且快樂地學習，要去瞭解高齡者為何學、如何學，及與其學習與發展的關連，進而日後能以相關學習理論做為基礎，去設計、規劃、執行、或是講授，將更有助於促使老人身心靈福祉（well-being）的方案與教學活動。在過程中，長者能忘記因年齡增長所帶來的生理限制，並願意嘗試新奇事物，獲得正向鼓勵與成就感，延緩退化。

參、推動社會療癒的方式

二〇〇二年世界衛生組織（WHO）在其出版的《活躍老化：政策架構》（Active Ageing: A Policy Framework）報告書提出「活躍老化」（active ageing）觀念，它是由成功老化中的生產性老化（productive aging）和健康老化（healthy aging）逐漸發展而來，希望能建構一個更能符應高齡社會來臨，老年人口增加的老化概念。活動理論說明，老人可能選擇更積極參與社會活動的方式來取代原先所流失的角色或強化生理健康以產生有效的生活滿意度（Spence，1975）。在認知功能上，社會參與能幫助自我了解以及加強問題解決的能力，進而達到更好的生活品質與安適感。

Roy（1976）認為健康並非「健康或疾病」此二分法，健康應該是個體從高層次的安適狀況（high level wellness）、健康狀況不錯（good health）、健康狀況普通（normal health）、健康狀況不佳（poor health）、健康狀況極差（extreme poor health）、最後是死亡（death）的線性持續狀態，個體並非單純的屬於「健康」或屬於「不健康」，而是個體在各不同的時、空環境下的身心狀況不同，於上述線性狀態中之不同位置的移動。

老人健康促進服務模式，除了致力於「疾病預防」及「健康促進」外，還要建構完整的「預防治療及照護」模式。因此，老人健康促進服務模式，應建立完整安全的服務網絡，參酌先進國家老人健康促進策略，簡述如下表：

表 10-5　先進國家老人健康促進策略

國度	規劃	內涵
英國	2001 年提出國家老人服務架構整合十年計畫	結合社會服務支持系統，增進老人自主平等與健康獨立，並獲得高品質服務，滿足其需求。
世界衛生組織	2002 年提出活躍老化	各國健康政策的參考架構，指持續參與社會、經濟、文化等事務，能與家庭、同儕、社會互動，同時促進生理、心理與社會健康。
歐盟組織	2003 年提出健康老化計畫	肯定老人的健康促進及社會價值，發展支持性政策，擬定健康老化指標，評估成本效益，發展改善生活型態策略，創造適合高齡者環境，推廣健康飲食、醫療照護、預防傷害、心理健康、社會參與等議題。
美國	2010 健康人	全國健康促進和疾病預防目標，希望年長者能達到獨立、長壽、具生產力、高生活品質的狀況；同年提出美國老化與健康現況政策，以健康狀況、健康行為、預防保健服務與篩檢、事故傷害等四大類，共計十五項指標明定老人健康監測指標。
日本	1990~1999 提出黃金計畫	鼓勵民間設立老人保健及福利綜合機構，讓老人有獨立有尊嚴。
	2002 年提出健康增進法	以改善生活習慣為目標。
	2005 年提出高齡化社會對策	建立終身健康、環境健康、照護預防服務。

（資料來源：國民健康局，2009）

　　Erikson 的生命週期概念，最後一個階段，也就是老年期，面臨的挑戰是：如何持續活躍的投入現在的生活與同時統整過去的生命歷史。這種生命危機及轉機的超越，構築出希望、意志、目標、能力、忠誠、愛、關懷與智慧的老人圖像，是老年生涯規劃所追求的極致，意即成功老化到活躍老化的真諦。

　　傳統將高齡者與退休、疾病及依賴相連結的想法必須被改變。在部份開發中國家裡，許多高齡者仍持續參與勞動，另外，高齡者

在非正式性工作（如家庭工作、小型與自營作業），對家庭的無酬付出以協助年輕世代投入職場，擔任志願工作所帶來的經濟與社會貢獻等，更不能被忽視，高齡者應該被視為是資源，而不是依賴者。將健康促進生活型態擴及個人自我實現、自我滿足的精神層面，從事休閒活動，需有周全的準備與規劃。對於參與者的體力，活動場地的潛在危機，及活動本身的安全性，均要事先考慮清楚。老人狀況調查中顯示，我國老人的社會參與較偏向個人層面，例如養生保健或宗教活動，對於社會層面的參與較少，至於在參與志願服務或接受再教育等成長活動方面，亦有其成長空間。可視個人的時間和能力，循序漸進，作出新的嘗試。

美國退休人協會（American Association of Retired Persons）認為退休這件事應予正面的評價：「面對一個嶄新而且充滿活力的生活層面，它充滿新鮮的機會，而且，可以擴大興趣的範圍，結交新的朋友，以滿足個體內心的需要。」資訊不足，導致老人無法完整接收社會參與的訊息，再加上社會大眾對老人存有社會排除（social exclusion）的心態，以致老人在社會參與的程度與機會均相對較低。高齡者需要促進身心靈健康與生命統整，以獲致圓滿境界的介入轉化學習。透過「持續學習」，長者可以不斷裝備自己以適應身體及生活上的轉變，令晚年活得更豐盛。掌握高齡者身心需求並與社區資源緊密做結合社會資源的整合與運用，正是有效落實高齡教育實施的基礎。例如：長者可以參加健康講座，從而明白如何活得更健康。

依據聯合國教科文組織的報告指出，老人參加越多的學習活動，就越能融入社區的生活，對健康與安寧產生極大幫助（楊國德，1999）。健康休閒需要多方的動員和多元的服務，始能設計出具有選擇性、多樣化的服務方案，再輔以資源共享、里仁為美的互助理念，

提供可近性、可受性及便利性的服務，進而滿足社區高齡者的身心
需求。社會資源的整合與運用，是有效落實高齡教育實施的根基。
運用現有推展終身學習教育機構既有的組織並結合社區資源，落實
社會參與的功效。

　　導入活潑、多元、參與式的教育策略不同背景與程度之老人有
著不同的學習需求，為解決老人問題所實施的教育與學習內容，必
須包含多元面向的範疇，舉凡一般知識性內涵：如生活技能、休閒
知識、心靈修養、養生常識、現代科技生活適應等，或是較為專業
且深入之知識：如志工服務專業知識及技能等。對如何鼓勵長者從
事志願服務，達到全面的效果提出以下的建議：

表 10-6　鼓勵長者從事志願服務的效果

類型	內容
設置網站	設置網站，使長者可由此獲知參與志願服務的訊息。
廣為宣導	透過大眾傳播媒體、家庭教育中心、社區、各類志工團體和講座宣導志願服務工作，鼓勵長者參加。
學習社群	社區和長者的關係密切，在社區組織社區終身學習義工團，培訓社區終身學習推動種籽人才，建立高齡者人力銀行。
鼓勵參與	政府對有意願運用志願服務人力的教育機構、社會服務機構、老人團體、醫院、環保單位……等多鼓勵並且提供各項資源和補助。
專責機構	各退休志工單位，若皆各自招募、甄選，頗為費時，政府可針對各類需求成立一些專職組織，負責甄選、派遣、福利補助、連結的工作機構與退休人員，統籌辦理，以提高效率。

（資料來源：作者整理）

　　也就是說高齡者可以運用社會參與來改善、增進自己的健康外，
並在體驗中，尋找出個人調適、療癒機轉和發揮潛能並促進身心靈
整合、肯定人生意義價值的學習機會。

　　在地老化（aging in place），是世界先進國家面對老化的重要新

趨勢。善於運用社區以建構生活共同體，隨著我國推展長照二.〇版強調社區為核心，這些協助老人獨立生活的服務措施及照顧者支持措施等，達到全人照顧、在地老化、多元連續服務得導向，讓民眾不同的生活需要可獲得滿足。維持身體健康，減緩老化速度，強化社會支持網絡，提供社區化與個別化的服務；並透過各式團體、聯誼、休閒活動，提供社區人際網絡互動，快樂自主地在社區中生活。

　　社會上普遍對老人存在著活動力較弱、參與意願較低的刻板印象，因而對許多社會事務的參與常被排除或忽視，但過去諸多研究均顯示老人其實是可以很積極的參加社會上各項活動，只要我們願意接納他們、讓他們有參與的機會，老人會比現在更活躍，他們亦能夠由參與社會的過程中發現自己存在的價值。社區內本有各種學習機會，應積極參與社區教育之規劃執行，其角色與功能必須發揮，提供參與社區教育服務機會。社區居民能夠妥善運用資源，透過社會參與，建立社會連接關係以整合社會，增進身心健康及福祉。鼓勵高齡者踴躍投入社區參與活動，透過教育，重視高齡者良好生活品質，並培養退休後社會參與的知能，如此一來，亦能夠協助高齡者活躍老化與延長其壽命。

　　在「邁向不分年齡，人人共享的社會」，亦即社會是所有年齡者的社會，要重視年長者在社會中應有的地位與權利，社會參與就是其中之一，能提供相對的社會支持網絡，便能提升其高齡者的生活福祉。戶外休閒在老人照護中心往往被忽略，一個令人舒適、安心、安全可接觸戶外，提升社交生活的環境應運而生，為老人營造一個家（Housing for the Elderly）的概念逐漸受到重視，特別是戶外空間。在機構的住民提出社交活動可以預防身體及心理功能的惡化，並且希望機構為他們安排戶外活動，這樣可以享受不同的風景及活動，

對他們的情緒有相當的幫助（Chao & Roth，2005）。

　　高齡者不應扮演負面或無角色的角色，相反地，應藉由新角色的扮演，以彰顯其存在的意義。若能成功地扮演此一新社會角色，將能確保他們在社會結構中的地位，進而使他們有良好的社會適應（林麗惠，2001）。高齡者為社會的資本，是國家社會永續發展的資源，應肯定其對社會的貢獻與價值，其參與自應受到重視與保障。事實上可運用的資源包含有形的人力、物力、財力等物質資源及無形的公共形象等無形資源。必須先辦社區資源調查，包含各服務機構、組織、團體，調查社區內的財力、物力及可動員人才、技術與志願服務團體。Walker（2002）和 Bowling（2008）皆運用活動理論（activity theory），來闡述晚年生活的滿意來自於個人積極的維持人際關係與社會互動，並且投入有意義的事務。同時，老人所擁有的有給職與無給職的生產能力（productivity，如：照顧子女或孫子女）皆已經被視為衡量老人是否達到活躍老化的重要的判準。

肆、推動社會療癒的成效

　　臺灣在邁入高齡社會後，人口老化的壓力逐年遞增，對高齡者提供適當的協助成為政府、社會、家庭與個人的重要工作。除增加醫療、照顧產業外，可從健康促進（health promotion）方面著手，鼓勵高齡者多從事健康行為，從減少危險因子開始，讓疾病發生比率降低。Fry（1992）表示，造成老人心理上調適及士氣程度降低，除了本身身體功能的減退外，心理和社會的參與活動力是主要原因。社會支持是影響老人健康及生活品質的重要因素，因此，有良好的社會支持可促使個體產生適應行為。

　　造成老人心理上調適及士氣程度降低，除了本身身體功能的減退外，心理和社會的參與活動力是主要原因。透過各種活動方案的規劃處理，可帶給老人與社會連結、促進或增強個人的資源、使個人較能面對疾病的惡化狀況，以及對生活功能、心理支持、社會參與及生活適應；在活動中亦可使老人獲得快樂及成就感、增進自尊及自我概念。日本與臺灣同樣受到少子女化及高齡化的雙面困擾，不過，日本以社區為中心，以老人為核心人物，讓老人在社區中共同學習與照顧小孩，解決老人無用及年輕人托嬰問題，值得我們借鑑。

　　由於人口老化快速，高齡長者人數日漸增加，高齡者社會福利成為大家高度關注的議題，無論是健康醫療、老年年金、長期照護等議題，皆引起廣泛的重視。老人要如何過著活躍的生活，除了政府推動相關福利措施法令，也要仰賴社會的互助，老人在退休後遠離工作社群後，應繼續保有參與社會網絡，培養社會網絡之中的人際關係。Brubaker（1983）認為健康促進是導引自我成長，增進安寧幸福的健康照顧。以高齡者為對象時，以需求理論為出發點，高齡者的社會參與是一種社會保持互動的方式，繼續將自己貢獻於社會中，並藉由互動與投入的過程，滿足老人需求及紓解壓力的活動；因此，高齡者的社會參與乃指以有組織的投入社會活動，參與相關活動，維持與社會的接觸，並因各種活動類型而各有不同的形式、內涵、目標。

　　隨著歲月增長，長者普遍對於後失去與社會的聯繫感到焦躁，甚至逐漸喪失老人尊嚴。因此，可就由團體活動來建立新的人際關係，進而找到歸屬，減少孤獨感；對個人、家庭和社會上皆有幫助，也可減少家庭和社會的負擔。Laffrey（1985）很明確的指出認為「活躍老化」係以獲得最高層次健康為目標所採取的行為。幫助老人結

交朋友，拓展人際關係，可使老人單調貧乏的生活，增添快樂與生活情趣，降低焦慮和憂鬱狀況，讓老人不再陷入悲觀情形中鑽牛角尖。對大多數人而言，社會性的連結、有意義的社交及互動性的活動是一個有價值的人生目標（Leon et al., 2003）。為推展長者社會參與的休閒活動，設計的核心目標：

表 10-7　推展長者社會參與的活動設計核心目標

類型	內容
生活能力	參與休閒活動對個人的身心發展有正向的效益，對個人、團體或社區的生活，有能力保持彈性與合理的控制。
心理韌性	休閒活動可以為我們帶來身心健康、生活滿意、個人成長等方面的利益。能以某種有效的方式處理應付重大壓力，同時，這種應對方式能讓人增強在面對未來的能力。
角色調適	社會參與具鬆弛、治療與輔導、消除家庭代溝，減少家庭疏離、發展個人技巧、工作或職業、社會等多項功能，能隨著家人關係或家庭中角色變化而調整與面對。
多元連結	心理健康與生理及社會層面之連結，了解心理健康與生理健康、社會參與及經濟等多面向關聯，透過跨領域思維與不同方法促進整體健康。讓長者能在活動中表現自我、發揮創造力、獲得成就感和自信心，使他們對生命意義有正向的認知。
滿足需求	增加隱性需求長者的參與，發揮整合的功能，協助長者適應老年生活。有憂鬱傾向的長輩多不會自動走出戶外，增加此類長輩的參與和增加心理健康適能。
醫療介入	要成功的老化就不能沒有休閒活動參與，醫療人員的專業與權威有利於增加民眾信任與參與，在服務推動時可增加與社區醫療資源的連結。
支持網絡	推廣健康老人擔任志工，強化年長志工的自尊，同時長者間有共通語言，被服務的長者更容易融入。社會參與參與對老年人的生活調適具有很大且正面的功能，可以促進健康、建立自信、擴展生活經驗、提供社交機會等效益。可在鄰里間發展互助的支持系統，增加社會支持網絡，降低無望感及孤獨感的產生。
紓解壓力	個人參與活動是發自於內在動機與自由的選擇，能提供歡樂的感覺，提高其生活滿意，紓解生活中的緊張氣氛，學習運用正向思考，減輕日常生活事件造成的心理挫折和壓力。

類型	內容
學習面對	參與活動可以增加社會適應，透過醫療衛教宣導、心理健康促進活動等方式，提供長者學習如何面對憂鬱與焦慮等情緒的管道，進而提升老人心理健康。
統整自我	探索生命的價值與靈性力量賦予的意義。老年人多從事活動，進而提高生活滿意度，以增進身心健康。部分長者可在統整後，重新出發。

（資料來源：作者整理）

　　健康促進行為，除了預防性的行為外，另外還包括身體活動、健身活動、家庭計劃、心智健康、教育、社區等相關活動的建立。Godbey（1999）指出休閒活動即是個人在工作、義務及責任和生存時間以外，擁有相對的自由時間（free time），或是可以自由支配的時間（discretionary time），在此時間內可以自由地從事個人想做的事。休閒參與是個人對休閒活動的內在興趣、價值或需求所引發從事的休閒行為和休閒經驗。因此，銀髮族的休閒參與是指在任何空間，銀髮族可自由支配的時間裡，隨心所欲去從事其內在興趣、價值或需求的休閒活動類型。社會性的休閒活動是一種奉獻服務：

　　第一、可以幫助自己打發時間。

　　第二、提供許多精神上的報償。

　　第三、使手腦並用以防止老化。

　　老年人可依自己的時間、能力、經驗、興趣等，自願參與無薪報酬的工作，如協助社區整理環境；參與自然資源及文化財產之維護保存；到各社區、醫院、志工機構等貢獻智慧心力，都是好的服務項目。

　　法國的休閒社會學學者 Dumazedier（1967）則將休閒定義為與工作、家庭及社會義務不相關的活動，人們可以依隨自己的心意，

或是為了放鬆自己，或是為了增廣見聞及主動的社會參與，而抒發的創造性能量。有部分長者或會因低估自己的能力，而沒有學習的動力。其實長者只要學得其法，抱著何妨一試的心態，不要太在意自己的年齡或表現，積極參與，並配合自己的能力，按部就班，循序漸進地學習，定能從學習中，享受新的得著。休閒活動參與之意涵有三，其一為休閒活動是在個人閒暇時進行，不要求任何報酬，活動本身即是享受；其二為休閒活動是個人主動參與，旨在提高身心活動力；其三為休閒活動是個人自由選擇喜愛的活動，個體從活動中獲得直接的滿足。

休閒活動參與是個人在除去工作或課業及生存必須活動，如吃飯、睡覺……等之外的自由時間內，依其個人的意見及選擇適合自己的活動，獲得愉快與滿足的經驗，達到自我發展、自我成長及自我實現的境界，可以學習「太極」以強身健體。從功能論的觀點來看，提供老人參與社會角色的機會，正可以填補其空閒。老年人和中年人一樣仍具有正常的心理和社會需求，大部份的老年人均不願喪失「社會角色」，同時標榜「行為決定年齡」。生活重整是一個促進健康的過程。長者透過對自己、對身邊的人和事，以及對生活環境的認識，作出不同的嘗試，便可藉此促進自己的身體、心理和社交的健康，締造精彩、豐盛的晚年。老年人有一種自然的活動傾向，樂於參與社團活動及他人交往的機會。社會性的休閒活動是一種奉獻服務：

第一，可在不同的崗位上發揮才華，扶助後輩，貢獻社會，參與義務工作，善用自己的時間、體力、學識及經驗，幫助有需要的民眾。

第二，可以提供許多精神上的報償，投身公益或社會事務，組

織志願團體並擔任當中的志工，推動社區發展；更可重拾個人興趣，參與學術研究或藝術創作，開創人生新一頁。

第三，參與不同形式工作的新領域，可使自己的手腦並用而不易老化，得到自我肯定、知識、技巧和人生經驗，更可結識朋友，寬闊自己的生活圈。

老年人可依自己的時間、能力、經驗、興趣等，自願參與無薪報酬的工作，如協助社區整理環境；參與自然資源及文化財產之維護保存；到各地的民眾服務社、育幼院、醫院等貢獻智慧心力，都是好的服務項目。

人類是群居的動物，過著團體生活，任何個人皆無法離開他人離群索居，尤其在這個看似人際關係疏離卻又在各部分緊密連結的團體社會，學習如何與他人融洽相處、建立關係，更是個人「健康」與否之指標。角色存在理論（Role Exist Theory）相信個人的生活是離不開團體的，即個人在日常生活中需與他人發生互動。老年社會角色已經變遷，或某些角色已消失－老夫妻核心家庭和職業組織的終止，另一方面老年人又必須面對數種新的角色或可能相互衝突角色的來臨。體現活動是我們生命中不可缺少的一部份，長者退休後，每天擁有較多的空間時間，所以活動對長者更為重要。我們每天都會參與不同的活動，包括一些自理活動、消閒活動、家務活動等。只要參與該活動時是有目的、自願參與的，及在參加後有滿足、愉快或成功的感覺，這些便是有意義的活動。

人際關係包含與他人接觸往來、交換資訊、情緒支持及直接協助等。人際關係良好，並非代表著個人長袖善舞、善於交遊，而是說明個人充分的認識、瞭解自己，掌握自己的個性，瞭解人我差異，而能適當的調適人與人之間的差異，融洽的連結人我之間的關係，

增進人際關係之可靠作法如以開放的心胸接納他人、樂於對他人伸出援手、能適應並處理人我差異⋯⋯等。

面對全世界老化的趨勢,一系列與老化有關的積極性概念不斷的被倡導,聯合國於一九九一年提出「老化綱領」(proclamation on aging),表示老人應該擁有獨立、參與、照顧、自我實現與尊嚴等五大原則;在老人福利政策取向上,從重視老年人的生產力的生產性老化(productive aging),到兼顧健康狀態與社會參與的成功老化(successful aging),一直到近年來的活躍老化(active ageing),人們開始注意到老年人的需求不僅僅是維持健康及生命安全而已,充分的社會支持、社會參與,以及保有一定的經濟。休閒活動參與是指工作之餘的閒暇時間,以自由意願非強迫的方式,從事個人感到興趣的活動。在生理方面可以解除疲勞恢復體力,在心理方面可以得到快樂、滿足及獲得成就感。

根據活動理論(activity theory)的主張,如果老年人積極地參與社會各項活動,他們在生活的各面向會過得更滿意,身心靈會更加健康;長者可以根據自己的興趣及能力,儘量安排多元化的活動,除了每天的家務外,亦可安排其他的社交活動及適量的運動(Richard & Claudine,2007)。

臺灣高齡化社會的來臨,對於長者各項需求也越來越重視。Burgess 強調高齡者在此一情況下,不應扮演負面或無角色的角色,相反地,應藉由新角色的扮演,以彰顯其存在的意義。活動理論學者認為,高齡者若能成功地扮演此一新社會角色,將能確保他們在社會結構中的地位,進而使他們有良好的社會適應(林麗惠,2001)。老人可依自己的時間、能力、經驗、興趣等,自願參與無薪資報酬的工作,如協助社區整理環境;參與自然資源及文化財產之維護保

存；到各地的社區關懷中心、育幼院、醫院等貢獻智慧心力，都是根好的服務項目。參與志願服務對長者的功能：

表 10-8 推展長者社會參與的休閒活動設計的核心目標

類型	內容
促進健康	部份長者可能會因為一些個人的健康問題，只顧多休息，而不願意參加任何活動。事實上參與一些鍛鍊體能的活動，例如：太極、跳舞、游泳等，可以鍛鍊身體的活動能力、手眼協調，甚至可強化心肺功能。
鍛鍊腦筋	加強人力資源保存、發展和充分運用，減少知識經驗及人力資源的浪費，例如下棋、益智遊戲、練習書法等活動，可以鍛鍊腦筋、減慢記憶力的衰退。只要長者瞭解自己的能力，選擇適合自己的活動，並切實地安排及參與活動，長者是可以活得更精彩。
抒發感受	有些長者可能會因為情緒低落以致沒有興趣和動力做其他事情，卻沒想到參加一些娛樂活動，如植栽、唱歌、看電影等，可以幫助抒發感受和減低焦慮，改善心情。
改善溝通	一些長者又可能因為害怕不懂得怎樣與別人相處而避免參與活動。其實多參與一些集體活動，例如：與一群長者一起做晨運、旅行等，透過與別人的交往及分享，可改善社交能力及擴大社交的圈子。
降低孤獨	部份長者可能因為怕接觸新事物而不參與活動。但相反地，只有透過活動，長者才可多嘗試、多接觸新事物，長者對新事物掌握更多後，自然便可以減少對接觸新事物的焦慮。
自我照顧	長者每天料理自己日常起居生活，例如梳洗、煮食等，可以維持或提高自我照顧的能力。長者亦可以依照自己的興趣，參與書法、繪畫、手工藝等活動，發揮個人的創作或藝術天份，從而提升自我價值。
社會服務	參與義務工作，既可幫助別人，又可提升自信心及得到滿足感。實現參與服務的理念，增進社會福利措施的落實。
減低焦慮	多參加有意義的活動，除了可幫他們減低焦慮、維持認知及自我照顧的能力，更有助消耗過剩的體力，從而減低遊走行為。

（資料來源：作者整理）

老年生命期是一個充滿機會、生長及學習的時期，若能積極開發及充分運用，成本效益甚高，最基本的更要重視高齡者在學習權

及社會參與機會的均等，透過終身學習供需平台的塑造，必能促進社會進步繁榮。隨著壽命增長、健康意識的提升，「如何讓高齡者活得更好」也逐漸地受到重視。為了讓人們在生命歷程中獲得健康，並發揮其潛能以參與社會，需要多方條件之配合，其中包括個人的責任、家庭的相互支持與友善的支持性環境與協助。老年期所面臨的種種風險與威脅不全然是個人的問題，不同世代與家庭內部的凝聚與互助力量亦不會因為政策而產生替代，支持性的環境（包含硬體與軟體）不僅能降低高齡者所受到的傷害、孤立或疏離，更有助於增進其參與。

目前大家擔心的，除了老年有沒有足夠生活費、健康醫療資源，就是一個人老了之後會不會嚴重衰弱，生活會不會不安全，會不會被社會隔離、排除。連續理論（continuity theory）則認為老人必須維持其在中年時的嗜好、習慣，方可能有成功的老年。連續理論著重於人類生命週期的每一個階段，均代表高度的連續性，老人在成熟階段有其穩定堅實的價值觀、態度、規範以及習慣，這一些均會融入其人格與社會適應中。因此老年是人生發展過程中最後的一個階段，自然有其適應的特性存在，順其自然延續下去而不必以人為來限制其各種活動（江亮演，1990）。

結語

社會支持是一種社會網絡的功能，藉由提供人們獲得健康、參與及安全的適切機會，以增進老年期的生活品質。生活品質屬於個人的主觀認知，牽涉到個人生理、心理與社會等面向；健康平均餘命重視的是身體維持自主的時程，是否能夠在老年期避免對他人產生依賴，將是享有生活品質的重要前提。

　　生命歷程觀點體認到高齡者群體內部的差異性，強調個人早期的社會經濟背景、生活習慣、所經歷的風險或機會，以及來自家庭朋友的相互支持與凝聚力量等，將持續影響高齡者當前的生活狀態。當人們與社會網絡互動時，能提供生理、心理、訊息、工具或物質性的協助力量，使個體更適應壓力，增加滿意感（Caplan，1974）。

第十一章　休閒療癒促進長者健康

前言

　　人口迅速老化，已經成為全球各國重要的議題，不論是他們的居住、生活型態、健康、安全甚至是他們的休閒活動都是很重要的問題。健康是由自己去主宰的，雖然我們不能夠違抗自然定律，去阻止死亡的發生，但是我們能藉著健康活動讓自己更有活力，能透過自己努力的改善，獲得品質更高的生命。健康活動參與（activity participation），可以幫助老人們減少疾病發生，延緩認知功能下降，增強抵抗壓力，進而幫助及維持老年人身心靈的健康。

　　老年人的活動參與對於成功老化是有正面的影響。根據研究，臺灣長者嚴重跌倒發生率約百分之一至二，每天有二名長者因跌倒死亡。有跌倒經驗的長者，三成五到四成五害怕再次跌倒，而影響出門意願。容易跌倒跟肌力大有關係。有案例告訴我們，一旦找回應有的肌力，晚年的生活品質令人刮目相看，除能正常地自理生活，甚至「腳健手健」遊山玩水，既不必兒女擔心，也減輕醫療支出。

壹、長者休閒療癒促進健康

　　世界衛生組織（WHO）二〇一九年五月發布首份防治失智症的衛教指南，強調：防範認知能力下降的首要之務就是勤運動。這份

名為「減少認知能力下降與失智症風險」（Risk reduction of cognitive declineand dementia）的報告，運動、戒菸、健康均衡飲食、高血壓控制、糖尿病管理，則是預防失智的有效措施。如果能去除環境及生活習慣等負面因素，就能有效降低失智風險。

休閒為工作閒暇之餘，從事其他有益身心的活動，以脫離工作的壓力，激發自我，發揮自我的創造力，並藉此達到身心放鬆及娛樂的目的。高齡者在平日除了應保有積極樂觀、豁達開朗的人生觀之外，需廣泛的吸收保健常識，養成良好的生活習慣，配合適當的運動，注意飲食衛生及營養，定期檢查身體健康，增進人際互動，參與志願服務活動，促進心靈成長，建立正確的健康老化行為與態度。

國際上對於老人運動的重視，可以從聯合國科教文組織（UNESCO），歐盟議會與 WHO 等相關政策宣示中，得以彰顯。例如：UNESCO（1979）在國際體育與運動憲章中，提倡體育與運動乃是促進人類進步與世界和平的媒介，同時也是普世的基本人權。運動之功效不單是以預防疾病為主要目的，為了能享受快樂生活必須有活力，因此更需要有良好的體適能，以參與運動及休閒活動，做為老人生涯轉換後的因應策略。老人從事有氧運動、肌力運動以及提升柔軟度的伸展運動，將有助於強健體適能、自營健康、延遲老化、促進人際關係與情緒的調適，讓自己過著較有活力、有尊嚴的生活，進而享受生命的喜樂。

休閒的種類繁多，要讓休閒生活發揮促進身心健康的功效，在規劃時應先瞭解自己的喜好；選擇與自己的工作互補型；分析自己的經濟型態；建立自己的休閒網以及將時間安排與分配做周詳適當的思慮與計畫。休閒活動參與是指老年人在可以自由支配的時間中，

參加具有正向意義的個人喜好活動，活動類型包含消遣型、嗜好型、健身型、學習型以及社交型。Norman（1998）運用感覺統合的概念，強調療癒性休閒的環境規劃，將這稱為「自然圖像的呈現（Natural Mapping）」。例如：一條經過花園的通道，走道的周圍種滿了樹、植物、和花草等，如何設計這些周圍環境，讓長者在通過這些複雜道路的時候，能夠享受且放心行走，長者是否能夠按照原路、不會發生錯亂的走回等。因此，有秩序、有條理的環境設計就顯得重要，路旁的一些指示標誌、聲音、氣味等，都可以幫助長者理解他們目前所在的位置。即指環境本身結合了一些必要性的訊息，幫助人們正確的使用，此舉勝於在使用者的腦中強加一些知識。

休閒活動已經是現代人生活不可或缺的一部分，是生活中為獲得健康、愉悅而主動積極的活動。有些人常常忘記適當地休息與安排休閒時間，導致身體上的機能漸漸退化，這樣不但在身體上增加負擔，也是造成疾病的發生。休閒活動參與是在閒暇時間，從事個人願意從事的活動，而這些令人感興趣的活動可以是經常性參加，乃至延續一生的。世界衛生提出健康的定義：「健康乃是一種在身體上、精神上的圓滿狀態，以及良好的適應力，而不單單是沒有疾病和衰弱的狀態。」所以要達到健康身體不能只是外表上的健康，還要有健全的心理及良好的社會適應及道德規範。

近年來，由於醫療技術進步，生活水準的提高，國民平均壽命普遍延長，人口結構的老化是必經的過程。對生活滿意的定義是一種心理上的幸福滿足感，也是個體主觀對自我生活的評價。它是一個整體全面性的主觀評價，也是個體對目前生活狀況的主觀認知感受。當一個人的生活滿意高時，其快樂幸福的感受也較為強烈。利用休閒時間從事有益身心的各種活動，經由活動來滿足某一既定的

目的以促進身體健康或提高創造力。休閒可以改善與促進老人生理、心理及社會功能，規律運動可以預防疾病發生與降低失能的機會，避免不動症候群的產生；減少焦慮、壓力、沮喪與憂鬱的現象，促進正面的情緒發展（Brehm，2000）。

美國的國家健康中心提出了一個健康定義，即個體只有身體、情緒、智力、精神和社會等五個方面都健康，才稱得上真正的健康。

表 11-1　美國國家健康中心對健康定義

項目	內涵
身體健康	身體健康不僅僅指無病，而且包括體能，或是能滿足生活需要與完成各種活動與任務的能力。
情緒健康	情緒包含個體對自己與他人的感受。
智力健康	指長期在學習與生活當中，大腦始終保持在活躍的狀態。
精神健康	精神健康對於不同宗教、文化、國籍的人，內涵可能有若干差異，主要在著重理解生活基本目的及關心、尊重所有生命體的能力。
社會健康	指個體與他人及社會環境的交互作用，擁有社會健康者，其人際關係一般較和諧，也能順利執行其社會角色。

（資料來源：作者整理）

借鑑先進國家的作為，我國政府對於健康政策，是以實踐健康促進（health promotion）為主要的目標。由「以疾病為導向的照護」，轉換成「以健康為導向的照護」；強調個人行為來改善及促進健康，並預防早期疾病與失能。是以，推展「社區照顧關懷據點」，以社區營造及社區自主參與為基本精神，鼓勵民間團體設置社區照顧關懷據點，提供在地的初級預防照護服務，再依需要連結政府所推動社區照顧、機構照顧及居家服務等各項照顧措施，以建置失能老人連續性之長期照顧服務。實施策略與方式以彰化縣推展「不老健身房」為例，在地的作法，不僅具創意和用心，值得社區參考：

表 11-2　社區推展長者健康促進活動實例簡述

項目	策略	實例
調查	鼓勵社區自主提案申請設置據點，結合當地人力、物力及相關資源，進行社區需求調查，提供在地老人預防照護服務。	二水、埔心、花壇等鄉鎮的衛生所，除了有醫護為長輩看診，利用的空間開起「不老健身房」，擺上多項健身器材。
實施	輔導現行辦理老人社區照顧服務之相關團體，在既有的基礎上，擴充服務項目（關懷訪視、電話問安諮詢及轉介服務、餐飲服務、健康促進活動）。	由衛生局聘請運動指導員，為長輩「對症下藥」；先測體適能，並看看哪裡需要鍛鍊，改善他們穿衣、抱孫等生活所需，由運動指導員和醫師共同指導長輩運動。
推展	由地方政府針對位處偏遠或資源缺乏之社區，透過社區照顧服務人力培訓過程，增進其社區組織能力，進而設置據點提供服務。	「不老健身房」，其實是從去除肩頸痠痛，到原本不良於行進步到能自行散步，有人改善了「媽媽手」，有人「中廣」的小腹逐漸平坦了。

（資料來源：作者整理）

　　運動讓長輩們有共同話題，擴大了交友圈，健身有感也趕走了憂鬱。同時，動員志工組團到社區教民眾運動，同時提升民眾的衛生知識、增加健康檢查篩檢率、慢性病防治及個案關懷等。志工團成了衛生所推廣衛教的堅強後盾，也讓長期勞動而不運動的長者改變生活習慣。對缺乏醫療資源的偏鄉長者來說，這無疑是健康促進的絕佳模式，除了活得更健康，也多了人際互動，長輩的口碑行銷讓來衛生所運動的長者比看診的還多。

　　人類一直以來都在追求身體與心理的健康，演化至今，從原本的生存需求到追求福祉（well-being）與更高的生活品質。活動理論認為長者即使因為無可避免地在某些面向必須撤退，也應找出替代方案。例如：退休後可發展自己的興趣，或投入公益活動，以維持人際網絡，避免因過於沉寂而加速生理與心理的老化。

　　健康生活對人類而言是不可或缺的，而如何讓自己的生活過得

更完善、使自己的身心皆能健康，「休閒活動」是最為重要的推手。休閒療癒是藉由有控制的、漸進的、適度計劃的方式對身體系統施予謹慎進階的壓力或力量以改善個體的整體功能（Kisner & Colby，1995）。

貳、休閒療癒為導向的照護

　　隨著高齡化社會的來臨，如何因應人口老化現象，是政府與民眾共同關注的議題。Orem（1995）認為健康促進在於增進潛能並進入更適當的功能狀態；休閒活動為健康的不二法門，要維持健康最有效可行的辦法就是活動。有感於不少臥床的長輩都是因為年邁缺乏肌力，平衡感變差而跌倒，從此下不了床。休閒療癒為導向的照護提倡長輩養成運動習慣，而且是正確、簡單的運動，把肌力練好，好好過著樂齡好肌的銀髮生活。

　　人體的重量中，大約百分之四十是肌肉，百分之十五是骨骼，而我們體內的重要器官，如心肺循環呼吸系統，更是隨著肌肉運動的需要而改變其體積大小及功能。神經系統也是為了身體活動的需要才如此發達，接受一些內在或外來的感覺性刺激，然後迅速地發出命令，指揮肌肉產生動作。換言之，人類的身體是為了活動而存在，而非為了休息而存在的，運動生理學家認為，人體的心肺血管系統，骨骼肌肉系統以及神經系統，只有經常運動，才能保持最良好的功能狀態。健康概念與以往的差別在於：

表 11-3　健康新概念

項目	內涵
整體的觀念	健康是一個整體（wholeness）的觀念，包含身心靈方面的良好狀態。
連續的向度	健康應視為一個生病／安適連續性的向度（illness/wellness continuum），而非傳統健康與不健康的對立觀點。
自主性管理	健康應視為幸福表現，而非沒有生病；健康促進是一種行為的改變，自主性管理的過程。
動態的平衡	健康是一個動態平衡的過程，降低危險因子是健康的表現。

（資料來源：作者整理）

　　人們參與休閒時，受到環境、活動、時間、心境的刺激，產生生理、心理、環境、經濟、社會的影響，而這些影響經由人們的評價之後，就產生了休閒效益。其參與者能從此體驗中改善個人身心狀態，或滿足個人無論是生理、心理或是社交的需求，稱之為休閒效益。休閒運動是有別於其他的休閒活動，它是運動和休閒的結合，從事運動性的休閒活動，不僅可以放鬆身心，忘卻煩惱，擺脫一成不變的生活型態，也兼具有娛樂、滿足成就感、社交功能、改善健康等諸多效果，是其他類型的休閒活動所無法相抗衡的一種獨特活動內容。

　　由於疾病威脅所帶來的恐懼，及政策推動、學者倡議、專家呼籲，使「健康保健」的活動，成為一種流行、風潮、生活品質，有助於人們重視健康作為與進行運動的效果。休閒運動效益很多元化，經分析整理，可歸納為社交效益、心理效益、生理效益。透過運動來治療個案，不僅能讓個案減少對他人的依賴性，同時擁有良好的運動習慣，也能改善個案的身心健康。適當而正確的運動，不但可以減少因姿勢不良導致的腰酸背痛，而且可提升心肺功能，改善個

人體能狀況，並可防止老化的併發症產生；亦是一種自我治療方法，透過運動來增強肌體抵抗力，幫助患者恢復健康或預防疾病的有效方法。

　　根據世界衛生組織（WHO）在一九九七年提出的報告，健康是生理上、心理上和社會上的安全、安寧、美好狀態，即身、心、靈要健全的。規律運動對老人體適能如肌力、柔軟度、敏捷度、心肺耐力呈現健康的影響（Bravo，1997）。健康體適能對身體健康有極大的影響性，尤其對身體功能性日益退化的老年人更是重要，加強功能性體適能的八大要素是維持老人獨立自理日常生活功能、增進心智活動與提升生活品質的首當要務。休閒是老人生活中的主要活動，而社會支持則提供各類生活協助和精神關切照顧，使老人能獲得必要的生活品質（WHO，2002）。

　　隨著休閒意識的提升以及終身學習觀念的宣導，越來越多人參與休閒活動的目的，不只希冀能放鬆自我、抒解壓力，更希望能從休閒活動中學習新的知識與技能，甚或藉由休閒活動來表現自我、發揮潛能，進而肯定自己，獲得認同感與成就感。人類最大的欲求，無不在追求生命的安全與長存，亦即，沒有一個人不想過著安寧舒適的生活，而能長壽體健。

　　健康促進於概念上更加的正面、積極，不僅以最低限度「無病」的「疾病預防」為目標，而更是要主動建立能達到健康行為。運動與心理健康有著密切的關係，兩者皆相互影響、相互制約。所以在運動過程中，應把握心理健康與運動相互作用的規律，利用健康的心理來保證健康活動效果；利用運動來調節人的心理狀態，促進心理健康。這有利於長輩自覺參加運動並以此來調節心情，促進身心健康，從而積極投入到健身計劃的實施中去。

　　休閒活動參與是個人在可自由支配的時間中，參加具有正向意義的個人喜好活動，而在這些愉快、活出自我體驗的活動中，個體能夠產生滿足感。由療癒式休閒健康促進學習方案來幫助有休閒遊憩需求的高齡者，其方向可為：

表 11-4　療癒休閒幫助有休閒遊憩需求的高齡者

項目	內涵
在生理層面	運動、伸展、按摩、活絡筋骨神經與關節、盡力活動身體或協助身體更放鬆、靈活，對身體的反應有所覺察、多與身體聯繫對話、感知傾聽、感謝身體，並刺激手、腳、手指腳指、皮膚或視覺、聽覺、嗅覺、味覺、觸覺……等。安全的環境使長者能安全漫遊、行走，利用各種視覺元素加入設計及運用不同路徑長度，鼓勵行走，促進行走能力。
在認知層面	滿足認知的需求、學習轉成正向念頭，或包含習得某技術，自主性或創作活動、專注力、思考力、計畫力、自己的決定力，以及社會資源知識的維持與增進活動……等。
在心理層面	自覺、導向精神情緒的安定、提升自我價值、壓力釋放轉化、解放煩憂、增進快樂、放鬆、放下、接受、遊戲、藝術、玩樂、多感官覺醒、懷舊回想、表達情感、幽默、感動、柔軟心、處於當下……等。
在社會層面	滿足社會的欲求，例如：經營圓滿的人際關係、與人連結、仍抱持是社會中一份子、所屬同類夥伴的意識、仍然具有用感、責任、重要性，以及生活智慧承傳或分享愛、關懷給下一代……等。
在靈性層面	冥想、靜默單獨、體驗到安寧與寧靜存在的美好、滿足靈性面向、宗教心、接近靈魂層次、對生命感到喜悅、愛與恩惠……等。

（資料來源：作者整理）

　　老年人所面臨的生理、心理、社會問題隨著年齡的增長而有不同的改變，老年人將面對到的挑戰諸如外觀的改變、體能健康的衰退、退休、經濟困窘、角色改變、親友的死亡等，這經驗將影響著老年人之後的生活。鼓勵長者積極從事休閒活動，選擇健康的休

閒活動以紓解生活壓力、健全生活內涵、提升生活品質,並促進身心健康。

　　休閒療癒主要是利用活動來協助長者,乃是多元治療中較特殊的一部分,起初是針對不同的殘障或疾病,給予病人不同的運動治療,藉助各種輔具的使用,配合訓練,來增加病人動態的能力,以提高病人的獨立性,減少對他人的依賴。隨著人口老化趨勢,進而援引運用於長輩的健康促進。老人醫學研究發現,不管體重如何,體適能愈高者有較好的健康狀況,在不同疾病下的存活率也比較高,反之,體適能下降,死亡率則增加。長者有好的體適能,透過運動促成健康,降低死亡風險。

參、藉休閒療癒以健康促進

　　老年人口增加的影響,並不只在於醫療成本的提高,對於健康高齡者的照護及安養問題,也是社會大眾應該關注的焦點。休閒活動的目的,是為維持健康,想要達到健康,必須適時適度運動。健康與體適能兩者息息相關,不可分割;要使身體機能達到最佳狀態,除了要飲食均衡和有良好的生活習慣外,適量運動亦非常重要。傳統觀念是人因年老而看病,長者必須在吃藥打針中度過,推動長者健康促進,將可以成功預防長者衰弱,使長者可以過著充滿希望的銀光生活。現代生活中,特別提倡健康促進以及健康體適能的必要性。正如同新北市政府推動「長者健康運動計畫」,先從健檢中篩檢出衰弱族群,由醫師開立運動處方,再由運動指導員等輔助,為長者擬定運動計畫,讓他們可以到社區據點,例如銀髮大學、運動中心,養成運動習慣。

　　日本高齡現象為世界首列，為了積極協助心血管疾病老人維持身心健康，日本健康俱樂部（JHC）以社區為基礎的心肺功能復健推廣，和當地醫師合作，由醫師開運動處方，民眾拿到據點接受專家的運動治療，包括伸展操、走路或打桌球等。在社區做復健運動，比在家做更好，不只能提升認知功能、降低心血管疾病發生率，大家一起運動也比較有趣，更有活力。他們曾追蹤十七名接受運動處方的先天性心臟病患，一年後肌力、肌耐力、柔軟度均顯著提升。

　　「健康促進」係以獲得最高層次健康為目標所採取的行為。健康促進的健康照顧能夠導引自我成長、增進安寧幸福。（Laffrey，1985）經濟合作暨發展組織（OECD）提出「健康老化（healthy ageing）」以應對高齡趨勢，強調人口老化是世界各國共同面臨的變遷經驗，面對高齡化社會，OECD 各國關注積極性老人福利政策的重要性。該組織於二〇〇九年以「健康老化」為主題，將健康老化定義為是生理、心理及社會面向的「最適化」，老人得以在無歧視的環境中積極參與社會，獨立自主且有良好的生活品質。健康老化的重要政策內涵包括：

　　第一、老人是社會重要資產而非社會負擔，個人獨立自主是維持其尊嚴和社會整合的重要基礎。

　　第二、應關注健康不均等（health inequalities）問題，並將社經因素及老人需求的異質性納入考量。

　　第三、以「預防」為健康促進工作的重點。其所關注的焦點是如何減緩老人生理功能退化，維持個人自主以降低其對醫療照護及福利資源的依賴，達到個人福祉與整體社會福祉提升的雙贏結果。

　　高齡化的現象，使老年人的健康問題成為家庭、社會與國家在醫療及心理層面的沉重負擔。國際上對於老人運動的重視，可以從

聯合國科教文組織 （UNESCO），歐盟議會與 WHO 等相關政策宣示中，得以彰顯。例如：UNESCO（1979）在國際體育與運動憲章中，提倡體育與運動乃是促進人類進步與世界和平的媒介，同時也是普世的基本人權。事實上，運動是基本人權之一的觀念，必須透過教育來落實與彰顯，歐盟議會即曾訂定「歐洲運動教育年」（Education Year of Education through Sport，2004），並將主題訂為「移動身體、伸展心智（Move your body, stretch your mind）」，強調身體活動與競技運動對於世界人民的教育、社會與文化方面的功能和價值；而老年人參與休閒運動的權益，亦能在此一憲章中獲得保障。因此，多了解、關切老年人的健康生活品質，提升健康體適能，避免疾病的侵襲，增進獨立性，進而使其達到成功老化的目標。

老年人的類型可依健康狀況區分為健康的老人、輕度失能的老人與重度失能的老人三種（方乃玉，2006）。每位老年人都是非常獨特的個體，有著不同的運動需求及身體活動能力。運動有助新陳代謝，調節身心，增強健康。運動對於生理方面的益處包括：可增加心臟血液每跳輸出量、可以較低的心跳率從事中強度的身體活動、增加關節柔軟性、提供最大耗氧能力、增加肌肉耐力及力量……等。雖然敏捷性會隨年齡增長而減退，但經常保持適量運動的人，其敏捷性會比不做運動的人為佳。

在制定老人運動政策，乃至為老年人設計與實施運動課程之前，需考量每位老年人在運動需求、健康狀況與體適能程度上的獨特性，為他們量身訂做精緻的身體活動（李淑芳，2009）。因此，剛開始參與運動的長者，應先作身體檢查，了解個人的心肺健康情況，經醫生的指示下，進行適合自己的運動。健康的體能要素可包括以下各點：

表 11-5　健康的體能要素

項目		內涵
平衡力	靜態平衡	是身體在一個靜止的狀態下，肌肉支持著身體重量的動作，例如單腳站立，雙手向兩邊平放，維持該動作若干秒而不動。
	動態平衡	動態平衡是指平常走路或各種身體活動時，改變方向時所需的一種平衡，假若平衡不當，就會失去重心而跌倒。
敏捷性		是指快速而正確地改變身體方向或位置的動作。長者在日常生活中，經常遇到許多突如其來的小意外，例如閃避車輛、路人或障礙物等，甚至在超級市場購物時，不慎碰跌物件，亦能及時閃避等情況。
協調性		在正確的時間、運用正確的肌肉，以適當的程序和時機配合特定動作的能力，稱為協調性。簡單地說，就是「眼到手到」，互相配合。在日常家居生活中，幾乎所有生活小節都需要身體的協調性，例如掃地、整理等，都是手眼配合的動作。
柔軟度		是指肌肉及關節的柔韌性。專家指出，柔軟度下降與不做運動有很大關係，尤其是肌肉伸展的動作。換句話說，經常做各種肌肉的伸展運動，可以保持或增加個人的柔軟度。雖然人會隨年齡增長而退化，但適量運動卻可以幫助延遲這種退化現象。
肌耐力		肌力即是肌肉的力量，可包括肌肉的耐力和爆發力等。對長者來說，肌肉耐力是較為重要。例如在日常生活中，要提取物件或整理家居雜物，都需要相當大的肌肉力量。在測試項目中，我們以握力項目作為目標，原因是一般測試肌肉耐力的項目，如引體向上或仰臥起坐等項目，都不適合長者。
心肺力		是指心臟與肺部的功能，亦即是身體的呼吸系統和循環系統的健康情況。心肺耐力是一切運動或日常生活的基礎，當這個基礎出現問題時，身體就難以應付各種挑戰，甚至引起疾病。心肺耐力的運動很多，其中以長跑、爬山、游泳、晨運等最為普遍，即使有經常作上述運動的人士，也應定期檢查心肺系統，以策安全。

（資料來源：作者整理）

　　「休閒療癒（Recreation Therapy）」，與孔子提倡的「君子游於藝」的理念契合，包含：禮、樂、射、御、書、術，涵蓋了靜態、動態、室內、戶外，各種的休閒與遊憩活動類型。經由遊憩和休閒，幫助需要照顧或服務的對象達到更高層次的健康（身、心、靈），形式涵蓋六藝的各種身心活動。靜態平衡平衡力對長者相當重要，例如

長者在上落樓梯、離開坐椅或床、甚至坐公共交通工具等情況下，都需要相當多的平衡力來支持身體。在測試長者的平衡力時，靜態平衡是較為容易處理和安全的。從靜態平衡的測試成績中，可以推測受試者在日常生活的動態平衡能力；因此，靜態平衡測試也就廣泛地被採用。

運動是非常特別的健康行為，不但可以促進身心健康，抒解壓力，提升生活品質，運動也是促進良好的人際互動關係，亦可排遣閒暇時間的疲勞，以及促進社會和諧的休閒活動。美國梅約醫學中心研究發現，將老人分兩組，一組每日定時定量運動、動腦，另一組維持平日生活，如在家看電視、一般活動等，實驗後發現，每日運動及動腦的長者，相較於另組維持原本生活習慣者，不但海馬迴體未萎縮，甚至增生增厚，改善及延緩退化。基於健康體適能對老年人的重要性，美國運動醫學學會（ACSM）與美國心臟學會（AHA），針對六十五歲以上老人提出健康體適能的指導原則。其內容包括：（一）立刻就開始運動；（二）有氧運動原則；（三）功能性的健康；（四）肌力訓練；（五）柔軟度；（六）若有跌倒之虞，多做一些平衡運動；（七）盡可能超越最低的建議運動量。（Nelson, et al., 2007）。

肆、藉健康促進以活躍老化

隨著個人自由時間與可支配所得的增加，人們越來越重視休閒時間與休閒活動。而休閒除了強調是自由的時間、自由的心理狀態與自由的活動之外，更強調活動對個體本身或社會是有益處，並且個人在進行休閒時能感受到自由的知覺。活躍老化並非單一因素可以決定，若要確保高齡者享有適當的生活品質，絕對不能只依靠高

齡者的自我要求（如注意飲食與生活習慣），外在因素的配合（如政府所推動的政策）也是不可忽視的一環。

　　臺灣能因應人口老化的時間較歐美國家來得短，若不及早做好準備，讓長輩健康、獨立甚至延長其社會功能，不僅醫療照護體系會面臨極大的衝擊，整個國家的生產力與競爭力也將面臨危機。因應高齡社會的衝擊與需求，我們是以《人口政策綱領》作為的指導原則，在這架構下積極推動包括「強化家庭與社區照顧及健康體系」、「保障老年經濟安全與促進人力資源再運用」、「提供高齡者友善的交通運輸與住宅環境」、「推動高齡者社會參與及休閒活動」、「完善高齡教育體系」等與長者相關的政策，希望建構一個有利長者健康、安全及終身學習的友善環境。服務應該讓人們公正、公平地享有，不因居住區域、獲取訊息管道與經濟狀況而有所差別，如此才能增加人們使用服務的選擇權。

　　高齡者的生活應該享有平等機會與對待的權利，並進而引申出高齡者參與政治過程與社會生活的責任。由於強調整體平等參與的權利，因此除了一般高齡者之外，對於低收入、少數民族或是失能高齡者，相關政策更應該鼓勵其參與，並提供機會使其保持活躍。一九八六年，世界衛生組織（WHO）在加拿大渥太華（Ottawa）舉辦第一屆健康促進國際會議，制定了《渥太華憲章》，認為「健康促進」是「使人們能夠強化其掌控並增進自身健康的過程」；學者 Green & Kreuter（1999）提出，健康促進是有計畫的結合教育、政治、法律和組織支持，為促成個人、團體和社區具有健康的生活狀況所採取的策略或行動。綜合言之，健康促進為增進個體與團體的健康認知，導向正確的心態及積極的態度，以促使行為的改變，並尋求身心健康的方式，來提升生活滿意；而成功的活躍老化必須建基於「強

化其掌控並增進自身健康的過程」。因此，探討健康促進與活躍老化的量化指標，將有助於高齡者成功老化。

近年來，由於老化人口迅速增加，世界衛生組織及先進國家陸續針對老人健康方面，擬定方針，制定策略。休閒療癒是利用有目的的介入及計畫來幫助長者的生活適應與成長，並透過休閒來協助長者緩和或預防問題的發生。這種介入的發生，是經由專業的治療，是專家與長者共同所產生的交互作用。休閒療癒過程是為了使長者達到更高水準的健康狀態。休閒療癒的過程可以分為四個部分，分別是「評估、計畫、執行、與評值」：

表 11-6　療癒休閒的實施過程

項目	內涵
評估階段	是界定長者的健康狀況、需求及長處。
計畫階段	從長者們身上找尋他們的需要，再從長者的需要策畫出可行的方案。
執行階段	落實計畫內容。
評值階段	是用來衡量結果目標達成的狀況如何。

（資料來源：作者整理）

Baltes 對正常老化、成功老化及病理性的老化等做一些解釋：「正常老化」指的是生理、心理上無疾病狀況，可以在社會上隨時間自然地老化；而「成功老化」則是一種在優質老年人的社會中老化，漸漸變老；「病理老化」則意謂著個人遭受到疾病的迫害，例如：退化性關節炎、糖尿病、老年認知失調等。導入長者休閒療癒使國家各層級重視健康促進的重要性，對健康風險作評估、監控與管制，期能達到預防保健的目標、完成年長者健康促進的心願。

Rogers（1970）認為：健康是生命過程的經驗（as an experience of the life process）。性別、文化、經濟、社會、環境、個人、行為、

表 11-7　療癒休閒幫助高齡者健康促進

項目		內涵
認知部分 （cognitive）	是指個人及社會兩層面	1. 對休閒的知識與信念。 2. 瞭解休閒與健康、快樂及工作相關的信念。 3. 相信休閒對個人有放鬆、發展友誼及自我發展等好處的信念。
情意部分 （affective）	指個人對休閒的感受、對休閒活動及體驗的喜惡程度	1. 對休閒體驗及休閒活動的評價。 2. 對休閒活動及休閒體驗的喜好程度。 3. 對休閒體驗及休閒活動的直接感受。
行為部分 （behavioral）	指個體對於過去、現在及未來休閒參與的行為傾向	1. 描述休閒活動及休閒選擇的傾向。 2. 陳述過去及現在的休閒參與狀態。

（資料來源：作者整理）

健康與社會服務等多重因素的個別或交互作用將對活躍老化產生影響。換句話說，生命當中任何的經驗、事件都有可能導致個人的健康狀況。舉例來說：個人童年時期所養成的生活習慣，可能會形塑個人日後的生活並影響健康。參與休閒活動跟自身對休閒活動認知有相當大的關聯，其動機是在釋放壓力與緊張、學習有關自我週遭事物、消除生活緊張與忙碌、建立友誼、獲得休息、擴展知識、獲得身體舒暢、心理舒暢。

　　「健康促進的最終目標在於「well-being」（幸福）」（Kulbok et al，1997）。WHO 於二〇〇二年提倡「活躍老化」，其定義為：「為提升年老後的生活品質，盡最大可能以增進健康、參與和安全的過程」。而「活躍老化」意味著活躍的老年生活參與和獨立，因此除了達到成功老化的標準，同時涵蓋身體、心理、社會三個面向之外，應強調生活的自主，以及積極的生活投入。活躍老化同時符合以下指標：日常生活功能正常，工具性日常生活活動正常，認知功能正常，無

憂鬱症狀，良好社會支持與投入老年生產力活動者（徐慧娟，2004）。為了達到這個目標，不僅需透過衛生體系的努力，也要號召非衛生體系的加入，為促進長者的活躍老化及健康老化，健康署透過衛生體系、醫療體系與社福體系的結合，全面佈建活化長者身心社會功能的社區健康促進網絡，以影響老人健康、預防失能最重要的八個項目：運動與健康體能、跌倒防制、健康飲食、口腔保健、菸害防制、心理健康、社會參與、疾病篩檢為重點，透過衛生局所、社區醫療機構，結合社區照顧關懷據點等資源，於社區全面推動。高齡友善健康照護機構可提供對長者友善、專業、有尊嚴的醫療服務及環境，促進長者與其家庭對自身健康與照護的掌控能力，以預防及延緩老年失能的發生，讓長者在老化過程有獲致最大健康的機會，更鼓勵參與志工服務，真正體現活躍老化。

二〇〇二年世界衛生組織（WHO）提出「活躍老化」（active ageing）觀念，它是由成功老化（successful aging）中的生產性老化（productive aging）和健康老化（healthy aging）發展而來，希望能建構一個更能符應高齡社會來臨，老年人口增加的老化概念。老化除了長壽之外，必須具備持續的健康、參與和安全的機會。活躍老化的定義即為：使健康、參與、安全達到適化機會的過程，以便促進民眾老年時的生活品質。此一定義正呼應 WHO 對健康的定義：身體、心理、社會三面向的安寧美好狀態。另外，高齡友善健康照護機構必須指定專人負責推動與協調，進行持續監控與改善，在溝通與服務上，尊重長者做決定的能力與權利；在整體照護流程上，醫療院所必須提供合適的健康促進需求評估、疾病管理與復健，並重視易造成長者失能的高危險因子（例如：無法自行下床、步履不穩、譫妄、尿失禁、視力問題、高危險用藥、憂鬱），妥適用藥管理，

提升核心醫療品質。

　　老化通常被視為是一種生物功能漸進緩慢與身體系統衰竭的生理發展，同時也包括社會和心理要素。（Kraus，2000）因此，老化的現象除了在個體內部產生，外部環境的刺激也會影響老化的速度與狀況。WHO 提出影響「活躍老化」的關鍵因素，包括社會、經濟、物理環境因素、健康與社會服務因素、個人因素及行為因素。社會參與、身心健康、社會安全和高齡學習為活躍老化政策架構為活躍老化的四大支柱，以強化高齡者成功老化的重要作為。活躍老化代表一種更尊重自主和參與的老年生活，其層次較成功老化更為進階。所以，有了一個能促進長者活躍老化的高齡友善的大環境，也要大家能好好利用它，保持身心持續的「動」能，不僅身體要運動，精神上及社會活動也要「動」，想要活到老、就要動到老、學到老，這樣就能保有「活躍不老」的老年生活！

結語

　　隨著時代的變遷及觀念的改變，追求健康的意識抬頭，相對的，對休閒的需求也愈發重視。休閒活動參與是休閒時間內自由的、自主的參與和工作無關，且對社會有建設性的動、靜活動，以追求快樂滿足、愉悅、驕傲、榮譽、休息、娛樂、健康體適能、有創造力或充實的感覺。

　　休閒活動與良好健康之間存在著重要關連，像 Iso-Ahola 及 Park（1996）就提出休閒和健康的模式，說明休閒是透過休閒中所感受的社會支持及休閒經驗中一種自我決定的特質這兩個面向來因應及緩衝壓力對健康的負面影響。健康促進的內涵由個人擴及至社區，

不僅止於個人，更擴大至個人之生活環境、人際社群。保持身、心、靈的健康與平衡，才是生活、生存與生命的根本。

第十二章　推動長者休閒療癒的展望

前言

　　一九九九年為國際老人年，當時聯合國提出「活躍老化」的口號，二〇〇二年世界衛生組織（World Health Organization，WHO）延續此一概念，希望以促使老年人延長健康壽命及提升晚年生活品質為目標，有效提供維持健康、社會參與及生活安全重要性的一種過程。多重視身心靈健康，以興趣出發多參與貢獻服務的社群，來提升自我價值，拓展社交生活，保持充沛活力，人際關係圓滿豐富，成就多元有趣的人生，以達到活躍老化境界。

　　根據聯合國二〇〇三年因應世界人口高齡化報告指出：高齡化現象是前所未有的情況。六十五歲以上高齡者所占比例逐年增加，十五歲以下人口比例陸續減少，到二〇五〇年，世界上高齡者數量將首次超過兒童的數量。顯然高齡社會並非臺灣獨有，不少已開發國家早已跨越這個門檻；然而，從高齡化社會進階到高齡社會的老年人口比率倍化時間，臺灣跟日本相近，卻遠遠快於其他國家，藉由休閒療癒以促進長者健康，達成「多用保健，少用健保」的「長者安之」是所努力。

壹、高齡社會的嚴峻挑戰

世界衛生組織（WHO）認為：「健康是身體的、心理的和社會的完全安適狀態，而不僅是沒有疾病或殘障發生而已。」此定義不僅將健康的概念由原本的身體、生理健康擴充至心理、社會的健全安適，健康的定義不再是如此「單一」、「狹義」的，而是「廣義」、「多元」的。高齡者生活品質指標有三：健康生活、財務安全，以及社會參與。規律的運動和正向的生活型態，可使個體獲得較好的健康及品質豐富的生活。

臺灣的高齡社會來得又急又猛，伴隨的經濟挑戰也相應到來，沒有太多時間讓社會、政府、家庭慢慢因應，而須儘速面對。一般人總將老化與 4D 聯結在一起，包括疾病（Diseases）、失能（Disability）、失智（Dementia）與死亡（Death）。過去對於老人總是以「照顧」作為施政的方針，「照顧」予人的意象是生病、衰弱、沒生氣、失能，是一種缺乏自主、被動的思維方式。老人人口越來越多，被照顧的思維方式，是無法負荷未來的高齡社會需求，現今的社會是服務經濟的世代，「服務」給人的感覺是人性、需求、滿意的思維方式，所以應以「服務」取代「照顧」，以滿足其日常生活的需求，在健康的促進策略上，應在軟、硬體設施上，積極發展老人需要的「服務」而非「照顧」。

老人需要身體活動，發展老人的身體活動，必須以服務概念出發以增進健康，老人的健康促進策略就是積極發展身體活動的各項服務，老人的「健康促進服務」在軟、硬體設施上，以滿足老人需要的「服務」為依歸。一個健康的人，表示有工作能力及有參與生活中社區的活動，而同時包含個人和家庭，運動與健康，應採取主動

態度去參與和解決健康問題。目前因應高齡社會的政策分散在很多領域，一方面需要整合資源、落實政策、展現成果；另方面也要投注更多心力於長者健康促進的課題。

　　預防醫學界普遍認知個人身體健康，大部分可以經由自我調控而獲得；疾病和意外死亡，可藉由正面生活習慣的養成而達到預防效果，這些因素的促進將可幫助現代人達到健康的生活目標，降低社會醫療服務傳輸的成本。以成功老化為目標，協助老人能在所屬文化與價值體系下，根據其所設定的人生目標與期待，獲得生活各方面的安適感或滿足感，包含身體健康、心理健康、獨立程度、社會關係、個人信念以及與環境的互動等整體健康的提升。積極發展身體活動的健康促進服務是當務之急，老人健康促進服務最大挑戰是改變老人生活型態，身體活動是提升老人身體適能，降低慢性疾病與醫療照顧負擔的積極有效作為，老人服務應朝向提升老人健康、降低醫療照顧才是正確的方向，發展老人身體活動服務，讓老人得到健康促進服務才是全民最大的福祉。

　　根據 WHO 的倡議：健康並不只是單一的目標，它是領導人們邁向進步發展的過程。健康促進是使人們能夠強化其掌控並增進自身健康的過程。健康系統是指在家庭、教育機構、工作地點、公共場合、社區及健康相關機構處於健康狀態，它是一種新的飲食、運動與生活模式。在二〇〇二年，出版的「活躍老化：政策架構（Active Aging: A Policy Framework）」報告書提出「活躍老化」（active aging）的觀念，以促使銀髮族延長健康壽命及提升晚年生活品質為目標，並且是一種能夠提供維持健康、社會參與及生活安全重要性的過程。

　　根據研究老化可分為三類：身體活動退化、心智退化以及身體和心智同時退化，其中身心同時退化時，失能、失智和死亡率

較高。(陳亮恭,2018)療癒性休閒藉由一系列靜態或動態的休閒活動,讓接受治療的目標對象達到生理、心理、社會的抒發。同時讓身體健康狀況,亦或是精神狀態不佳、社交生活行為偏差者達到療癒功效。

在世界各國面臨人口老化及醫療支出持續高漲的情況下,先進國家日益重視推動健康促進服務之議題,美國疾病管制局(National Centers for Disease Control and Prevention,(CDC))在「全民健康2010」(Healthy People 2010)的報告顯示,身體活動已成為首要的健康指標。因為缺乏運動與營養不良,所導致的慢性病佔了美國每年的醫療費用七千五百億美元,為國家經費帶來非常沉重的負擔。臺灣也重視健康促進的推展,全適能(wellness)意即健全的健康(robust health),是經由履行正向健康有關的生活型態而獲得。遠離健康危險區朝向正面的健康適能區,有賴於個人、家庭、社區、學校等設置(settings),提供健康促進所需的資源,其中包括生理性、心理性和社會性的元素。內政部(2005)在人口政策白皮書中有關我國高齡化社會對策的目標,訂為建構有利於高齡者健康、安全的友善環境,維持老人的活力、尊嚴和自主。

人生到了晚年階段,若能用一種積極樂觀的態度,去觀看這整個持續變動的生命過程,且對自己的一生重新正向評價,並設計安排一個有意義和活潑的晚年生活,進而有智慧地面對和克服死亡的恐懼,這是多麼好的生命歷程,也能達到自我實現的境界。發展心理學者艾利克森(Erik Erikson)人生邁入老年階段,所要面對的發展任務與挑戰,就是「自我統整與絕望無助」。

表 12-1　老年階段所要面對的自我樣態

項目	內涵
自我統整	個人在回顧生命時，認為過去生活是有意義，且感到滿意，並對死亡能坦然接受。
絕望無助	自我未能整合的人，他們在回顧過往的生命經驗時，總會覺得絕望、無助、罪惡、悔恨及自我憎惡。

（資料來源：作者整理）

健康觀點係「多面相」的，Rogers（1970）認為健康（health）是生命過程的經驗（as an experience of the life process）。換句話說，生命當中任何的經驗、事件都有可能導致個人的健康狀況。自我統整的人，會用智慧去明事理和超然地面對生命和死亡，少悔恨且能過著有生產力的充實生活，能夠處理自己的成功與失敗，不執著於自己應該成為怎樣的人，且能從自己的成就中獲得滿足，並展現在日常生活中。舉例來說：個人童年時期所養成的生活習慣，可能會型塑個人日後的生活並影響健康。高齡者生理層面、心理層面以及社會層面帶來正向的影響。

表 12-2　老年階段所要發展任務

項目	健康指標	發展任務
生理層面	沒有疾病和失能，具備完成日常工作活力，且能從事閒暇活動而不會感到疲累。	藉由參與社會活動的行為，以身體力行去維護生理健康，降低疾病或失能的風險，以及減緩老化速度。
心理層面	沒有心理失常，能夠應付日常生活挑戰，並且能夠與他人和社會互動而沒有不適應的心智、情緒和行為問題。	喜新厭舊是人的通病，在演化上，人對新奇東西的專注力使我們存活下來，藉由參與社會活動的行為，有良好的精神狀況。
社會層面	能有效地與他人和社會環境互動、能滿意和樂於與他人建立關係。	積極參與社區活動，能與他人保持親密的關係，活動中可獲得歸屬感、使命感、拓展人際交友圈、獲得社會地位與社會價值的認同

（資料來源：作者整理）

貳、健康促進的推展趨勢

　　健康促進在十九世紀中受到重視，對於傳統的疾病治療轉至強調健康促進與疾病預防，而健康促進可以增進社會健康。身體活動對老人心理健康的影響與身體健康的增進有關，身體活動促進了身體健康，同時也直接或間接的增進了心理健康（洪升呈，1995）。所以身體活動發展健康促進服務產品時，宜包括生理健康、心理健康、社會健康與靈性健康等多面向的與多層次的服務型態。隨著健康促進風氣日漸興盛，健康是老人維持獨立生活最基本且重要的條件，「健康」是一種無疾病且安適的狀態，「健康促進」是執行有效的健康計畫、服務和政策，維繫此安適狀態的積極作為。健康促進的目標不外乎「幸福」、「安適」，更甚者有「增進潛能」、「自我成長」。爰此，多位學者提出對健康促進的主張：

表 12-3　學者對健康促進的主張

學者	時間	內涵
Marc Lalonde	1974	影響人類健康的因素有四：醫療體系，遺傳，環境，生活型態。因應老化與健康，老人生涯規劃的趨向應以健康促進為前提，並以活躍老化作為健康促進的目標。
Travis	1977	健康促進生活方式，包括自我責任（self-responsibility）、飲食（nutrition）、身體認知（physical awareness）以及壓力控制（stress control）等四個層面的行為。
Walker, Sechrist & Pender	1987	健康促進為：個人為了維持或促進健康水準、自我實現和自我滿足的一種多層面的自發性行為和認知。
Austin	1998	提出的健康促進模式基本假設為：當健康狀態差時，休閒活動的介入有助於個案健康。透過療癒式休閒設計的活動參與，可以防止個案健康的衰退或惡化。
Frost & Sullivan	2012	健康照護趨勢將從過去重視治療區塊，轉向強調事前的預防、診斷，運用健康促進以防範於未然。

（資料來源：作者整理）

　　健康是指沒有疾病的概念，已經漸漸被全適能的的觀念所取代。當全適能被定義為經由努力和有計劃的訓練，維持健康及達到身心最高的安寧狀態，個體除了擁有良好體能，沒有疾病的症狀之外，還必須消除影響健康的危險因子，積極找出危害國民健康的主要因素，培養健康促進生活型態之養成，將是今日最重要的課題，支持提升國民高品質生活的健康促進產業，將成為社會發展的重點。

　　先進國家紛紛投入資源，推展及活絡國內健康促進產業；一改過往單一以注重醫療需求及經濟需求居多，諸如：全民健保、長者補助、老人年金等。在運用科學的引導下，期能加速達成全民健康促進的目標。以日本為例，該國最早面對高齡社會，具體作為是透過積極教育措施，培養民眾健康老化的態度，進而迎接高齡生活。「健康促進生活型態」的內涵，除了一般較常見的飲食、營養、睡眠、菸酒的生活生理層面，更包含環境、人際、自我、靈性等心理、精神層面。

表 12-4　先進國家推動健康促進的作為

國家	內涵
日本	推動「健康日本 21」，推動各年齡層在包含飲食營養、運動健身、休養心靈、菸酒……等面向的改善等。
美國	美國運動醫學學會倡議，老年人健康促進的原則是多活動，除了一般居家的身體活動之外，只要能在閒暇時間再做點休閒運動，每週累積足夠的身體活動量，就可以獲得高效率的健康投資回報。
歐盟	經濟合作暨發展組織（OECD）關注到積極性老人福利政策的重要性，於二〇〇九年倡議「健康老化政策」（healthy ageing）就促進老人健康所推行的相關政策及方案，針對如何提升高齡者健康生活與福祉提出重要的推行策略架構。此方案更加說明強化高齡者身心健康的重要，更是促進高齡者活躍老化的必要條件。

（資料來源：作者整理）

現代社會的各種疾病防治體系健全，一般人身染疾病的機會、比例大幅下降。反而是因為文明發展所衍生各種「文明病」，困擾多數人。職是之故，個人更有實施健康促進生活型態的必要。除了最基本生理上的保健，更應顧及心理、人際、環境的協調。「休閒」是滿足生存及維持生活之外，可以自由裁量運用的時間、從事自己喜愛的活動；是一種理念上的自由狀態，和精神上的啟蒙。休閒被視為是平衡生活或用來制衡生活壓力的一種重要的方式及衡量身心健康的指標。

休閒活動中包含著對人們帶來療癒效能的可能性，因為休閒活動能夠將精神的、身體的、情緒的與認知的層面，帶進適合人的個性、工作的情境和社會安寧的價值裡。療癒式休閒是一種「將休閒活動施以專業的手法，應用在特定目的的介入上，並使某些不佳的身體狀態、負面的情緒或社會適應不良等方面問題有所改善，進而促進個人的成長及發展的媒介法。」（Carter, M.J.，1990）。美國維吉尼亞（Virginia）州立 Radford 大學看護健康學系，其推動療癒式休閒大都以身心障礙者和受各種障礙與受制約（或中風、行動不便）的高齡者等領域的人士。但是並非僅是特殊狀況的身心病患才能受到治療式休閒的專業服務，任何一位想要促進身心體健，提升生活品質的每個人都能夠尋求休閒療癒的幫助。

Kahn（1998）以避免疾病、維持認知和身體功能，以及從事社會活動所界定的成功老化，藉由無疾病、認知身體功能正常來進行客觀的測量，具體而明確。健康促進行為有助於人們從病痛的狀態，進而不斷提升至更佳的健康、幸福狀態。

表 12-5　銀髮族健康生活規劃的歷程

項目		內涵
積存老本	經濟	老本要保
	人際	老友要找
	身體	老身要健
	婚姻	老伴要寶
	智能	老而要學
	興趣	老趣要早
正向思考		1.接納自己。2.彈性思考而非兩極化思考。3.以正向觀點取代標籤化思考。
社會參與		好友相處在乎以誠，但知己在誠不再多，也需考量自己的體力與經濟負擔能力；親如夫妻，愈老愈需尊重，退休後相處時間長，對彼此都是新的適應與學習；與子女適當溝通，而非強其所難。
資源網絡		老年不是人生的最後終點，而是第二個人生的出發點，退休並不是與老邁劃上等號，而是一個全新的開始，以建立良好互助資源。

（資料來源：作者整理）

　　成功的老化，意指在自然老化之下，採取適當的策略或生活型態，以維持老年時，身心認知功能上健康、減少老化對老年生活機能的影響。老人在需要經驗性或知識性的學習，應鼓勵老年人多參加知識性、藝術性、益智性或創造性等活動學習，使其在學習中，發揮想像力和創造力，自由自在地表現與增進自己。

　　臺灣二〇一八年進入「高齡社會」，二〇二六年預計進入「超高齡社會」。高齡者健康與長期照護問題已迫在眉睫。另方面，世界各先進國老人照護學界、實務界，因人口老化先發，已努力多年想方設法應付，產出許多成熟的理念與做法經驗，其中最重要的即是「療癒性休閒」的理念。基於健康之本，高齡者愈加強調退而不休的樂齡生活，其學習需求供給的適足性，提醒了我們面對改善老年人生活品質，樂齡經濟的開發，成為日益增長的高齡社會首要解決的課題。

　　長者的健康促進不是消極單純的飲食與醫療而已，應以積極提升身體功能性適能、配合均衡飲食，達到維持身體健康安適的狀態。同時將減少醫療需求列為持續努力的目標，以身體活動發展老人健康促進服務，應包含生理、心理、社會及心靈等各面向，其所衍生出來的各項軟、硬體設施，所形成的服務將會十分的龐大且需求殷切，唯服務源自於需求，老人是否有覺知健康促進的重要及需求，以發展的健康促進服務。

參、活躍老化的積極作為

　　臺灣老人罹患慢性疾病原因大多數都與生活型態有關，積極增加老人身體活動，達到健康促進是解決此問題最基本的策略。佛洛姆（Erich Fromm）在其所著「高齡魅力」一書中指出：「退休後的生活秘訣是計畫生活、享受生活、熱愛生活。高齡者的快樂生活，取決於一個人的態度。」每個人都需要適當的去從事休閒活動，給自己安排一個可以做到且不會讓自己身體增加負擔的一項活動，養成良好的休閒習慣，這樣不但對自己的健康有幫助，也能減緩疾病的發生。從事健康促進活動不單單只是老年人的期待，而是從一而終的執行下去，達成終生學習的觀念。當健康促進能夠除去限制行動範圍與生活領域的負面要因，並獲得能擴大生活領域與促進繼續成展、發長、充實正面要因之時，該活動的適用對象與服務範圍就能更廣泛、多元，而且也能夠在各種各樣的場合與處所中展開。

　　世界衛生組織強調健康促進不能僅止於健康促進行為，更應擴大至社會福利及公共政策。以健康促進引領活躍老化需要個人、家庭、社會和政府共同配合，並平衡各主體的責任。積極老化是建基

於對長者權利實現的認知上，意味著政府不再是消極被動地按長者
需求作出反應，而是基於長者是人力資源而非依賴者，養老保障的
有關政策和制度的目的應是如何使長者繼續發揮潛力，提升長者的
生活質量。老人的健康促進應包括規律的身體和心理活動、適當的
營養、休息和放鬆以及維持社會支持網絡等，與社會有良好的互動
及社交活動除延長生命長度，可以增進生命的品質，更能減緩知覺
的退化程度。積極老化主要有以下特點：

表 12-6　積極老化的特點

項目		內涵
創新		積極老化需同時強調正式制度（如社會救助、社會保險和社會服務等）和非正式照顧（如家人、朋友的支持）的作用和配合，這就不單止要求政府政策作出相應轉變，個人、非政府組織、私營部門等都是政策創新的關鍵角色。
倡議		透過各種積極措施，幫助長者達成其依法享有的權利和自由，如透過保障長者平等享有各種服務資源，讓他們仍能夠自主而有選擇地過他們認為適合的、體面的生活，維護其尊嚴和確保自主性。
規劃	健康	由各種可承擔的、就近的和高質量的醫療護理和社會服務組成的長期照顧服務維持。
	參與	由持續教育、經濟生活、家庭和社會活動達成。
	安全	由社會公正、經濟保障和人身自由等保障，目的是提高長者的生活質量，按照自身的能力參與到社會生活中。
推展		以生命歷程（life course approach）來看，長者根據個人早期社會經濟背景、生活習慣、社會網絡支持等方面的不同而出現個體間身體狀況及活動能力的差異，老年生活質量維持應從青年或成年期就著眼預防性工作。

（資料來源：作者整理）

　　老化態度（aging attitude）影響行為決策，因其涉及個人對變老
過程在生理、心理和行為層面的正、負面評價，因此，了解長者老
化態度，將有助掌握其需求傾向。老人身體活動的健康促進服務以

提供各種增加身體活動量的服務，並兼具提升身體健康、增加人際互動與心靈寄託、降低生活危險因子、建立新生活習慣等原則達到增加老人的身體活動總量為目標。在建立健康的行為或是戒除不健康行為時，必須依循五個階段：思考前期、思考期、準備期、行動期、維持期。而改變階段的發展是以螺旋狀的形式進行，而不是線性的。都是經過數次的循環，才能獲得成功（Prochaska & DiClement，1983）。健康促進服務發展分為三個階段：

表 12-7　健康促進服務發展階段

項目	內涵
觀念宣導	將身體活動健康促進的觀念推展至社區老人，讓老人具備身體活動健康促進的觀念，並接受服務。
方案推展	讓社區團隊凝聚老人身體活動健康促進服務的共識，並協助推動老人身體活動健康促進服務，發展更多的服務項目。
群聚效應	將健康促進的觀念推展至社區，讓社區民眾能關心家中老人及周圍高齡親友的健康，多多從事有益身心健康的身體活動，使產生群聚效應。

（資料來源：作者整理）

當全球人口老化成為一種新的社會趨勢與潮流，人口高齡化使銀髮族們正面臨隨著老化而來的生理、心理和社會的挑戰，但創造性的管道有助於適應或昇華因高齡帶來的失落。聯合國於一九九一年便提出了「老化綱領」（Proclamation on Aging），揭示高齡者應該擁有的「獨立、參與、照顧、自我實現、尊嚴」五大原則項目，更將一九九九年訂定為「國際老人年」，期待全世界將來能走向「接納所有年齡層的社會」。健康促進生活型態的功能不僅能促進健康，並能提升個人生活品質。生理上的健康保養，不外乎注重飲食、作息規律、保持運動……等。然心理的健康，不似生理的健康，較為具體，

可行的作法為培養樂觀積極的態度、保持輕鬆愉快的心情、以及身邊親友的支持與協助……等作法，皆有助於個人保持心理上的健康。

老人的生涯規劃，就是展開老年生命意義的歷程。二〇〇四年美國老人月（Older Americans Month）主題，「老得好、活得好」（Aging Well, Living Well），強調老年人不是只有把年齡加到他們的生命，也要改善他們的生命品質，教育即生活，學習即成長。教育部公佈「邁向高齡社會老人教育政策白皮書」，在高齡社會的對策中，其一便是「加強老人休閒活動的規劃」。而在老人教育政策的推動策略中，亦強調提供知性、休閒、養生的學習活動，鼓勵老人們走出家庭、多接觸社區與社會。亦即協助老年階段的個體，能選擇一種適合自己的生活方式，安排自己滿意的生活型態，進而促進個人成長，使自己的生命具有意義。其最重要的施行意義在於：

第一、保障老人學習權益，提升老人生理及心理健康，促進成功老化，社會的支持是讓高齡者能持續下去的重要動力。

第二、生活模式的多元選擇，提升老人退休後家庭生活及社會的調適能力，並減少老化的速度。

第三、生命意義的定位與永續，提供老人教育及社會參與的機會，降低老人被社會排斥與隔離的處境。

第四、身心靈全人生的整合開展，建立一個對老人親善及無年齡歧視的社會環境。

個人健康促進生活型態的實施與踐履，有賴於個人對於健康的正確概念建立，以及對自己身、心、人際、環境多方面的認識與協調，最後才是對於健康促進行為的落實與持續，使之成為生活的一部分，而成為個人健康促進生活習慣，休閒活動對老人的生理、心理、社會、智能及生活具有健康功能。健康促進生活型態肇因於疾

病發病率、死亡率的攀升，導致人們對於健康的重視，以及對於文明社會下不健康的生活型態之反思，而有「健康休閒型態」的產生。適當的休閒活動安排，將可協助老人從件生活次序，藉由健康活力促進、娛樂興趣培養、人際關係互動及社會服務等活動，可減少其孤獨感，進而促進生理上的新陳代謝作用，活動筋骨預防退化，保持身體的生活機能，發洩被壓抑的情緒，甚至從休閒活動中得到心靈的成長，促使老人身心健全發展，從而對家庭與社會上有所幫助。

肆、休閒療癒追求的目標

無論從人類文明發展或是從人類基本需求來看，「休閒」自遠古時代就已經有的一種社會現象，休閒是人生的重要部分，休閒療癒作為長者長期照顧健康促進的一項專業服務，必須發展出具有特色的研究領域、理論、方法等。這和長者身心健康息息相關，形成了人類生活追求的目標之一。舉凡靜態的閱讀、動態的慢跑、登山、維持生命為主的餐飲、宗教為主的上教堂、作禮拜、遊戲活動，甚至是個人修行的沉思、靈修等等，都是休閒的範疇。需要系統的、科學的處理方式，方能在達成個人休閒遊憩的同時，促進和諧的社會關係和合理的經濟活動。

療癒式休閒在美國經過近半世紀的學術研究發展不僅趨於完整，而且實際落實於各種疾病復健與身心健康維護、增進的成果與臨床應用均相當豐富。美國休閒治療協會指出「休閒治療」為「利用遊憩服務（recreation services）及休閒經驗（leisure experiences），來幫助那些在身體、心智或社會互動上受限制的人們，能充分利用及享受生活。休閒遊憩活動的治療方式如雨後春筍般陸續出現，有

些特別強調以大自然做媒介來達到治療目的，例如藉由動物的馬術治療、狗醫生或藉由植物的園藝治療（Horticultural Therapy）等，均有一定的成效。喜悅、健康的人民才能發展出進步的國家，因此休閒療癒顯得更加重要了。

　　精神健康、生理健康和全人健康的關係，對於我們追求更好的生活品質來說是相當有意義的。休閒療癒以在現今社會上扮演著重要的角色，而在忙碌的生活當中，最重要的就是舒緩自己身心的壓力，而現在很多人都會選擇休閒的活動來達成身心健康的方法之一。在「老人教育政策白皮書」中，強調 WHO 有關健康與活力老化的觀念，並提出終身學習、健康快樂、自主尊嚴及社會參與等四大政策願景。（教育部，2006）療癒式休閒以結構性、計畫性的策略，針對高齡者進行評估、收集相關資料，以個案為焦點確認其個別特質、身心狀態與情緒反應、行為背景，例如是否有認知障礙、慢性病、痼疾、憂鬱情緒、適應不良或缺乏人際支持網絡等情形；再根據實際狀況選擇、決定介入媒材與處方，並與高齡者或家屬協談訂定學習計畫與目標。

　　療癒式休閒的目的，乃以結構性的、意圖的、計畫性的使用一連串的休閒活動，來使一般正常者或行動不便人士，回復功能或重新獲得表現機會，並把隱藏在心中的潛在能力激發出來，繼續成長、擴展生活領域與增進生活的品質為目標。由於療癒式休閒對人們的身心靈重整歷程有很大的作用且其可服務的對象廣泛與多元，而且實際落實於各種疾病復健、疾病預防與身心健康維護、增進的成果與臨床應用均相當豐富。療癒休閒，其有系統的運用休閒服務、遊憩體驗與各種動態與靜態的休閒活動，在專業人員的設計與指導下，來幫助在身體、心智情緒與社會互動上受限制的人們，達到復

表 12-8　銀髮族健康生活追求的目標

項目	目標	內涵
為維持健康	精神奕奕	要多花時間運動，才能保持較佳的精神與體力，才能愈活愈滿意。
為自己而活	實現夢想	年輕時為了奉養父母及教養子女，不得放棄夢想；直到銀髮時期，終於有時間為自己而活。
為充實生活	人生無憾	為了人生圓滿無憾，須時時刻刻「活在當下」，「與時間賽跑」，將想做的事情，逐一去完成。

（資料來源：作者整理）

健治療、促進身心靈健康及改進生活品質的效果。Pender（1987）指出健康促進是一種開展健康潛能的趨向行為（approach behavior），包含任何以增進個人、家庭、社區和社會安寧幸福（wellbeing）層次與實現健康潛能為導向的活動。

老年是大部分人所必經的階段，尤其在現今醫學發達的時代，人們的平均壽命逐漸延長。壽命延長是高齡社會的事實，隨著人類壽命的增長，老年人從工作退休後的餘命期間也跟著增加，因而對於退休後的生活規劃有更多的期待，且更多時間接受教育、追求休閒、娛樂，以及從事志工服務與文化活動。運動、生活型態與個人體適能狀態是造成個體老化速度差異，以及能否健康、成功老化的主要原因之一。

療癒休閒的程序應先進行評估，由專業找出適合個案的媒材活動且能促進其個案個人成長為最重要。或者是經由專業選擇、發展、執行並評估目標導向後，評估個案的能力和活動轉借流程而給予適合個案的處方活動（杜淑芬，2002）。適切的老人休閒生活不僅可以延長生命價值，同時也促進老人身心健全發展，對生理性、心理性、社會性、智能性及生活適應性都有幫助。

為落實福利服務在地化、社區化理念，鼓勵長輩走出家庭，增進健康，肯定自我，充實長者精神生活品質，培養休閒娛樂，擴大知識層面，規劃銀髮生涯，推動學習動動腦、終身學習、使銀髮族充分享受健康快樂的生活，設置社區關懷據點、老人文康（活動）中心、老人福利服務中心、樂齡學習中心、樂齡發展中心、長青學苑、松年大學……等，提供動靜皆宜多元的活動與研習課程，使長輩可就近參加。

面對老化，具備良好的適應能力，及保持身、心方面健康。透過休閒活動可以讓老人打發無聊的時間，擴大生活經驗，促進身心健康，擁有與人交際互動及服務他人機會，建立自信心，使老人擁有一片多采多姿的天空，享受快樂的晚年。以奧勒斯（Ewles）與辛那特（Simnett）所提出的見解為例，休閒療癒對長者的健康助益有：

表 12-9　休閒療癒對長者的健康助益

項目	內涵
身體的健康（Physical health）	指身體方面的機能健康。
心理的健康（Mental health）	有能力做清楚且有條理的思考。
情緒的健康（Emotional health）	有能力認知情緒，並且能表達自己的情緒，亦即可處理壓力、沮喪、焦慮等情緒。
社會的健康（Social health）	有能力創造與維持與他人之間的關係，亦即社交能力。
精神的健康（Spiritual health）	指個人的行為信條或原則，以及能夠獲得內心的平靜。對某些人而言，意指宗教信仰及行為。
社團的健康（Societal health）	健康的生活圈，生活於健康的環境中。

（資料來源：作者整理）

　　老年，是個人角色的轉變、是人生的重新階段、也是一段嶄新生活的開始，而健康老化是每個人所期盼的，如何讓老人在老化過程可以活力、尊嚴、自主的安享晚年是當今注重的議題。要使老年人能夠延長健康壽命的時間與提升生活品質，老人們晚年休閒生活規劃，顯得個外重要。

　　提供高齡者豐富反思生命與營造健康生命品質的機會。然而在現在的高齡者休閒活動方案中，多為消遣時光的娛樂活動為主，卻很少提供休閒保健與增進高齡者的身心靈保健、提升健康生命品質所需要的介入轉化學習的活動方案。而治療式遊憩正是以一種輕鬆且不具侵入性的方式，藉由廣博的休閒活動為媒介，經由活動分析以適應不同狀況而實施的一種活動程序，來鼓勵高齡者預防疾病、增進健康潛能、突破或減輕因老化而產生種種不利的限制，並可以於活動過程中幫助高齡者自我覺察、接納自己、開心過活、進而能夠整合生命經驗願意分享承傳、肯定人生意義價值，達到身心靈整合、健康促進介入轉化學習成功的重要處方。

　　由於公共衛生條件的提升與醫療科技的進步，老年人比例隨著國人平均壽命逐年增加，除了人口老化的問題逐年增加之外，對於老年適應與老年人的社會照顧與福利政策等議題也開始受到重視。經濟合作發展組織（OECD）於一九九八年的報告指出公共政策應促進「活躍老化」（active ageing），提供終身學習或醫療處遇之支持以增加個人的選擇，維持老年期的自主性（OCED，1998）。若能以積極的態度推展休閒教育，及早培養、建立國人休閒活動的能力和習慣，進而帶動銀髮族主動參與休閒活動，將參與休閒活動視為老年生活的一部份，定能提高生活滿意度。積極老化（Active Aging）強調老年人應接受老化的事實，重組老年生活空間，建立社會關係網

絡，個人價值和生活目標的重新整合。積極規劃及推展適合銀髮族之休閒活動，鼓勵銀髮族適度從事動態及啟發性的休閒活動如學習新事物、閱讀、下棋、打牌、編織……等益智活動，以增加身體活動量促進體能提升與健康；並針對銀髮族的需求，補助活動費用、設置適合銀髮族體能之活動設施及場所，活動的設計除考量安全性以外，充分運用銀髮族人力資源，讓銀髮族有自我表達的機會，體驗自我價值、得到社會支持，從而提高其自尊、獨立感及服務社會等意義。

隨著生活環境改善與醫學科技的進步，人類壽命逐漸延長，因此高齡化所帶來的人口結構轉型，已成為世界各國最顯著的社會變遷之一。人口老化對社會的衝擊是全面性的，影響層面包括政治、經濟、財政、文化、教育及家庭等（教育部，2006）。如何回應高齡化社會的挑戰，正是各國所需面對的重要課題。休閒活動不僅可提供老人重新建立生活重心帶來新的體驗，滿足老年人空虛心靈，進而消除無聊感，減少孤獨及寂寞感，更可藉由休閒活動參與，提升其人際關係及充實晚年生活，將有助其提升生活品質。注重健康、保持心境開朗、安排適合的休閒活動、建立良好社交網絡、永不言休、持續學習與時並進、發掘潛能興趣、善用豐富的人生經驗及所長貢獻社會、發揮老有所為「銀色力量」，綻放光輝晚年，創造屬於自己及與別不同的精彩豐盛晚年。

結語

人們正面臨人口老化浪潮席捲全球，無論已開發或開發中國家均面臨高齡社會的挑戰。尤其國內少子高齡化現象更嚴峻，人口結

構快速改變帶來極大的衝擊，在財經、醫療、社會保障與教育等亟待因應對策。

　　「高齡化社會」隨著人口結構的快速變遷而悄然君臨，伴隨而來的就是健康養生的迫切需求。臺灣面臨人口結構快速改變，在少子化及高齡化的衝擊下，醫療及財政負擔日益高漲，我們需要社區團體持續參與健康營造的工作，落實健康的生活型態，才能達到健康老化及提升生活品質的願景。休閒療癒是著眼「預防勝於治療」的觀點，爰此，除健全老人照護體系，也應該多著墨養成良好的運動與健康習慣，強化身心健康。為落實老年人的健康促進、社區營造、社會參與、福利服務，同時結合於個人、家庭、學校以及社區的協力合作，相信積極推動之下，定能克竟其功，使年長者能有正面的永續發展，以增進長者生活福祉。

參考書目

衛生福利部（2015）。高齡社會白皮書。衛生福利部：台北。

白秋鳳（2010）。園藝團體方案對慢性精神病人認知、自尊及人際互動之成效。美和技術學院健康照護研究所碩士論文。

朱春樺、李佩珊、蔡承文（2010）。長期機構照顧服務員壓力與職業健康之探討。中台科技大學醫務管理系碩士論文。

李婉禎、林木泉、朱正一（2013）。身心障礙照護機構照顧服務員工作倦怠、社會支持與留任意願相關性之探討。醫務管理期刊；14 卷 1 期（2013/03/01），P38-54

吳芳如（2013）。園藝治療對於改善護理人員工作壓力之成效探討。南華大學碩士論文。

吳瑾涵（2014）。居家照顧服務員工作中遭受職業傷病之探討。南華大學碩士論文。

何致惟（2013）。園藝課程介入對高職智能障礙學生之影響。國立高雄大學碩士論文。

李世代（2010）。〈活躍老化的理念與本質〉。《社區發展季刊》，第 132 期，頁 61-74。

吳老德（2014）。《老人福利》。臺北：三民書局。

林燕平（2013）。園藝治療活動對促進大學新生身心適應成效之研究。台南應用科技大學生活應用科學研究碩士論文。

林育秀、梁亞文、張曉鳳（2017）。期照護機構照顧服務員之工作壓力源與職業疲勞探討。醫學與健康期刊；6 卷 2 期（2017/09/01），P17-29。

沈瑞琳（2016）。綠色療癒力。台北：麥浩斯。

徐玉珠（2007）。〈治療式遊憩在高齡期健康促進教育上的應用探討〉。《美和技術學院學報》，第 26 卷，1 期，頁 189-208。

陳正芬（2013）。我國長期照顧體系欠缺的一角：照顧者支持服務。社區發展季刊 2013：141（3）：204205。

許善美（2012）。照顧服務員對職業危害認知、擔心程度與因應策略之探討。中臺科技大學碩士論文。（2012/01/01），P1-183。

郭毓仁（2015）。遇見園藝治療的盛放。台北：雅書堂。

黃松元（2000）。健康促進與健康教育。台北：師大書苑。

黃富順（2008）。《高齡教育學》。臺北：五南。

黃惠琳（2013）。園藝治療對家庭照顧者情緒狀態及壓力知覺影響之探討—綜合質性與量性的研究。人類發展與心理學碩士論文。

黃蘭茜、郭威伯、邵敏慧（2014）。植物療癒性能與情感層次關聯性之探討。慈惠學報 10，102-111。

賴秀芬（2010）。《健康促進》。臺北：愛斯威爾。

張李淑女等（2017）。健康與生活：開創樂活幸福人生。台北：新文京。

張文華（2007）。健康老人：老人生理、心理、疾病。台北市：華成圖書。

魏惠娟（2012）。《臺灣樂齡學習》。臺北：五南

Ahlskog, J. E., Geda, Y. E., Graff-Radford, N. R. & Petersen R. C. (2011) "Physical Exercise as a Preventive or Disease-Modifying Treatment of Dementia and Brain Aging." *Mayo Clinic Proceedings, 86(9)*: 876-884.

Baines, T.& Wittkowski, A. (2013). "A systematic review of the literature exploring illness perceptions in mental health utilising the self-regulation model." *Journal of Clinical Psychology in Medical Settings, 20(3)*, P263-274.

Brenes, G., Williamson, J., Messier, S., Rejeski, W., Pahor, M., Ip, E., et al. (2007). "Treatment of minor depression in older adults: a pilot study comparing sertraline and exercise." *Aging & Mental health, 11(1)*, P61-68.

Chan, M., Chan, E., Mok, E., & Kwan Tse, F. (2009). "Effect of music on depression levels and physiological responses in community based older adults." *International Journal of Mental Health Nursing, 18(4)*, P285-294.

Craigs, C. L., Twiddy, M., Parker, S. G., & West, R. M. (2014). "Understanding causal associations between self-rated health and personal relationships in older adults: a review of evidence from longitudinal studies." *Archives of Gerontology and Geriatrics, 59(2)*, P211-226. doi: 10.1016/j.archger.2014.06.009

Creswell, J. W. (2009). *Research Design-Qualitative, Quantitative, and Mixed Methods Approaches* (3th ed.). London, England: SAGE Publications.

Kramer, A. F.,Erickson, K. I. & Colcombe S. J.(2006) "Exercise, cognition, and the aging brain. " *Journal of Applied Physiology, 101(3)*: P1237-1242.

Kramer, A. F., Voss, M. W., Nagamatsu, L. S. & Liu-Ambrose, T. (2011) "Exercise, Brain, and Cognition Across the Lifespan." *Journal of Applied Physiology, 111(5)*: P1505-1513.

Leung, A., Chi, I. & Chiang, V. (2008). "Chinese Retirees'learning Interests: A qualitative analysis." *Educational Gerontology, 34(12),* P1105-1121.

Lin, Y.C., Yeh, M.C., Chen, Y.M. & Huang, L.H.: (2010) "Physical Activity Status and Gender Differences in Community-Dwelling Older Adults With Chronic Diseases." *Journal of Nursing Research, 18(2)*: P88-97.

McTiernan, A., Plymate, S. R., Fishel, M. A., Watson, G. S., Cholerton, B. A., Duncan, G. E., Mehta, P. D. & Craft, S. (2010) "Effects of Aerobic Exercise on Mild Cognitive Impairment: A Controlled Trial." *Archives of Neurology, 67(1)*: P71-79.

Nigg, C. R., Salem, G.J. Minson, C. T., & Skinner, J.S. (2009) "American College of Sports Medicine position stand. Exercise and physical activity for older adults." *Medicine & Science in Sports & Exercise, 41(7)*: P1510-1530.

Rundek, T., & Bennett, D. A. (2006). "Cognitive leisure activities, but not watching TV, for future brain benefits." *Neurology, 66(6),* 794.

社會科學類　PF0259　長照關懷系列 03

長者休閒療癒的推展

作　　者 / 葉至誠
責任編輯 / 許乃文
圖文排版 / 楊家齊
封面設計 / 王嵩賀

發 行 人 / 宋政坤
法律顧問 / 毛國樑　律師
出版發行 / 秀威資訊科技股份有限公司
　　　　　114 台北市內湖區瑞光路 76 巷 65 號 1 樓
　　　　　電話：+886-2-2796-3638　傳真：+886-2-2796-1377
　　　　　http://www.showwe.com.tw
劃撥帳號 / 19563868　戶名：秀威資訊科技股份有限公司
　　　　　讀者服務信箱：service@showwe.com.tw
展售門市 / 國家書店（松江門市）
　　　　　104 台北市中山區松江路 209 號 1 樓
　　　　　電話：+886-2-2518-0207　傳真：+886-2-2518-0778
網路訂購 / 秀威網路書店：https://store.showwe.tw
　　　　　國家網路書店：https://www.govbooks.com.tw

2020 年 1 月　BOD 一版
定價：340 元
版權所有　翻印必究
本書如有缺頁、破損或裝訂錯誤，請寄回更換

國家圖書館出版品預行編目

長者休閒療癒的推展 / 葉至誠著. -- 一版. --臺北
　市 : 秀威資訊科技, 2020.01
　　面 ；　公分. -- (社會科學類 ; PF0259)(長照
關懷系列 ; 3)
　BOD 版
　ISBN 978-986-326-770-6(平裝)

　1.休閒活動　2.老年　3.健康照護

990　　　　　　　　　　　　　　　108021709

讀 者 回 函 卡

感謝您購買本書，為提升服務品質，請填妥以下資料，將讀者回函卡直接寄
回或傳真本公司，收到您的寶貴意見後，我們會收藏記錄及檢討，謝謝！
如您需要了解本公司最新出版書目、購書優惠或企劃活動，歡迎您上網查詢
或下載相關資料：http:// www.showwe.com.tw

您購買的書名：_____

出生日期：_____年_____月_____日

學歷：□高中 (含) 以下　　□大專　　□研究所 (含) 以上

職業：□製造業　□金融業　□資訊業　□軍警　□傳播業　□自由業
　　　□服務業　□公務員　□教職　　□學生　□家管　□其它____

購書地點：□網路書店　□實體書店　□書展　□郵購　□贈閱　□其他

您從何得知本書的消息？

　□網路書店　□實體書店　□網路搜尋　□電子報　□書訊　□雜誌

　□傳播媒體　□親友推薦　□網站推薦　□部落格　□其他_____

您對本書的評價：(請填代號　1.非常滿意　2.滿意　3.尚可　4.再改進)

　封面設計____　版面編排____　內容____　文／譯筆____　價格____

讀完書後您覺得：

　□很有收穫　□有收穫　□收穫不多　□沒收穫

對我們的建議：_____

11466
台北市內湖區瑞光路 76 巷 65 號 1 樓

秀威資訊科技股份有限公司　　　收

BOD 數位出版事業部

..

（請沿線對折寄回，謝謝！）

姓　　名：＿＿＿＿＿＿＿＿＿＿　　年齡：＿＿＿＿　　性別：□女　□男

郵遞區號：□□□□□

地　　址：＿＿＿＿＿＿＿＿＿＿＿＿＿＿＿＿＿＿＿＿＿＿＿＿

聯絡電話：(日)＿＿＿＿＿＿＿＿＿＿＿　(夜)＿＿＿＿＿＿＿＿＿＿＿

E-mail：＿＿＿＿＿＿＿＿＿＿＿＿＿＿＿＿＿＿＿＿＿＿＿＿＿